DEBURAU

Il a été fait un tirage d'amateurs ainsi composé :

300 exemplaires sur papier de Hollande (nos 51 à 350).
 25 — sur papier de Chine (nos 1 à 25).
 25 — sur papier Whatman (nos 26 à 50).

350 exemplaires, numérotés.

Tous les exemplaires de ce tirage sont ornés d'une Gravure a l'eau-forte de M. Ad. Lalauze.

JULES JANIN

DEBURAU

HISTOIRE DU

THÉATRE A QUATRE SOUS

POUR FAIRE SUITE

A L'HISTOIRE DU THÉATRE-FRANÇAIS

AVEC UNE

PRÉFACE PAR ARSÈNE HOUSSAYE

PARIS

LIBRAIRIE DES BIBLIOPHILES

Rue Saint-Honoré, 338

M DCCC LXXXI

AVERTISSEMENT

C'est à la demande d'un grand nombre d'amateurs, dépités de ne pouvoir mettre la main sur un livre désormais introuvable, que nous avons réimprimé *Deburau, histoire du théâtre à quatre sous*. Cet ouvrage ne devait pas, en effet, entrer dans les *Œuvres diverses de Jules Janin*, dont nous avons terminé la publication, l'année dernière, par la traduction d'Horace. Nous l'avons néanmoins imprimé exactement dans les mêmes conditions que cette collection, afin qu'il pût facilement y être joint.

Nous avons voulu que notre *Deburau* fût honorablement présenté au public, et nous n'avons pas cru mieux faire que d'en remettre le soin à l'un des écrivains les plus goûtés de nos jours, qui a été aussi un grand ami de Jules Janin, et qui a assisté à la naissance de l'ouvrage.

Deburau, histoire du théâtre à quatre sous, pour faire suite à l'histoire du Théâtre-Français, a été publié en deux petits volumes in-12, chez Charles

Gosselin (Paris, 1832). Le premier volume comprend 146 pages, et le second 164. Ils sont ornés l'un et l'autre d'un même frontispice de Chenavard, gravé par Porret, et en regard duquel se trouve, dans le tome premier, le portrait de Deburau en pierrot, dessiné par Bouquet et gravé par Porret, et dans le tome second son portrait en cordonnier, dessiné par Bouquet et gravé par Cherrier. On trouve également dans chaque volume une lettre ornée, et de plus, dans le premier, une vignette de Johannot, et dans le second, une vignette de Bouquet. Ce dernier volume se termine aussi par une vignette cul-de-lampe non signée.

Au verso du faux titre on lit un avis de l'éditeur, ainsi conçu :

La première édition de ce livre, qui n'avait été imprimée que pour quelques amis, a été tirée seulement à vingt-cinq exemplaires format in-8°, savoir :

1 sur peau vélin ;
12 sur papier coquille de couleur ;
12 sur papier vélin blanc superfin d'Annonay.

Les exemplaires sur papier blanc sont numérotés.

Les exemplaires sur papier de couleur n'ont pas besoin de numéro, chacun d'eux étant unique.

Les titres des paragraphes, qui composent les sommaires des chapitres, se trouvent répétés dans les marges chacun à sa place : c'est là une disposition typographique qui ne convenait pas à notre édition, et que nous n'avons pas cru devoir

adopter. Mais nous avons reproduit le texte avec sa bizarre distribution de majuscules, faite sans doute avec une intention que nous voulions respecter, et qui conserve à l'ouvrage la physionomie de son époque.

Le portrait que nous avons fait reproduire à l'eau-forte par M. Lalauze pour l'édition d'amateurs à 350 exemplaires est gravé d'après celui du premier volume, qui représente Deburau dans son véritable costume.

Deburau n'est pas le dernier ouvrage de Jules Janin que nous réimprimerons. Nous allons commencer prochainement une nouvelle série d'*Œuvres diverses* qu'on peut, pour la plupart, regarder comme inconnues, enfouies qu'elles sont dans des journaux et revues où personne n'irait certainement les chercher, et qui auront toute la saveur de l'inédit. Ce sont comme les miettes de l'esprit de Janin, miettes des plus précieuses, soigneusement recueillies par le regretté Albert de la Fizelière, et dont la publication sera toute à l'honneur du charmant écrivain qui faisait bien surtout quand il faisait court.

D. J.

JULES JANIN & DEBURAU

I

Un soir de 1840, — Deburau ne jouait pas, — un homme tout de noir habillé se présenta gravement chez le docteur Ricord. Le grand médecin fut frappé de cette physionomie lumineuse, quoique recouverte d'un voile de mélancolie : le front pensait, l'œil parlait, la lèvre exprimait toutes les malices d'un sceptique.

« Vous êtes malade, Monsieur ? demanda Ricord.

— Oui, Docteur, malade d'une maladie mortelle.

— Quelle maladie ?

— *La tristesse, l'ennui, le spleen, l'horreur de moi-même et des autres.*

— *J'ai vu cela, murmura Ricord en souriant; mais cela n'est pas une maladie mortelle : on revient de plus loin.*

— *Que faut-il que je fasse ? »*

Ricord regarda ce malade imaginaire qui lui rappela Molière.

« Que faut-il que je fasse? » dit encore le malade.

Ricord, qui avait vu Deburau la veille, lui répondit :

« Allez voir Deburau.

— *Je suis Deburau, Docteur ! »*

N'est-ce pas là une scène de Shakespeare?

II

Avant de parler de cette histoire du plus célèbre des Pierrots, je dirai à vol d'oiseau l'histoire de Jules Janin. Il est doux de parler des amis qui ne sont plus là; c'est les faire sortir du tombeau par la force de l'amitié.

Jusqu'au jour où l'on a vu dans les journaux du lundi éclater d'une pure lumière les noms de Jules Janin, de Sainte-Beuve et de Théophile Gautier, on sentait le rayonnement sympathique de 1830. Même à travers les orages politiques, l'arc-en-ciel illuminait les nuées. Ces trois rares esprits ont disparu presque du même coup. La nuit ne s'est pas faite dans les lettres, mais pourtant tous ceux qui ne se méprennent pas sur l'écrivain qui a le don ont senti je ne sais quoi de nocturne autour d'eux.

Qui donc donnera désormais l'idée de cette jeunesse épanouie qui s'appelait Jules Janin? On a parlé de ses années de collège et de ses années de misère. N'en croyez pas un mot : il a traversé le jardin des roses de Saadi; il a étudié l'anthologie avec Horace pour maître d'école; il a picoré sur tous les chefs-d'œuvre de l'antiquité, ivre et bourdonnant, abeille d'or, tour à tour gourmande et savoureuse. Je ne sais pas s'il a jamais mis le pied sur la terre ferme, tant il a vécu de la vie idéale et des prismes du rêve, dans le cénacle des anciens, avec sa fenêtre ouverte comme par échappées sur le monde de son temps. Et pourtant, quoi-

qu'il confondît tous les siècles, comme si le siècle de l'esprit n'en faisait qu'un, il peignait avec autant de justesse que d'éclat les tableaux de la vie moderne; il était plus vrai dans sa fantaisie que tous les réalistes patentés qui s'imaginaient être vrais parce qu'ils n'ont pas le rayon. Étudiez de près L'ANE MORT *et* LE CHEMIN DE TRAVERSE, *étudiez ses cent et un contes, ses mille et un feuilletons; vous reconnaîtrez que toute l'histoire intime du XIX*^e *siècle est là, vivante par fragments, comme vous trouvez dans l'atelier d'un peintre de génie la créature humaine, de face, de profil, de trois quarts : ici un fusain, là une gouache, plus loin une ébauche; çà et là de vivantes peintures qui ont l'âme, qui ont le regard, qui ont la parole. Et que de trouvailles inattendues! C'est un pastel effacé, mais souriant encore; c'est une eau-forte lumineuse, c'est une académie qui crie à la vérité. On a déjà trop oublié l'œuvre de Jules Janin; quand on va remuer cette montagne de sable, on s'étonnera d'y trouver tant d'or pur!*

La sottise de la plupart des critiques, « ceux-là qui ne laisseront pas de placers

après eux, » *c'est de n'être jamais contents de rien, hormis d'eux-mêmes. Ont-ils assez « tombé » Janin, sous prétexte que chez lui le mot cachait l'idée, ou plutôt que la pensée se noyait dans la phrase!*

On a comparé Jules Janin à ces beautés à la mode qui traînent à leur queue un kilomètre de satin, de rubans et de dentelles sous des chapeaux qui sont des jardins de Babylone, sans parler du chignon et du corsage, qui sont plus ou moins des parures d'emprunt. On disait à Janin comme au peintre antique : « Ne pouvant la faire belle, tu l'as faite riche. »

On se trompait : Janin l'avait faite riche parce qu'elle était belle.

III

Et quel charmant entraîneur pour tous ceux qui s'aventuraient dans les lettres! Comme il leur donnait cordialement le coup de l'étrier! Il semblait qu'il voulût les consoler par avance de tous les déboires futurs. Nous étions encore

a.

avec Théophile et Gérard dans la bohème du Doyenné, la mère patrie de toutes les bohèmes littéraires, quand je reçus un matin, à ma grande surprise, un hiéroglyphe de Jules Janin que nous lûmes en nous mettant à trois pour cette œuvre laborieuse. Il n'y avait que deux lignes, mais qui en valaient quatre.

Les voici, car je les ai gardées comme un parchemin de ma vingtième année :

« Vous avez fait un livre charmant dont je « raffole; venez me voir si vous passez par là. »

C'était à propos d'un roman oublié, à ce point que je l'ai oublié tout le premier, LA PÉ-CHERESSE.

Je n'attendis pas au lendemain.

C'était en son temps le plus radieux; il habitait le rez-de-chaussée et le jardin d'un grand hôtel de la rue de Tournon. Et il habitait cela en grand seigneur, avec tous les raffinements de l'artiste. Déjà il avait commencé sa rarissime bibliothèque. C'était le bon temps : il n'y avait alors guère que Janin et Nodier pour se disputer les beaux livres. Lui qui descendait de sa mansarde, qui donc l'avait initié au luxe des fermiers généraux, du duc de La Val-

lière, de la reine Marie-Antoinette? Car les livres reposaient dans les plus belles bibliothèques en bois de rose du temps de Louis XVI. Tout le mobilier, d'ailleurs, était du même style. Pour achever l'illusion, il avait appendu dans le salon et dans le boudoir, sous d'anciennes tentures bleu de ciel, des portraits du XVIII^e siècle. J'avais vu jusque-là quelques intérieurs d'hommes de lettres illustrés par l'acajou à la mode. Je me crus dans une féerie, quoique dans notre bohème, avec Théophile et Gérard, nous eussions un salon Louis XIV à nul autre pareil; mais chez nous tout était un peu à la diable, tandis que chez Janin c'était l'exquise perfection. Et quelle hospitalité! Après m'avoir fait voyager dans sa bibliothèque, il me promena dans son jardin et me prouva que j'étais invité à dîner avec lui et ses amis.

Je ne rappelle ceci que pour montrer sa vie en 1835. C'était une maison de Sybaris, mais avec une plume d'oie et une plume de fer : il avait tous les luxes, hormis le luxe du temps perdu. Il faut bien dire que, si on l'eût condamné à ne rien faire, il n'eût pas été cet

homme heureux dont il a si souvent parlé. Déjà prince des critiques, il le fut près d'un demi-siècle, toujours imprévu, toujours charmant, toujours inouï.

Mais le feuilleton du lundi ce n'était qu'un jeu pour lui. Comme Boufflers écrivant la REINE DE GOLCONDE, il disait : « Ce n'est pas moi qui conduis ma plume, c'est ma plume qui conduit ma main. » C'était une telle habitude que le jour de ses funérailles, quand j'ouvris le JOURNAL DES DÉBATS, je fus bien surpris de ne pas y trouver les deux magiques J. J.

IV

Dans cet hôtel de la rue de Tournon, il s'effraya de son luxe; il eut peur de manger son fonds avec son revenu. Il sacrifia héroïquement ses plus belles choses, moins ses livres, pour aller se réfugier dans une mansarde de la rue de Vaugirard, en face de la grille du Luxembourg, disant : « Ce sera là mon jardin. » La mansarde fut bien vite dorée. C'était tout

petit, mais c'était charmant : l'oiseau bleu ne pouvait pas chanter dans une vilaine cage. Diaz, encore à moitié décorateur, quoique déjà le Diaz étincelant, vint peindre des roses et des arabesques sur les portes et sur les glaces. On n'en mangea pas moins dans la porcelaine de Saxe et dans la porcelaine de Chine. Jules Janin n'en perdit pas un sourire. Il était bien inspiré; car ce fut alors que cette jeune fille dont quelques peintres ont éternisé la beauté dans ses radieux vingt ans vint lui donner cette main loyale qui lui a toujours été si sûre et si douce. Son mariage fut un événement, le contrat est étoilé de toutes les illustrations de ce temps-là, Thiers et Hugo en tête.

Une jeune fille comme toutes les autres eût dit à Jules Janin : « Je suis très fière de vous épouser; mais je ne veux pas monter dans cette mansarde, » M^{me} Jules Janin y monta et s'écria : « Le bonheur est ici. »

Pendant près de vingt ans, elle n'en voulut pas descendre, quoique son père lui eût offert ce joli petit château Louis XVI qui frappait l'œil de tous les artistes dans la grande rue de Passy, au milieu d'un océan de ver-

dure. Ce ne fut que vers 1858 que Janin se décida à vivre dans un coin des jardins de la Muette. Il bâtit lui-même sa maison, comme l'oiseau fait son nid, ne s'inquiétant que de la chambre de sa femme et de la chambre de ses livres.

A l'extérieur c'est un chalet couronné de beaux arbres, de vertes pelouses, de parterres hollandais, de bosquets ombreux où, l'été, Janin donnait des audiences. L'intérieur tient plus du palazzo vénitien que du chalet suisse. Au rez-de-chaussée une jolie salle à manger d'été, décorée d'appliques de faïence aux couleurs vives et gaies et ornée d'une grande cheminée Renaissance. Une porte souvent entr'ouverte laisse voir une cuisine à la flamande d'où les carreaux rouges et les casseroles renvoient des reflets dorés. On monte au premier par un escalier dont les parois sont toutes couvertes de gravures rares. On entre dans une grande pièce, à la fois salon, cabinet de travail et bibliothèque, éclairée par quatre grandes fenêtres à vitraux jaunes et rouges. Ce salon, qui est contigu à la salle à manger, n'en est séparé que par une grande glace sans

tain. Aux quatre coins du salon, quatre immenses bibliothèques de chêne sculpté où se pressent en rangées multicolores les plus beaux livres du monde : Incunables, Aldes, Estiennes, Elzévirs, livres à figures, éditions originales de classiques du XVIIe et du XVIIIe siècle, livres modernes en papiers extraordinaires, avec dédicaces curieuses. Au-dessus de la cheminée en marbre blanc, supportant une belle pendule Louis XVI, sourit l'admirable pastel de Mme Janin. Devant une fenêtre, sur un socle en forme de colonne, le buste en marbre de Janin. Devant la glace sans tain, une table énorme surchargée de livres. Tout à côté, le bureau de Jules Janin avec les papiers et l'encrier plein d'encre bleue. A droite et à gauche de la cheminée, deux rangées de chaises et de fauteuils : c'est là que Jules Janin a passé les quinze dernières années de sa vie; c'est là qu'il a écrit sa TRADUCTION D'HORACE, son NEVEU DE RAMEAU, son LIVRE, ses feuilletons des DÉBATS, ses derniers romans; c'est là qu'il a reçu tout ce que la France compte d'illustrations dans les lettres, dans les sciences, dans les arts; c'est là, pourrait-on dire, qu'il a

été nommé à l'*Académie française*, car Janin a reçu plus de visites académiques qu'il n'en a fait; c'est là, entouré de tout ce bonheur et de toute cette gloire, que nous l'entendions dire il n'y a pas longtemps : « *Je suis un grand écrivain, je suis célèbre, je suis de l'Académie. Hé bien ! je donnerais tout cela pour pouvoir faire seul le tour de ma chambre.* »

V

On se demandait le dimanche quel serait le feu d'artifice du lundi.

C'était bien mieux qu'un feu d'artifice, car la lumière était plus vive après le bouquet. On s'en revenait de son feuilleton, réconforté par la raison fleurie d'esprit.

Sa belle gaieté, qui réjouissait le cœur, ne l'empêchait pas de jeter un mot profond; il avait beau s'aventurer dans toutes les bonnes fortunes du style, il ne risquait pas les droits de la vérité; s'il prenait le chemin de traverse, ce n'était pas seulement par horreur de la

grande route, c'était pour arriver plus vite à toutes les belles aventures de l'imprévu.

Il était l'initiateur par excellence ; il ne s'est pas trompé une seule fois sur l'or pur et sur la fausse monnaie des renommées contemporaines.

Son feuilleton n'est que la moitié de son œuvre. Il avait débuté comme romancier par un livre qui survivra, L'Ane mort et la Femme guillotinée, *chef-d'œuvre étrange qui est à la fois l'âme et la raillerie de la littérature romantique. Quand Nisard, son ami, fit une révolution en s'indignant avec tant d'atticisme contre la littérature facile, Janin, qui la défendit si bien, ne lui avait-il pas déjà donné le coup mortel ?*

*Selon une épigraphe de l'*Anthologie, *Platon disait en mourant : « Mon âme sera libre de courir dans les rosées avec les cigales babillardes. » Ne pourrait-on pas écrire aussi dans l'anthologie française l'épitaphe de Jules Janin: « Ci-gît un rayon dans la rosée où jouent les cigales babillardes » ?*

Janin dit dans un de ses livres:

« Je taillais les hautes futaies de ma fenêtre

en lisant quelque chef-d'œuvre des anciens jours. »

Tout Janin est là ; il cueillait l'heure présente en s'égarant dans l'heure passée.

VI

Quand Jules Janin publia Deburau, ce fut un holà dans tout Paris. On s'indignait que le prince des critiques descendît jusque-là. C'était encore au beau temps de la tragédie, quoique le romantisme eût déjà fait sa trouée. On voulait condamner le critique au cothurne et à la toge. On ne lui permettait pas d'être une bonne fille curieuse et insouciante qui va où elle s'amuse ; mais Jules Janin se moqua de ceux qui se moquaient de lui. Il était sûr d'avoir le dernier mot, le mot pour rire ou pour mordre. — Sa critique avait de si belles dents !

On écrivit dans un journal,—c'était peut-être son ennemi Félix Pyat : — « *Voilà l'histoire d'un pierrot écrite par un paillasse.* » Mais

Jules Janin disait alors que la vie est un carnaval où tout le monde est écouté, même Jocrisse.

Eh bien, il faut lui savoir gré d'avoir eu le courage de son opinion ; il révéla Deburau, qui était un maître comédien, puisqu'il exprimait sous sa farine et sans dire un mot toutes les joies et toutes les douleurs humaines, et n'avait besoin pour cela ni d'un Molière ni d'un Shakespeare.

Oui, ce Deburau fut un grand comédien. C'est peut-être que ce fut un cœur chaud, ce qui n'empêche pas beaucoup de mauvais comédiens d'être bons, et beaucoup de bons comédiens d'être mauvais. On n'imagine pas le nombre d'histoires gaies, touchantes, invraisemblables, impossibles, qui sont au compte de Deburau. Ce Pierrot fut un maître homme qui passa à côté du Conservatoire, mais qui ne passa pas à côté des passions. Il disait : « J'ai vécu à plein cœur, » comme d'autres disent : « J'ai vécu à pleine coupe. »

N'allez pas croire, d'ailleurs, que celui qui rendit célèbre à jamais le théâtre des Funambules ne fût qu'un saltimbanque heureux. C'é-

tait, tout au contraire, un grand esprit que la male chance enchaînait aux plus infimes tréteaux. Mais sur ces tréteaux le grand Deburau répandait l'or de sa lumière. Comme un homme supérieur est toujours plus ou moins philosophe, à force d'étudier son art il en avait fait un art parfait, et il finissait par aimer son art. Avec lui l'ancienne casaque de Gille, étroite et superflue, avait pris de l'ampleur, et se drapait en longs plis d'une grâce tout athénienne; la farine dont il se barbouillait achevait de faire de lui la statue vivante de l'art des mimes. Il était bien le digne successeur de Roscius qui dans son langage muet traduisait mot à mot son ami Cicéron; de Pylade, d'Æsopus, de Bathylle qu'un roi de Pont suppliait Néron de lui donner pour être son ambassadeur auprès des peuples dont on ignorait le langage.

Deburau avait recherché les origines de la pantomime, et, pour s'enfariner chaque soir devant un public de faubouriens, il s'était reconnu dernier descendant d'une noble race. Chez tous les peuples primitifs, la pantomime naît de la danse en même temps que le drame

et l'opéra naissent de la chanson. Avant les mimes prestigieux de Rome, la Grèce, l'Asie, avaient eu leurs comédiens muets. La Chine en possède encore. Et qu'est-ce que la danse du scalp, la danse des almées, la danse que David exécutait devant l'arche sainte, sinon des formes rhytmées de la pantomime? Au moyen âge encore les jongleurs étaient accompagnés de mimes qui ravissaient les sires et les manants; et plus tard, quand les privilèges des grands théâtres proscrivaient la parole des petites scènes, toute une foule de comédiens n'avaient plus que le geste pour s'exprimer. Combien encore, parmi les Italiens, qui préféraient le mimique à la parole! Dominique et Scaramouche restent comme des mimes fameux.

Eux-mêmes, les sublimes tragédiens Talma et Roscius ne s'exerçaient-ils pas à la pantomime? Et n'est-ce point parce que l'éloquence muette de Deburau l'empêchait de dormir que Frédérick a fait tailler le rôle du Vieux Caporal*?*

Jules Janin mit à la mode Deburau. Il n'avait d'ailleurs été que l'Améric Vespuce de ce

nouveau monde des théâtres de Paris. Nodier, Hugo, Gautier, Gérard, Ourliac, Rogier et moi, tous admirateurs de Deburau, nous avions improvisé des pantomimes dans le Château de la Bohème, rue du Doyenné; mais c'était à huis clos; tandis que Janin proclama son enthousiasme à la face de Paris. Pendant huit jours on ne parla que de Deburau jusque chez M. Guizot, jusque sous la coupole de l'Institut, jusqu'à la cour du roi-citoyen qui un jour appela le célèbre Pierrot, sous prétexte d'amuser ses enfants, mais en vérité pour s'amuser lui-même. Deburau fonda alors une dynastie qui dura plus que la dynastie du roi-citoyen, puisque Deburau II nous a tous émerveillés il y a quelque vingt ans. Mais qui retrouvera cette physionomie mobile et expressive qui disait tout sans parler, avec les éloquences qui commencent au sourire des lèvres et qui finissent au froncement du sourcil?

Le musicien qui a la prétention de peindre le beau temps, le soleil, l'orage, l'arc-en-ciel, toutes les gaietés du ciel et toutes les fureurs de la tempête, a-t-il les ressources et

le génie de Deburau, de ce comédien qui avait ainsi écrit son épitaphe : « Ci-gît qui a tout dit et qui n'a jamais parlé »? *Il n'avait parlé qu'une fois, pour dire qu'il mourait du mal de la vie!*

ARSÈNE HOUSSAYE.

PRÉFACE

Un feuilleton du *Journal des Débats* sur le célèbre Paillasse des Funambules nous a suggéré l'idée de réunir en deux petits volumes tous les documens relatifs à cette grande célébrité. L'intérêt du public, une fois éveillé par le feuilleton, s'est jeté avidement sur tous les détails que le critique avait omis, soit par oubli, soit par défaut d'espace. Nous avons donc complété aussi bien que possible ce rapide travail; nous avons recueilli avec le plus grand soin des faits inconnus

jusqu'à ce jour, et le hasard nous a parfaitement secondé. Tout en reconnaissant ce que nous devons au *Journal des Débats*, nous ne pouvons faire taire notre gratitude pour des renseignemens non moins précieux. Par exemple, c'est une pièce importante et unique que l'*Engagement autographe* de Deburau lui-même que nous donnons dans cette Histoire; on ne verra pas sans curiosité et même sans attendrissement le modeste traitement du plus grand Comédien de l'époque. Une autre pièce non moins importante peut-être, c'est l'*Inventaire* de la *Loge* de Deburau, inventaire fort exact, et que nous avons dressé avec le soin et le zèle d'un notaire royal; c'est une pièce très rare et très importante dans l'Histoire de l'Art; nous espérons

que le public saura apprécier toutes les peines et tous les soins que nous a coûtés une autre pièce non moins curieuse : c'est le Règlement relatif au blanchissage des Camarades de notre grand acteur, règlement très significatif, et qui en dit plus sur la vocation de notre artiste que n'en dit tout le feuilleton.

Mais, comme un bonheur n'arrive jamais sans l'autre, à peine a-t-il été question de donner quelque importance à cette Biographie, inaperçue jusqu'alors, que plusieurs artistes de renom sont venus à nous, demandant à s'associer à cette gloire nouvelle. La Gravure et le Dessin se sont donné la main pour illustrer cette grande illustration ; si bien que, d'une simple Histoire Populaire que nous voulions faire, nous nous sommes

élevés à un livre de luxe. Ce qui n'est pas arrivé aux Vies des grands hommes de Plutarque arrive tout à coup à Deburau le Paillasse. Que voulez-vous ? la gloire humaine est ainsi faite : supportons-la telle qu'elle est !

L'éditeur, avant de livrer aux gens épris encore de l'art dramatique cette très curieuse Histoire de l'Art dramatique en France, supplie instamment ce public à part de ne pas confondre cette Biographie avec les innocens paradoxes qui se rencontrent quelquefois dans le feuilleton, véritable caprice d'une critique aux abois, pour laquelle le paradoxe est un repos. Le paradoxe n'a rien à voir dans cette affaire. La Biographie dont il s'agit est faite avec toute conscience et vérité. L'auteur n'a visé ni à l'effet ni au

sophisme. Quand il s'est emparé si hardiment de ce héros tout neuf, son but unique a été de résumer l'Histoire de l'Art Dramatique considéré sous son aspect ignoble, le seul aspect nouveau sous lequel il puisse être encore envisagé. Prenez donc cette Histoire telle qu'on vous la donne, c'est-à-dire pour un supplément indispensable à l'Histoire de notre Théâtre. Le Théâtre, tel que nous l'entendions au XVIIe siècle, est mort chez nous. Voyez où en est venu le Théâtre-Français ! Des héros Grecs et Romains de quatre pieds, des ingénuités de soixante ans, des jeunes-premiers décrépits qui le soir, leur rôle joué, répètent pour toute prière la prière de Ninon de Lenclos : *Mon Dieu, faites-moi la grâce de porter mes rides au*

talon! Voilà pour la comédie, voilà pour l'art joué. Quant à l'art écrit, il est tombé dans la même décrépitude. Tout est mort dans ce pauvre vieux monde comique, autrefois si éclatant, si jeune, si riche, si plein d'amour et de gloire! Que de jeunes femmes! que de beaux hommes! quelles voix sonores! quelles excellentes actrices c'étaient alors! Mais alors aussi quel Parterre enthousiaste et attentif! Que sont-ils donc devenus les temps de Chérubin et de la comtesse Almaviva? Hélas! Chérubin a de fausses dents aujourd'hui, M^{me} la Comtesse vit dans la retraite, Figaro lui-même, courbé par l'âge et désenchanté par les révolutions, se promène au soleil avec une toux obstinée. Quant au Parterre, il n'y a plus de Parterre; il est mort et enterré depuis

longtemps. Figaro, Suzanne, Almaviva, ont suivi en pleurant son cercueil.

Il n'y a plus de Théâtre-Français, il n'y a plus que les Funambules; il n'y a plus de Parterre littéraire, savant, glorieux, le Parterre du café Procope; en revanche, il y a le Parterre des Funambules, Parterre animé, actif, en chemise, qui aime le gros vin et le sucre d'orge. L'Art Dramatique allait en voiture autrefois, il va à pied de nos jours; il portait le cothurne ou le brodequin doré, il est en pantoufles dans la boue; cela était bien autrefois, peut-être que cela est aussi bien aujourd'hui. Autrefois l'Art Dramatique avait ses fêtes de la nuit, ses arrêts du matin, des princes et des rois à ses genoux, un palais au Palais-Royal; aujourd'hui l'Art Drama-

tique mange des pommes de terre frites sur le boulevard du Temple, il raccommode ses bas troués à la porte de son théâtre, il s'enivre chez le marchand de vin; il avait du fard autrefois, il a de la farine à présent. Autrefois il s'appelait Molé ou Talma, aujourd'hui il s'appelle tout simplement Deburau. Tout se compense.

Donc, ne dédaignons aucune face de l'Art; ne passons sous silence aucun de ses accidens, aucun de ses hasards. L'histoire du Bas-Empire, après l'histoire de la vieille Rome, n'est pas sans intérêt et sans mouvement. Puisque la comédie en est au Bas-Empire, faisons l'Histoire de l'Art tel qu'il est, crotté, crasseux, mendiant, ivrogne, remuant un Parterre crotté, crasseux, mendiant et ivrogne;

puisque Deburau est devenu le Roi de ce monde, célébrons Deburau le Roi de ce monde. Heureux si notre *Biographie* ainsi faite prend une place méritée, indispensable, à côté de la très longue et très fastidieuse Histoire des frères Parfaict[1]!

Vous voyez que nous ne sommes pas ambitieux!

1. *Histoire du Théâtre-François*, par les frères Parfaict. Paris et Amsterdam, 1736, — 1749, 15 vol. in-12.

PREMIÈRE PARTIE

BIOGRAPHIE

I.

Exorde. Décadence de l'Art. Les Funambules.

JE regrette souvent les temps heureux du Théâtre, quand de toutes parts de jeunes Talens prenant l'essor venaient s'offrir aux conseils et aux encouragemens de la Critique. C'étaient alors de belles heures pour le Talent et la Critique. Ils se donnaient la main l'un l'autre pour marcher ensemble au même but, et, s'ils se disputaient en chemin, ce qui arrivait souvent, leurs disputes mêmes tournaient au profit de l'Art. C'est ainsi que Talma et Geoffroy arrivèrent à une réputation Européenne le même jour.

Décadence de l'Art. — Mais aujourd'hui

tout est changé dans l'Art Dramatique. Vous auriez la béquille d'Asmodée et vous iriez dans tous les Théâtres de Paris, clairvoyant comme un vieux Diable, que vous ne trouveriez pas une jeune réputation à soutenir, pas un nom nouveau à faire, pas un Talent tout neuf à révéler. Le Comédien moderne échappe également au blâme et à la critique. L'École de Cartigny a produit encore moins de sujets que le Conservatoire, s'il est possible. Le Théâtre a été livré aux Grands Comédiens par vocation, qui se font Artistes par enthousiasme, et qui sont ordinairement détestables, l'enthousiasme de toute une vie ne valant pas une semaine de réflexion et de travail. Si bien que nos auteurs dramatiques ont renoncé à chercher des acteurs pour leurs pièces; ils s'en fient à eux-mêmes pour le succès, à eux tout seuls, et ils font bien. Quant à la Critique, elle a été forcée, elle aussi, de se passer des Comédiens : elle n'avait plus ni conseils, ni louanges, ni blâme

à leur adresser. La Critique et les Comédiens y ont également perdu.

Les Funambules. — Toutefois à ce silence du feuilleton sur les acteurs il est encore quelques exceptions. Nous avons besoin de nous passionner pour quelque chose, nous autres Critiques qui avons la prétention d'être des Artistes. Ne pouvant nous passionner au Théâtre-Français, nous allons nous passionner où nous pouvons, par exemple aux Théâtres des Boulevards. C'est dans un de ces Théâtres ignorés, dans le plus petit, dans le plus infect de tous, à la lueur de quatre misérables chandelles et dans une atmosphère méphitique, à côté d'une ménagerie qui hurle pendant que les acteurs chantent, que nous avons découvert et admiré, et applaudi à outrance, le Grand Comédien et, qui plus est, le grand Paillasse Deburau.

II

Deburau. Sa naissance. Son père fait un héritage. Ses premiers exercices. Ses premières souffrances. Amiens. Départ d'Amiens. Éloge de son père. Mort du cheval.

ÉJA et plus d'une fois j'ai parlé de Deburau avec une admiration qui n'avait rien de factice. Cependant plusieurs Gentilshommes à interrogations m'ont demandé solennellement une explication formelle à ce sujet, refusant de me croire sur parole à propos d'un acteur dont ils n'avaient jamais entendu parler avant moi, qu'ils n'avaient jamais vu, et que probablement ils ne verront jamais, pour peu que leurs femmes et leurs filles craignent l'odeur du suif, les spectateurs en veste ou

sans habit, pour peu qu'elles aiment l'eau de Cologne de Farina. Et il faut avouer que le nombre des amateurs d'eau de Cologne est malheureusement bien grand de nos jours!

Donc, pour satisfaire à toutes ces exigences et pour redresser quelque peu ces points d'interrogation qui me poursuivent impitoyablement à propos de mon Grand Artiste, j'ai pris de minutieuses informations à son sujet, je me suis enquis des moindres détails de sa vie; en un mot, à propos de notre Gilles, je me suis donné toutes les peines d'un Biographe, pour en avoir à l'avenir toute la gloire et tous les droits.

Sa Naissance. — Le plus grand Comédien de notre époque, Jean-Gaspard Deburau, est né à Newkolin, en Bohême, le 31 juillet 1796. Deburau est le dernier et le plus grand présent que nous ait fait la Bohème vagabonde, ce royaume flottant à travers le moyen âge, tout chargé de gais et insoucians Comédiens,

de jolies et alertes filles; monde Bohème qui rit toujours quand toute l'Europe est en larmes, qui se soutient et qui s'aime quand la guerre civile ensanglante les villes; monde de joie, et de licence, et de grasse cuisine, et de chansons lascives, et de plaisirs sans frein, au milieu d'une époque monacale, toute croyante, toute fervente, correcte et sévère, époque gouvernée et complétée par Louis XI; monde Bohème, excommunié bien avant Luther, mais excommunié en riant, retranché de l'Église sans passion et sans colère, par un simple scrupule d'étiquette; un monde de hasard, qui court, barbouillé de lie, traîné dans l'ancien tombereau de Thespis, et qui s'arrête quand la civilisation l'entrave de toutes parts : c'est de ce monde-là que nous est venu Deburau. C'est venir en même temps de bien près et de bien loin, n'est-ce pas?

Son père fait un héritage. — Il naquit,

pauvre enfant de soldat, au milieu d'une armée en campement; ses premières années se passèrent sous les murs de Varsovie, et voilà pourquoi, depuis l'insurrection Polonaise et la mort de ces braves Phalanges, depuis que la Pologne a été vaincue si glorieusement pour elle, le Bohémien Deburau vous soutiendra effrontément qu'il est Polonais : vaniteux Artiste! Quoi qu'il en soit, Deburau avait sept ans à peine, et il grandissait, insouciant de l'avenir, quand son père reçut la nouvelle d'un héritage qui lui était survenu en France. Comment cet héritage vint du milieu de la France trouver le soldat Deburau à Newkolin en Bohême, c'est là un de ces événemens inexplicables dont l'Histoire a grand tort de ne pas s'inquiéter. Voilà donc le père de famille, à la nouvelle de ce testament imprévu, qui se met en route tout de suite pour recueillir cette fortune exotique. La famille était pauvre, le chemin était long, mais aussi l'espérance était grande! Le père

trouva un moyen tout Bohémien de charmer et d'utiliser les ennuis de la route. Pour rejoindre plus vite son héritage, il fit de ses enfans des bateleurs, tout simplement. Il avait deux jolies filles, elles montèrent sur le Fil d'Archal, et la foule s'assembla autour de ces deux figures basanées à l'œil vif et noir, intrépides danseuses au pied léger et petit, et dont la main un peu maigre, mais bien faite, tenait avec grâce le pesant balancier. Avant l'exercice des jeunes personnes venaient les exercices des deux frères de Deburau, car ils étaient cinq dans cette famille, tous Artistes, sans compter le père et la mère, Artistes aussi; notre Deburau seul manquait de bonne volonté et de grâces; il avait très peu de souplesse dans les membres, et il était peu disposé, comme il le dit lui-même si naïvement, *à faire son chemin sur les deux mains.*

Ses Premiers Exercices. — Aussi le

succès vint-il lentement pour mon Héros.
Plus d'une fois il fut hué sur la Place Publique, pendant que ses frères et ses sœurs étaient applaudis à outrance. Plus d'une fois la chaise qu'il portait sur ses dents grinçantes manqua aux règles de l'équilibre et lui écrasa le visage; plus d'une fois le Grand Écart pensa lui être funeste; et alors c'était pitié de le voir perclus et tout sanglant, le pauvre Sauteur, recevoir tête baissée la correction paternelle.

Ses Premières Souffrances. — Oh! quelle vie de privations et de misère! que d'humiliations amoncelées sur une seule tête! Que d'étranges différences entre lui et ses frères sortis du même sang! A ses frères, les paillettes brillantes, les écharpes de soie, les escarpins brodés, les tuniques éblouissantes! A lui, la souquenille usée, le vieux feutre, les sandales déchirées; à ses frères, l'admiration de la foule le jour, et, le soir, le morceau de

lard, les choux fumans, la bière écumante, la
paille fraîche, toutes les gloires, toutes les délices de la vie ; à lui, le sourire du mépris, le
pain sec, l'eau de neige et la dernière place
dans la Grange, près de la porte et bien loin
du trou bienfaisant où se respire la douce
vapeur de la vacherie. Tel fut son voyage à
travers les peuples, à lui, génie humilié et méconnu ! Ne pouvant en faire un Sauteur, et
le voyant aussi inhabile sur la Corde Tendue
que sur le Fil d'Archal, son père en fit un
Paillasse; non pas un Paillasse sérieux et
posé comme nous le voyons aujourd'hui,
mais un Paillasse riant, enluminé, gambadant, sautillant; un Paillasse vulgaire, un
paillasse de carrefour. Dans cette position,
je puis dire humiliante, Deburau était chargé
par son père de faire valoir ses frères et ses
sœurs; il était entre ses frères et la foule le
contraste obligé du Drame, l'ombre nécessaire au Tableau. Ils étaient légers comme
l'air, il était lourd comme le plomb ; ils débi=

taient les traits d'esprit et les flatteries adroites aux spectateurs, lui débitait les grossièretés et les bêtises. C'était lui qui recevait les soufflets et les éternels coups de pied au derrière qui font rire notre vieil Univers aux éclats depuis Adam. Pauvre grand homme ! que le chemin dut lui paraître long et fastidieux depuis la Bohême jusqu'à l'héritage paternel !

Amiens. — A la fin ils arrivèrent à cet héritage si attendu, toute la famille couronnée de lauriers, Deburau seul sans chapeau et les pieds déchirés par les ronces. Enfin voici la ville promise ! voici Amiens, la ville des succulens pâtés, la ville gastronomique par excellence, Amiens où sont les Propriétés Deburau ! Il va donc se reposer cette fois de ses fatigues, le dernier né de la famille ! Il va donc laisser à la porte du Château paternel sa souquenille usée, ses lazzis d'emprunt et son rire de Pauvre Diable, le laborieux Paillasse !

Voyez comme il tourne la tête de côté et d'autre, cherchant à découvrir le Domaine qui lui a coûté tant de douloureux éclats de rire. Mais, hélas! hélas! (ô malheureux Artistes!) arrivés à l'héritage, ils ne trouvent qu'une masure au lieu du Palais qu'ils venaient chercher ; un demi-arpent chargé de ronces à la place des fertiles récoltes et de la riche basse-cour. De pauvres ruines toutes nues, voilà ce qu'ils sont venus chercher de si loin, ces vagabonds héritiers. Désappointement cruel! cruel surtout pour toi, ô mon Gilles, mon Benjamin déguenillé ! tu vas être obligé de rire encore tout le jour pour avoir un morceau de pain le soir.

Départ d'Amiens. — Telle fut l'Histoire de cet Héritage. La masure fut vendue et dévorée, puis, après quelques jours de halte, il fallut repartir. Adieu Amiens, où l'on payait l'impôt portes et fenêtres, l'impôt le plus glorieux de tous; adieu la France, peu

artiste alors! La famille se remet en route, père, mère, jeunes filles, jeunes garçons, et enfin Deburau, déjà boiteux et tout pâle à l'annonce du nouveau chemin qu'il faut parcourir. Ici nous devons raconter un trait d'humanité du père Deburau. Un père a beau faire, il y a des traits auxquels on le reconnaît toujours, même dans ses plus grandes sévérités. Le nôtre donc, un matin, par le froid qu'il faisait, voyant les pieds de ses enfans endurcis et tout rouges, acheta 18 francs un cheval pour transporter son mobilier et sa famille. C'était un vrai cheval comme les fait Decamps, cheval de sauteur, efflanqué, tête baissée, point de queue, sabot plat! Ainsi fait, on chargea l'honnête cheval de deux paniers. Dans ces paniers, le père de famille plaça toute la famille, toute la famille entassée, ramassée, heureuse et à son aise! à son aise comme elle ne l'avait jamais été; Gaspard surtout, Gaspard à l'abri sous l'échelle de leurs exercices. Voilà comment

ils entraient dans les villes. Eh bien, malgré leur équipage, ou peut-être à cause de leur équipage, il arrivait souvent qu'on ne voulait héberger que le cheval. Le cheval hébergé, la famille restait en dehors dans ses paniers, où elle dormait sous le ciel, réchauffée par son souffle, pendant que le père veillait sur ses enfans. A cette heure de la nuit, deux hommes veillaient seuls dans l'Europe : Napoléon et le père Deburau !

Éloge de son père. — Brave homme ! ce cheval acheté 18 francs, et cette longue veillée sous les étoiles froides et scintillantes de l'hiver, rachètent bien des coups de pied que tu peux avoir donnés, dans ton zèle, à ta famille ! Aussi ta famille te pardonne ! La postérité réhabilite ta mémoire ! Que ton ombre se réjouisse dans le tombeau !

Mort du cheval. — Un jour, le cheval de 18 francs mourut de faim. Malheureux et

noble coursier, il s'était battu à Austerlitz !
Avec le produit de sa peau toute la troupe
eut à déjeuner; puis, comme le ciel était plus
clément, l'air plus doux et l'Orient plus proche, chacun se remit à pied, chacun fit de
nouveau le Grand Écart.

III

Constantinople. Le hárem. Les odalisques. Migrations. La danse de corde. La grande marche militaire. M. et Mme Godot. Les surnoms.

Ils allèrent, toujours en sautant, jusqu'à Constantinople; ils traversèrent sur un Fil d'Archal tout le Bosphore de Thrace, périlleux et singulier pèlerinage d'une famille entière qui se fait petite, et qui se glisse sans danger entre deux guerres, sans avoir une blessure! A Constantinople, toute la famille, entre autres bonheurs, eut l'honneur de jouer dans le Palais du Sultan. C'est une scène qui est fort belle, et que je n'écrirai pas, parce qu'elle est fort difficile à écrire. Je vais seulement essayer de l'esquisser.

Le Harem. — Ce jour-là, les paillettes de leurs habits étaient plus brillantes que de coutume ; les tuniques étaient lavées de la veille ; les membres des Sauteurs avaient été éprouvés le matin, et rien ne manquait à leur souplesse ; toute la famille avait dîné, Deburau lui-même avait dîné ! D'après l'ordre qu'ils avaient reçu la veille, ils s'acheminèrent jusqu'au palais du Grand-Seigneur.

Ils traversèrent la cour intérieure. Un muet les introduisit dans une vaste salle de marbre et d'or ; cette salle était coupée en deux par un rideau de soie. On ne voyait personne dans cette salle, on n'entendait personne. C'était le silence et la désolation du Théâtre-Français quand on y joue une comédie de M. Bonjour. Le muet fit signe à nos Artistes de jouer leur pièce devant ce rideau immobile. Il fallut obéir. Ils s'apprêtent en silence ; ils déroulent leur tapisserie de la rue sur les tapis de Perse du Harem, ils mettent à leurs pieds la craie de

leur Art, comme d'autres Artistes mettent du fard à leur visage, et les voilà qui font leurs tours. Ils se plient, ils se tournent, ils se portent, ils se tordent en tous les sens. Derrière le rideau rien ne s'agite ! Ce silence glacial ne les glace pas.

Les Odalisques. — Ils jouent long-temps à l'équilibre; Deburau se jette sur le dos, et son frère aîné avec un bâton, qui pourrait lui briser dix fois le crâne, lui enlève sur le nez une pièce de monnaie. Horrible et fantastique position, que personne n'a décrite encore ! Quand son nez est libre, Deburau se relève, et son autre frère prend une échelle dans les mains; il faut que Deburau monte à cette échelle tremblante. Il grimpe d'échelon en échelon; le voilà arrivé au dernier échelon, le voilà au sommet de son Art. O surprise ! ô récompense de l'artiste qui lui arrive toujours quand elle est moins attendue ! Du haut de cette échelle le regard de notre

Héros plonge derrière le rideau mystérieux. Que devint-il, notre grand Paillasse, quand, derrière ce rideau, groupées en silence, immobiles, à demi nues, penchées les unes sur les autres, sentant l'ambre et l'essence de roses, toutes en perles blanches et en soyeux cachemires, il aperçut, lui, Infime! lui, Ver de Terre! lui, Paillasse de son père! les Odalisques du Sérail, les Épouses sacrées de Sa Hautesse, les Houris redoutables, dont un regard donne la mort!

Oui, du haut de son échelle, il les a vues, toutes ces Femmes invisibles à tous; il les a vues de haut en bas, ces Femmes que le Sultan lui-même regarde de bas en haut; il les a vues impunément, ces femmes dont le Palanquin voilé fait courber la tête du Croyant qui passe; il serait encore à les voir, si son frère, qui portait l'échelle, ne se fût pas lassé de la porter. Ce fut là le premier événement heureux qui fit croire à Deburau qu'il était peut-être un homme de la même nature que

ses frères et sœurs. Toutefois l'heure de la gloire et de l'Immortalité n'avait pas encore sonné pour lui.

Migrations. — De Constantinople ils allèrent en Allemagne, toujours sur la Corde ou sur le Fil d'Archal, toujours Deburau ayant plus d'argent sur son nez que dans sa poche, toujours Deburau au sommet de l'échelle, voyant quelquefois à ses pieds des Empereurs et des Reines, des Princesses et des Grands-Ducs, des Barons en foule, mais n'y voyant plus d'Odalisques. Plus d'Odalisques penchées qui se cachent derrière un rideau de soie! Ainsi il fut errant et voyageur jusqu'à quinze ans. Comédien obscur et timide, mourant de faim, riant et battu, dévorant ses larmes et faisant de l'esprit aux dépens de son esprit, de sa constitution et de son cœur. De voyages en voyages, d'Empereurs en Empereurs, la famille arriva à ce Paris Impérial où toutes les supériorités,

couronnées ou non, arrivaient alors, poussées par le Destin de Bonaparte, vagabondes Royautés courant, comme avait couru Deburau, après un héritage qui reculait toujours. A Paris, le père, le maître de la famille, s'installa dans une cour de la rue Saint-Maur, pleurant sans doute la Cour des Miracles! On arrangea un spectacle à peu près régulier. La Danse de Corde était la base fondamentale de ce spectacle, à peu près comme, il y a quinze ans, un Opéra de M. Jouy au théâtre de l'Opéra.

La Danse de Corde. — Dans ce temps-là (c'était le bon temps pour les Théâtres et pour les spectateurs), le public n'était pas aussi difficile à amuser qu'il l'est aujourd'hui. Autrefois, une Comédie de M. Andrieux était un événement. Autrefois, les Théâtres ne savaient pas ce que c'était qu'une décoration un peu chère. Quand un Théâtre avait fait une Trappe, ou une Forêt, ou un Palais

fermé, il croyait avoir fait beaucoup pour les spectateurs. Un Feu d'Artifice de 30 sous à la fin d'un drame était un grand sacrifice, dont le Parterre était reconnaissant pendant trois mois. Comme aussi on ne jetait pas à profusion cette denrée qu'on appelle Comparses. Le Comparse était cher, et on l'épargnait : quand on avait une armée de cinq Brigands y compris le Chef, et deux Gendarmes pour les empoigner, les journaux criaient à la prodigalité ! Il en était ainsi pour les appointemens des Artistes : on leur donnait autant de Gloire et aussi peu d'argent qu'on pouvait. La Gloire, véritable monnaie des Artistes !

La Grande Marche militaire. — Ceci nous explique les grands succès du père Deburau et de sa famille. Ce n'étaient, il est vrai, que des Sauteurs, mais ils montaient merveilleusement sur la Corde, et la Corde alors c'était l'Académie pour un Danseur. La mu-

sique était bruyante, Deburau jouait de la clarinette à faire honte au tambour. Après la Corde venait le Fil d'Archal, perfection inusitée encore sur une grande échelle; sur cette Corde et sur ce Fil d'Archal on exécutait les tours les plus difficiles. Il a fallu bien du génie pour fonder et pour varier ce répertoire. Un jour on trouvait la *Grande Marche militaire,* un autre jour on s'élevait à la *Pyramide d'Égypte,* souvenir de leur voyage en Orient. Voici la description de la *Grande Marche militaire :* trois hommes habillés en guerriers, et balançant dans leurs mains le drapeau tricolore, marchaient sur la corde au pas de charge. La *Pyramide d'Égypte :* sur deux cordes parallèles deux acrobates marchaient aussi vite que possible, portant au cou une fourche en bois à ses deux extrémités; sur cette fourche fixée à ces deux cous montaient deux Artistes, enchaînés aussi par une fourche. Or c'était sur cette seconde fourche que montait Deburau. Échafaud

mouvant dont la base est un fil de fer qui tremble ! Artistes enchaînés dont l'équilibre dépend de trois équilibres ! Malheureux Deburau tremblant comme la feuille jaune de l'automne à la branche desséchée ! Or, Messieurs, ne riez pas, c'était là le beau temps de l'Art. Là étaient les frémissemens et les impatiences de la passion ; là était la foule bruyante, attentive, ravie ! Le Drame moderne ne l'intéressera jamais autant que la *Grande Marche militaire* et la *Pyramide d'Égypte,* exercices gigantesques et héroïques de la jeunesse de Deburau.

M. et M^me Godot. — Une triste anecdote se rattache à l'histoire de la *Pyramide d'Égypte.* Un jour, M. et M^me Godot, les premiers Funambules de l'Europe, mais Funambules sur le retour, étaient ivres, par hasard, par grand hasard ! M. et M^me Godot, c'était la base de la Pyramide, c'étaient les premiers *enfourchés* de la Pyramide. Il était

donc important que M. et M^me Godot conservassent leur sang-froid au moins jusqu'à sept heures du soir. M. et M^me Godot ainsi chancelans tendent leur fourche et leurs cous aux seconds Funambules; les seconds Funambules se placent sur la fourche tendue au cou de M. et de M^me Godot : voilà qui va bien. C'était au tour de Deburau à monter. Il monte, il monte hardiment, le grand homme, à jeun, ne soupçonnant pas quel est le vin qui le porte. Tout à coup M. Godot tremble, madame tremble; monsieur s'appuie sur madame, madame s'appuie sur monsieur; la Pyramide chancelle, elle tremble, elle tombe; elle est par terre, Deburau tout le premier, Deburau à moitié brisé. Et le Public de rire! Il se mit à rire aux éclats, le Public! On eût dit que la salle allait crouler. Notre pauvre Artiste tout meurtri regardait le Parterre les larmes aux yeux : le Parterre se mit à rire de plus belle. *Ingrat Public!* comme disait Baron.

Les Surnoms. — Toutefois, malgré sa clarinette et sa Pyramide, malgré ses bosses au front, malgré tous ses efforts, il n'y eut pas plus de gloire pour Deburau dans la cour de la rue Saint-Maur qu'il n'en avait trouvé dans le reste de l'Europe. Toute la gloire, tous les succès, tous les bons morceaux de la table furent toujours pour ses frères et pour ses sœurs. Bien plus, chacun d'eux eut son individualité dans la foule, son nom à lui sur son Théâtre, et non seulement son nom, mais son surnom; le surnom, auréole de premier ordre accordée par l'enthousiasme public. L'aîné des frères s'appelait Nieumensek, et la foule l'avait surnommé à juste titre *le Roi du tapis;* le second s'appelait tout simplement Étienne, *le Sauteur fini;* il est, à l'heure qu'il est, Écuyer en Belgique, à la tête de soixante chevaux et de je ne sais combien d'Écuyers. Rien n'égalait l'enthousiasme excité par l'aînée des deux sœurs, appelée *la belle Hongroise;* quant à la jeune

Dorothée, la perle de la famille Deburau, son succès ne s'arrêta pas à la cour Saint-Maur ; elle est devenue Comtesse Polonaise, ayant épousé depuis ce temps le lieutenant-colonel Dobrowski.

IV

Voyage avec l'empereur. Dissertation. Les chiens savans. Chronologie. Topographie. Élégie. Analyse. Regrets.

DEBURAU seul dans cette glorieuse famille, sans surnom et même sans nom, était toujours le plus obscur, le plus méconnu et le plus malheureux Artiste de l'Empire Français.

Eh bien, même dans cet abaissement si profond, Deburau eut un jour une révélation non équivoque de sa haute fortune à venir. Napoléon le Grand, cet homme qui avait deviné tant de choses : Austerlitz, Iéna, les *cinq Codes*, devina presque Deburau. La famille Deburau, à force de succès, avait obtenu l'entreprise des spectacles en plein

vent aux jours de fêtes générales; elle servait le gouvernement à sa manière, presque aussi activement qu'un Censeur Impérial. Un jour, un jour de victoire (il y en avait souvent trente comme cela dans le mois), l'Empereur allait à Saint-Cloud tout seul; par hasard, de sa voiture il aperçut sur la route un pauvre Paillasse tout en sueur, à pied, et qui se hâtait d'arriver. Cela parut plaisant à l'Empereur, qui pouvait avoir dans sa voiture un Gentilhomme du vieux régime et un Gentilhomme du nouveau régime, à volonté, d'y faire monter tout simplement un Paillasse vulgaire, un Paillasse de grand chemin. Aussitôt pensé, aussitôt fait. Tout à coup la voiture impériale s'arrête aux pieds du Paillasse; la portière s'ouvre, Deburau monte, il parle à l'Empereur face à face, presque aussi tremblant que s'il eût parlé à sa majesté son grand frère Nieumensek, *le Roi du tapis*. De quoi ils parlèrent, l'Empereur et le Gilles, vous vous en doutez sans peine; ils

parlèrent de l'Art Dramatique. Napoléon, génie universel! Il parlait guerre au Soldat, science au Savant, poème au Poète; il parlait à chacun de son Art, à chacun de sa Gloire ; lui au niveau de toutes les gloires! Il parla donc Théâtre avec le Paillasse Deburau.

Or cet Empereur si puissant avait tout donné à la France, excepté le repos et une bonne Tragédie.

Dissertation. — Vous savez toutes les misérables tragédies que l'Empire a produites. La rougeur de la honte en vient au front rien que d'y songer. L'Empereur, impuissant contre un pareil fléau et n'y sachant pas de remède, ne s'avouait cette misère-là que comme il s'avouait toutes les misères de son Royaume, confusément et sans jamais en convenir, même tout bas. Il voulut donc savoir l'opinion de son Paillasse sur le Théâtre moderne, et ce qu'il pensait

des tragédies Orientales, Vénitiennes, Anglaises, Allemandes, Italiennes ; traductions de Shakspeare, de Schiller, de Kotzebue, imitations blafardes du Théâtre au XVIIe siècle, plagiats énervés, sans style et sans coloris, que Talma et Mlle Georges réchauffaient de leur mieux à force de beauté et de génie. La Tragédie de l'Empire inquiétait confusément l'Empereur comme l'eût inquiété une tache sur son manteau de velours, un jour d'audience pour les Rois ; il voulut donc savoir l'avis de son Gilles sur les grands Poètes de son règne. Le Gilles hésita d'abord, mais l'Empereur voulut une réponse. Alors Deburau lui fit cette réponse mémorable, qui résume et qui juge admirablement toute la littérature de l'Empire : — *Sire, ces messieurs auraient été bien plus grands Poètes si, au lieu d'écrire des Tragédies, ils s'étaient contentés de faire des Pantomimes.*

Tout un cours de littérature est dans ce mot-là.

Les Chiens Savans. — A l'époque dont je parle, l'Art Dramatique était cependant très professé et très suivi. Les places à l'Académie étaient fort courues. L'Empereur allait souvent au Spectacle. Il restait des heures entières à écouter le grand Corneille. Il y avait alors d'immenses rivalités d'acteurs et d'actrices; il y avait la faction des Verts et des Bleus, comme autrefois dans le Cirque Romain; on se battait en duel, comme au temps du vieux Glück, le protégé de la reine Marie-Antoinette; le Spectacle, sinon le Drame, était partout alors; il y avait même une salle où jouaient des Chiens Savans, de véritables Chiens avec les costumes du XVIIIe siècle, dites-moi pourquoi ? Des Marquis au museau noir, des Duchesses à la patte blanche, des Mousquetaires gris la cuisse insolemment relevée. Deburau, fatigué de suivre son père, et d'être battu souvent, et de ne pas manger toujours, entra, à force de protection, au Théâtre des Chiens Savans pour y jouer la

Pantomime sautante. Ce Théâtre des Chiens Savans est aujourd'hui le Théâtre des Funambules, où l'on chante le Vaudeville. Voilà comment tout dégénère dans ce monde; on chante le Vaudeville partout, on ne voit plus de Chiens Savans nulle part.

Chronologie. — L'histoire de ce Théâtre des Chiens Savans serait une histoire fort curieuse, si quelqu'un savait la faire. Tous les progrès de l'Art, tels qu'ils ont été développés par les Philosophes de tous les temps, se retrouveraient en résumé dans l'histoire de ce petit Théâtre si méprisé, si inconnu, si riche! Les destinées de Deburau et les destinées du Théâtre des Funambules sont unies à tout jamais; ils ont grandi l'un et l'autre en même temps, ils sont arrivés en même temps à la Renommée, au Succès, à la Gloire. Ils sont également populaires tous les deux et l'un par l'autre. Otez Deburau à son Théâtre, ce Théâtre tombe aussitôt au

niveau du Théâtre-Français ; ôtez à Deburau son Théâtre déguenillé, ses chandelles puantes, son Parterre en chemise et en bonnet rond, Deburau devient sur-le-champ l'égal d'un Elleviou de province. Ils mourront le même jour, l'Acteur et le Théâtre. Mais aussi, comme ils sont fiers l'un de l'autre! comme ils s'entendent! comme ils s'aiment et se comprennent! Et puis, que d'heureux jours Deburau a passés là!

Topographie. — Quand la salle des Funambules n'était encore que la salle des Chiens Savans, Deburau n'était encore que le Paillasse de son père. On descendait alors dans la salle par un escalier de dix degrés, comme on eût fait pour une cave. Arrivé au bas de l'escalier, on se trouvait en présence de deux rangs de loges. La scène, fort étroite, était garnie de coussins fort larges. Après la Symphonie d'usage, la toile était levée, le Spectacle commençait; alors on voyait ar-

river M. et M^me Denis, habillés avec le plus grand luxe, à la mode de Louis XV : mouches, paillettes, perruque poudrée, culotte de velours, bas de soie, manchettes brodées, jabot en dentelle, fontange, tout l'attirail d'un Marquis à la mode, toutes les grâces d'un homme du bel air; la démarche élégante, l'air insolent et musqué, rien n'y manquait! A la suite du grand seigneur, familier de Richelieu pour le moins, venait Carlin, son valet; Carlin, habillé en Jockey, portait le parapluie de monsieur, le manchon et le serin de madame; bientôt passait le Guet, l'arme au bras et la queue en trompette; le Guet arrêtait un Déserteur; à peine arrêté, le pauvre Déserteur passait devant un Conseil de Guerre; là, il était jugé et condamné à mort. Au dernier acte, il était lentement conduit sur le Préau, aux sons d'une musique lamentable; arrivé sur le Préau, on le mettait en joue; — et puis, feu! On faisait un feu de peloton terrible. Le fusillé tombait avec autant de

courage qu'un Héros de la vieille armée condamné par la Chambre des Pairs.

Élégie. — C'était là le beau temps du Drame ! C'était là un Drame vif, animé, passionné, allant droit au but ; sans paroles oiseuses, sans réflexions, sans hésitation, sans couplets surtout, sans musique de Vaudeville ou d'Opéra-Comique ! Drame sentimental, Drame Bourgeois, Drame Grand Seigneur ; Roman, Histoire, Philosophie, Politique, Amour, tout convenait aux Chiens Savans. Pauvres et grands Acteurs, ils ont joué Marivaux et Corneille sans s'en douter ! Ils ont passé à travers toutes les nuances de la passion, dans toute la naïveté de leur talent ! Ils ont précédé le Mélodrame du boulevard. Les Chiens Savans sont les véritables pères du Mélodrame ! Le Mélodrame leur appartient comme les racines grecques appartiennent à Port-Royal. Ils ont éveillé le Génie de M. de Pixérécourt, comme la pomme tombée de

l'arbre éveilla le Génie de Newton! Honneur aux Chiens Savans! Honneur à la pomme de Newton!

Analyse. — Il fallait les voir, ces intrépides Artistes, aux grands jours! Le Génie militaire de l'Empire les animait de toutes ses flammes. Ils montaient à l'assaut comme les guerriers des Pyramides. On voyait la Ville assiégée et les Remparts défendus. Des Chiens, ou plutôt des Héros, étaient aux remparts; d'autres Héros apportaient des fascines, appliquaient des échelles; battans, battus, assiégeans, assiégés, c'étaient des cris de gloire, c'étaient des cris plaintifs, c'étaient des mourans et des morts! On eût dit qu'il pleuvait du sang. La Ville assiégée capitulait à la fin; les trompettes sonnaient, et le Roi vainqueur passait la revue de ses troupes, aux grandes acclamations des spectateurs.

Regrets. — Hélas! hélas! ce spectacle

tant suivi, tant fêté, ces braves Caniches, ces fiers Boule-Dogues, ces spirituels Carlins, ces élégantes Levrettes, ces Molosses de Terre-Neuve, ces Anglais mouchetés, tout ce Monde Dramatique, qui fit les délices de la Ville et de la Province, a disparu peu à peu de nos mœurs. Voyez l'inconstance du Théâtre! Chaque siècle voit éclore une monstruosité nouvelle. Les Confrères de la Passion sont remplacés par les Comédiens profanes de Corneille; après Corneille et la politique viennent Racine et l'amour; puis arrivent à la curée Voltaire et la liberté, Crébillon et le sang, De Belloi et les Français; puis le Théâtre de la Foire; puis Beaumarchais et la révolution de 89, la grande, la vraie, la sincère Révolution! Puis M. Ducis, M. Jouy, M. Étienne, et les Chiens Savans, dont la Gloire écrase toutes les Gloires; puis sur les Ruines de ces Chiens Savans, assis eux-mêmes sur tant de ruines, vient s'asseoir, à côté de Picard et de M. Scribe, Rois dé-

trônés à leur tour, insouciant du Passé et de l'Avenir, homme de sang-froid comme tous les Conquérans qui sentent leur force, le Paillasse, le Muet, le Savant, l'Enfariné Deburau !

Ce que c'est que la Gloire du Théâtre ! Courez donc après cette fugitive Renommée du Comédien, qui, semblable à la Gloire du Joueur de violon, ne laisse rien après elle, pas un souffle, pas un geste, pas un son de voix, rien qui rappelle ce que vous fûtes ! Appelez-vous donc Molé, d'Azincourt, Contat, Talma ! grands Comédiens morts, auxquels la Foule indifférente et oublieuse préfère mille fois Deburau vivant !

V

La pantomime sautante. Définitions. Les combats. L'affiche. Les arlequins. Les barbes.

QUAND le Théâtre des Chiens Savans eut disparu pour faire place au Théâtre des Funambules tel qu'il existe aujourd'hui, la Danse sur la Corde fit bientôt place à une nouveauté inouïe jusqu'alors, et que les plus grands Rhéteurs, depuis Aristote jusqu'à Despréaux, étaient loin sans doute de prévoir. Je veux parler de la *Pantomime sautante,* cette importante innovation, qui fut comme le germe de cette autre plus importante innovation qu'on appelle la *Pantomime dialoguée;* gloires immenses de ce siècle, qui pourtant a produit coup sur coup et à flocons les Épîtres, les

Satires, les Discours, les Tragédies et les Poèmes Burlesques de M. Viennet! Voici quelques détails sur la *Pantomime sautante*, dont notre célèbre Artiste est en grande partie l'inventeur.

Définition. Première Pantomime sautante. — La *Pantomime sautante* peut se définir en ces mots : *Une petite intrigue mêlée aux exercices du corps*. C'est le dernier progrès d'une société de Sauteurs qui, pour obéir au Caprice populaire, consentent à devenir Comédiens, à condition cependant qu'ils resteront Sauteurs. Ceci est l'histoire des écrivains en prose qui ont voulu faire des vers blancs. La première pantomime sautante que j'aie pu découvrir est celle-ci : Arlequin vient se lamenter sur le théâtre. Quand il s'est bien lamenté, il fait trois *cabrioles*. Alors survient Cassandre, qui répond à Arlequin; puis Cassandre fait un *saut de sourd*, accompagné d'un *saut de carpe ;* puis arrive

l'Amant Idiot, bel esprit et fort aimé, poltron et portant un bouquet au côté tel que vous l'avez vu dans *le Tableau parlant*. L'Amant fait un *saut de poltron* et un *saut périlleux en arrière*; après quoi arrivait Deburau sur les deux mains; Deburau faisait un *saut d'ivrogne*. A la fin de la pièce, chacun s'en allait comme il était venu, l'un sur ses jambes, l'autre sur ses mains, et la pièce était finie. Cette Pantomime sautante, ces tours de force mêlés de Drame, obtinrent un prodigieux succès.

Les Combats. — Ce fut à peu près dans ce temps-là que furent inventés les Combats à outrance, *au sabre et à l'hache*. Après les Chiens Savans, le *Combat à outrance* est une des grandes causes du mélodrame en France. La première pièce de ce genre s'appelait *le Siège du Château*. Jamais Drame moderne n'eut un succès égal à celui-là. Au lever de la toile, on voyait le Château; le

Château était gardé en haut par deux Soldats et en bas par deux Soldats. En haut et en bas il y avait un Soldat traître et un Soldat fidèle; l'un voulait livrer le Château, l'autre voulait le défendre. Ils se battaient en haut et en bas en vrais Chiens Savans. A la fin, le Traître d'en haut et le Traître d'en bas étaient mis à mort, et le Château était sauvé. C'était là tout le Spectacle, et jamais Drame romantique ou représentation à bénéfice n'a attiré un pareil concours.

Par un étrange bonheur qui a voulu que la Biographie de notre Héros fût complète, nous avons retrouvé une des affiches à la main dont on se servait dans ce temps-là; c'est un morceau d'éloquence très curieux et très digne d'être conservé :

L'AFFICHE

GRAND THÉATRE DES FUNAMBULES

Par autorisation et permission spéciale des Autorités.

Aujourd'hui, PAR EXTRAORDINAIRE, *on donnera une brillante représentation du*

SIÈGE DU CHATEAU,

PANTOMIME *militaire et pyrotechnique*, ornée d'un DÉCOR NEUF qui représente une MONTAGNE; avec CHANGEMENS A VUE, TRAVESTISSEMENS ET MÉTAMORPHOSES; COSTUMES NEUFS AVEC COMBAT AU SABRE A QUATRE; MARCHES, FANFARES, ÉVOLUTIONS MILITAIRES ET EXPLOSION AU TABLEAU *final*.

Il y aura une représentation à 3 heures, une à 5, une à 7, une à 8 et une à 9 heures.

Entrez, messieurs, faut voir ça!

Les Arlequins. — Après les pièces *pyrotechniques* et *militaires,* et quand on se fut assez battu au sabre et à *l'hache,* il y eut une Trêve à ces batailles au Théâtre des Funambules : Napoléon lui-même s'en permettait bien quelquefois! A l'exemple de l'Empe-

reur, le théâtre, essoufflé, fit une pause, et il en vint pour un instant à des sentimens plus doux. Il comprit que la guerre, toute belle qu'elle est, ne doit pas faire négliger la morale, même au Théâtre des Funambules. On fit donc des pièces morales pour Arlequin dans ce Théâtre, encore tout enfumé par les explosions. *Le Père barbare, ou Arlequin au tombeau, Arlequin dogue, Arlequin statue*, on mit Arlequin à toutes scènes; M. de Florian lui-même n'avait pas autant abusé d'Arlequin que les Funambules en abusèrent. Arlequin est pour les Funambules ce que fut la famille des Atrides pour les Poètes Grecs, Romains et Français ; Arlequin est le Héros inépuisable. Charles Nodier a entrepris sa Vie sans pouvoir la finir, et il l'a léguée à Cruyschank et à notre Charlet, qui ne la finiront pas. Charlet est trop occupé de son Histoire de la Grande Armée, dont il nous a déjà donné de si belles pages. D'ailleurs, tout Charlet qu'il est, il sait bien qu'il

ne faut jamais entreprendre plus que ses forces. Cela me va bien à dire, à moi infime, qui ose entreprendre la vie de Deburau !

Les drames sur Arlequin achevèrent de consolider le Théâtre. Le Théâtre eut bientôt une clientèle immense d'abonnés à quatre sous. La Jeunesse Française put se préparer, grâce à ces leçons de Morale facile, aux leçons de morale plus haute que devait leur donner plus tard M. Marty. Le Théâtre donnait six représentations par jour, année commune. Le dimanche il en donnait neuf. Deburau se souvient d'avoir joué vingt-six fois en trois jours, le premier de l'an. Quelle leçon de zèle intrépide et d'abnégation de soi-même, dont M^{me} Malibran ne profitera pas, l'ingrate qui nous a privés de l'entendre tout cet hiver !

Les Barbes. — Les efforts du Théâtre des Funambules pour varier leurs Spectacles seraient aussi un excellent exemple à donner

aux Théâtres de Paris, qui croient avoir fait beaucoup lorsqu'ils montent un Vaudeville en cinq jours. Non-seulement le Théâtre des Funambules varie ses genres à chaque instant, mais encore il change ses Héros quand ses Héros sont épuisés. Ainsi, après Arlequin, et quand il n'y eut plus rien à faire avec Arlequin, le Théâtre rencontra un Personnage tout neuf et non moins intéressant; personnage multiple, variable, long, court, épais, touffu, gris et noir, qui pousse, qui frise, qui s'éteint à volonté : ce Personnage, ce Héros tout neuf, c'est la Barbe. On eut des Barbes de toutes couleurs aux Funambules. Ce fut d'abord *Barbe bleue,* la Barbe classique; puis *Barbe grise*, *Barbe noire*, *Barbe blanche*. Cela dura autant qu'Arlequin avait duré, jusqu'au jour où, laissant de côté toutes les Spécialités qui finissaient par être monotones, le Théâtre s'éleva à cette grande Féerie intitulée *Arimane*, qui lui révéla enfin tout son avenir.

VI

Frédérik-Lemaître. Félix. Deburau veut mourir.
Le café de la rue aux Ours.

N ce temps-là (Deburau était encore inconnu) vivait ou plutôt régnait aux Funambules un homme qui, après avoir subi des fortunes bien diverses, est resté le seul Comédien qui ait compris le drame moderne, le seul qui sache le jouer, le seul qui soit fait pour lui et pour lequel il soit fait : à ces traits vous avez tous reconnu Frédérik-Lemaître. Frédérik, mon bel Acteur, beau, éloquent, passionné, emporté, extravagant, charmant; Frédérik, que nous avons vu en guenilles, en bonnet rouge, sous le turban d'Othello, sous les habits de Richard d'Arlington; Frédérik, c'est-à-dire

le Joueur, c'est-à-dire *Méphistophélès*, c'est-à-dire *le Maréchal d'Ancre*, c'est-à-dire tout le Drame de Victor Hugo, de de Vigny, de Dumas, de M. Casimir Delavigne lui-même, qui n'a pas pu se passer de Frédérik. Eh bien ! c'est aux Funambules que Frédérik-Lemaître a commencé. C'est à lui qu'on a dû le succès d'*Arimane*, c'est à ce Parterre à quatre sous, cet intelligent Parterre des Faubourgs qui devine tout et si bien, c'est par cet ingénieux et tout-puissant Parterre qu'a été deviné Frédérik. Il fit ses premiers débuts chez Mme Rose par de très spirituelles Parades, alors que la Parade était en honneur et que Bobêche tenait la place du café Tortoni. Aux Funambules, c'était lui qui remplissait le rôle d'Arimane. On se souvient encore de la terreur qu'il inspirait dès son entrée avec une lance en bois et un bouclier en carton. Plus tard il joua le *Faux Ermite!* et plus il jouait, plus il développait cette Verve malicieuse qui devait porter de si

grands fruits plus tard. Cela dura quatre ans ; quatre ans de Gloire incognito et de Bonheur bien senti. Mais un beau jour vint un ordre du Ministre, Ministre jaloux ! qui ordonnait à tout Acteur des Funambules de danser sur la Corde avant de faire son entrée. Pour obéir à un ordre venu de si haut, Frédérik voulut danser sur la Corde ; mais, à son premier pas dans ce périlleux voyage, il tomba, et se dégoûta de ces sortes d'entrées ; il dit adieu au berceau de sa Gloire, il le quitta en pleurant et il entra à Franconi. A Franconi, nouvelle gêne : s'il ne fallait pas monter sur la Corde, il fallait monter à Cheval, et, une fois à Cheval, il fallait courir au galop et se battre à outrance ; le malheureux tomba de Cheval comme il était tombé du haut de la Corde, et, faute de mieux, il entra à l'Odéon. A quoi tient la gloire ! Peut-être que, si on ne l'eût pas fait danser sur la corde, Frédérik ne serait pas aujourd'hui à la tête du Drame romantique, le premier et tout seul !

Félix. — Mais revenons à Deburau. Dans tous les progrès de son théâtre, Deburau n'avait fait aucun progrès. Il était resté inconnu et dans la foule ; toujours le dernier, lui Deburau, le dernier avec ses frères, le dernier avec M. et M^{me} Godot, le dernier au combat, le dernier avec Frédérik, le dernier avec Félix l'Arlequin, Félix si bon pour lui, Félix qui devina un talent caché dans cette âme fermée à tous, Félix qui un jour lui prêta son habit et son masque d'Arlequin ; et, sous cet habit, Deburau sentit enfler son cœur, et pour la première fois il fut vu par la foule, et pour la première fois il entendit les applaudissemens du Parterre : le Parterre l'avait pris pour Félix !

Bon Félix ! Comédien comme on n'en voit pas, il met au jour un rival qu'il a deviné. Nous sommes heureux de publier ce beau trait de Félix !

Deburau veut mourir. — Toutefois De-

burau était malheureux. Son obscurité lui pesait; il frémissait à la seule idée de poursuivre une si dure carrière, et il pensait sérieusement à en finir avec la vie ; ce moment de désespoir fut le dernier dans la vie de notre artiste.

Le Café de la rue aux Ours. — C'est par cette suite inouïe de catastrophes, de privations, de misères de toutes sortes; c'est après avoir plongé impunément dans le sérail de Sa Hautesse et voyagé tête à tête avec l'Empereur Napoléon, ce qui était bien aussi difficile ; c'est après avoir été Paillasse chez M^{me} Saqui, Paillasse faisant de l'opposition dans ces *canevas* burlesques qui s'improvisaient chaque soir; c'est après avoir remplacé le grand Félix, que Deburau est enfin parvenu à la hauteur qu'il occupe dans l'art dramatique. Son talent s'est révélé bien tard, comme celui de Jean-Jacques Rousseau, et au milieu de grandes souffrances. Deburau,

battu par son père, sifflé partout, même aux Chiens Savans; Deburau, tour à tour Sauteur, Paillasse, Pierrot, Arlequin, et n'arrivant à rien, malgré tous ces titres qui ont toujours mené à tout en France, sentit renaître son courage, un soir où le désespoir l'avait conduit dans un estaminet de la rue aux Ours, avant de le mener sur les parapets du pont d'Austerlitz. C'était un estaminet très fréquenté alors par les maîtres d'armes, les professeurs de bâton et de savate, les hommes de lettres et les vaudevillistes de l'époque, qui dans ce temps-là n'avaient ni barbe au menton, ni gants jaunes à la main, ni lorgnon suspendu à leur cou. Cette société choisie était littéraire à outrance, comme toutes les sociétés d'élite. On parlait beaucoup théâtre dans ce lieu, et le nom de Talma et de Potier, qui était encore jeune alors, s'échappait de temps à autre dans un nuage de tabac, au bruit sonore d'un bouchon à bière.

VII

Deburau renonce à ses projets de suicide. Ses progrès. Ses études. Preuves.

Ce jour-là les exclamations étaient si grandes, l'admiration si complète, on parlait de Talma avec un enthousiasme si bien senti, que Deburau comprit la gloire. Pour la première fois il sentit combien c'était une extraordinaire puissance que cette gloire d'un comédien qui va droit à l'âme d'un maître d'armes, d'un professeur de bâton ou de savate et d'un homme de lettres; le nom de Talma réveilla le génie qui sommeillait dans cette âme timide; Deburau ne voulut plus mourir; il sortit de l'estaminet, jurant d'être aussi le

premier dans son genre, d'être le Talma du boulevard du Temple, et il a tenu parole, Dieu merci : il est Deburau, comme Talma était Talma !

Ses Progrès. — Comment il est Deburau, je ne saurais le dire. Le fait est qu'il a fait une révolution dans son art. Il a véritablement créé un nouveau genre de Paillasses, quand on en croyait toutes les variétés épuisées. Il a remplacé la pétulance par le sang-froid, l'enthousiasme par le bon sens ; ce n'est plus le Paillasse qui s'agitait çà et là, sans raison et sans but ; c'est un stoïcien renforcé qui se laisse aller machinalement à toutes les impressions du moment, acteur sans passion, sans parole et presque sans visage ; qui dit tout, exprime tout, se moque de tout ; qui jouerait sans mot dire toutes les comédies de Molière ; qui est au niveau de toutes les bêtises de l'époque, et qui leur donne une vie réelle ; inimitable génie qui va,

qui vient, qui regarde, qui ouvre la bouche, qui ferme les yeux, qui s'en va, qui fait rire, qui attendrit, qui est charmant.

Ses Études. — C'est un homme qui a beaucoup pensé, beaucoup étudié, beaucoup espéré, beaucoup souffert; c'est l'acteur du peuple, l'ami du peuple, bavard, gourmand, flâneur, faquin, impassible, révolutionnaire comme l'est le peuple. Quand Deburau trouva son sang-froid et ce muet sarcasme qui fait sa grande supériorité, cet inépuisable sarcasme, dont il est si prodigue! Deburau trouva en même temps toute une comédie. Vous êtes dans un jour d'ennui et vous voulez vous distraire sans fatigue, allez aux Fûnambules, allez voir Deburau, allez, ce n'est plus qu'aux Funambules que vous trouverez aujourd'hui ce plaisir sans fiel, cet intérêt sans mélange, ce rire sans obscénité, cette satire sans malice, que la comédie nous promet depuis si longtemps. Et puis il ne s'agit ici ni

de comédie de mœurs ni de comédie d'intrigue, ni de comédie historique ni de farce, ni de drame ni de rien de ce que les critiques ont défini, mais il s'agit un peu de tout cela ; tous les genres y sont confondus et mêlés, tous s'y trouvent, excepté le genre ennuyeux. Comme je le disais tout à l'heure, la comédie n'est en effet que chez Deburau.

Preuves. — Le rideau se lève, et dès l'abord vous vous félicitez d'entendre une comédie où l'on ne parle pas, une comédie où l'on ne plaisante pas ; ainsi, tout d'un coup vous voilà délivré de petites phrases entortillées, du persiflage délicat, du gros rire, des mots à double sens, des allusions piquantes, des ingénuités sans fin, du Languedocien, du Gascon, du Normand, et en un mot de tous les patois, en un mot de tous les discours dont on entremêle la comédie moderne. Heureux spectateurs ! par cela même que vous êtes aux Funambules, vous

voilà à l'abri de la tirade, de la chanson, de la romance, du couplet final, et enfin des vers croisés comme ceux de M. Ozanneaux !

VIII

Deburau renouvelle toute la comédie. Définition.
Il est peuple. Décors. Procès fameux.

CE n'est pas tout : délivré du dialogue moderne, vous êtes délivré en même temps de l'intrigue moderne. Tous nos banquiers de comédie disparaissent aux Funambules, tous nos beaux jeunes gens en gants jaunes, tous nos vieux militaires, tous nos philanthropes, tout le faubourg Saint-Germain, toute la Chaussée-d'Antin, en un mot, tout le monde comique que M. Scribe et ses pâles copistes exploitent depuis la Restauration, tout cela expire sur le théâtre de notre farceur. Ne croyez pas que Deburau touche à ces gens-là non plus qu'aux

petits marquis de Louis XIV. Non, ce musc, ce fard, ces croix d'honneur, ces cordons bleus, ces jeux de bourse, ces ateliers d'artistes, ces petits salons si bien dorés, ces soubrettes en tablier de soie, ces grandes dames à voiture, notre joli petit monde à la fois guerrier, politique, sentimental, gracieux par-dessus tout, ah bien oui! n'ayez nulle crainte! Jamais Deburau n'a vu un salon; il soutient que les soubrettes n'existent plus, que les types comiques sont effacés, que le financier, le politique, le guerrier, le poète, se ressemblent tous, qu'ils ont tous la même figure et le même habit; d'où il conclut que la comédie d'autrefois n'est plus possible dans cette société nivelée, et il demande la permission d'en faire une à sa guise. Laissez-le faire, il est sûr de vous amuser, à condition que sa comédie n'aura ni langage, ni intrigue, ni héros. Proposez à nos grands comédiens ce problème à remplir; vous verrez ce qu'ils vous répondront.

Définition. — En avant donc, mon joyeux Gilles ! Gilles, ce n'est pas tel ou tel homme avec un nom propre ou une position sociale déterminée; Gilles, c'est le peuple. Gilles, tour à tour joyeux, triste, malade, bien portant, battant, battu, musicien, poète, niais, toujours pauvre, comme est le peuple, c'est le peuple que Deburau représente dans tous ses drames; il a surtout le sentiment peuple : il sait de quoi rit le peuple, de quoi il s'amuse, de quoi il se fâche; il sait à fond ce que le peuple admire, ce qu'il aime, ce qu'il est; il a vu le peuple comme Mazurier a vu les singes, il le possède à fond. Tiens, peuple, bats ta femme, enivre-toi, caresse ton enfant, fais des dettes, paye tes dettes, marie ta fille, moque-toi de ton médecin, de ton confesseur, respecte ton commissaire de police; pleure quand tu veux, et pleure bien; puis, fais le plaisant, le gracioso, le beau parleur, le joli garçon, l'homme à bonnes fortunes; pour être peuple tout à fait, tu auras tes mo-

mens de richesse, le ton haut dans les hôtelleries, la danse galante dans les guinguettes, le duel élégant au coin des bornes, les mots plaisans et les sarcasmes sans fin dans une orgie. Oh! messieurs de la Comédie, qui ne savez qu'un rôle, qui êtes si fiers d'avoir un rôle, et encore un rôle tout fait, *le Misanthrope, Tartufe,* des types, que vous êtes petits à côté de mon héros!

Il est peuple. — Mon héros est gracieux et spirituel dans toutes les fortunes : on le bat, et il rit; il bat, et il rit. Il n'a pas un mot à dire dans tout son rôle, mais passez devant lui, hommes inutiles, réputations vieillies, grands noms usurpés, accapareurs de deniers publics, et regardez mon peuple à moi; étudiez mon admirable farceur! Évidemment il se moque de vous, mais sans rien dire; son sarcasme, à lui, contre le vicieux et le fort, c'est une grimace, mais une si piquante grimace que tout l'esprit de Beau-

marchais s'avouerait vaincu. Et après sa grimace, après cette vengeance dont il se contente en attendant mieux, le voilà qui gambade de plus belle, le voilà qui redevient ivrogne, querelleur, maussade, méchant, bon : c'est toujours l'instinct du peuple, l'esprit du peuple, la vie du peuple; il y a de cette manière mille acteurs dans un seul, mille acteurs amusans, suivis d'intérêt et de rire. Or ces mille acteurs, ces mille visages, ces mille grimaces, ces mille postures, cette joie brusque, cette douleur d'une minute, cette tendresse si prompte à commencer et à finir, tout cela, à la honte de nos théâtres, tout cela n'a qu'un nom et s'appelle Deburau!

Décors. — Et, avec cet acteur, figurez-vous toute la décoration du peuple, tout le mobilier du peuple : le balai, le chaudron, la cuve au linge, la bahut, le tabouret, la table, le verre, le peigne, la pipe, le briquet, le mi-

roir, le tire-pied, l'échelle, l'écuelle ; qui peut dire tout ? Et après, figurez-vous aussi tous les lieux où se plaît mon héros : hôtelleries, monts-de-piété, greniers, mansardes, cabarets joyeux, place de Grève, temples, spectacles, forêts, guinguettes où l'on danse, fleuves aux ondes transparentes, hameaux, faubourgs turbulens, échoppes, quais marchands, restaurateurs ambulans, marchandes de saucisses, marchands de coco, afficheurs, Polichinelle, orgue de barbarie, danseurs de corde, crieurs publics. La décoration change toujours, toujours ce monde tourne, la pluie succède au soleil, il fait nuit, il fait jour, la grêle tombe, et toujours, quel que soit le lieu de la scène, notre Gilles est à la hauteur des choses qui s'y passent, aussi habile à animer une scène de deuil qu'à s'échauffer sur des plaisirs de taverne; homme singulier et qui ne se doute pas de ce qu'il vaut, ingénu comme un grand artiste, pauvre comme un artiste en plein vent, adoré du peuple qu'il

contrefait avec tant de nature, charmant, plein de grâce et d'esprit, pauvre diable que soutient son seul génie, qui n'a pas même la part d'un sociétaire (chose modique), et que l'on a vu plaider au tribunal de commerce contre ses barbares patrons, qui le forçaient de s'habiller dans une cave, lui, le premier comédien de son temps!

Procès fameux. — L'histoire de ce procès, qui n'est pas assez mémorable, n'est pas sans honneur pour la justice. Après plus d'une plaidoirie pour et contre, le tribunal, forcé par le droit de condamner notre artiste aux dépens, mais touché de compassion pour son génie, décida à l'unanimité qu'il continuerait en effet à s'habiller dans cette cave, condamnant en même temps l'Administration à enlever à ses frais les champignons de cette loge d'un genre tout nouveau.

Même à part ce drame de la vie humaine, Deburau a toujours un charme tout per-

sonnel. Ce hasard d'un drame improvisé a quelque chose qui vous attire malgré vous. On a transporté le même drame aux Nouveautés avec tout le luxe d'un théâtre riche et fait pour le grand monde : chose étrange ! la richesse n'y a pas nui. Les Clowns anglais ont fait courir tout Paris à leur passage ; leur drame a fort bien soutenu l'éclat des loges et le bruit d'un des meilleurs orchestres qui soient en France. Explique qui pourra le succès de ce drame soutenu à des théâtres si opposés ! Pour ma part, après y avoir bien réfléchi, j'ai pensé qu'on ne s'amusait tant à ces sortes de drames, et qu'on ne s'ennuyait tant aux autres, que parce que dans les derniers il fallait suivre malgré soi les idées d'un autre, d'un auteur répétant maladroitement des choses déjà dites, pendant que dans le drame Deburau on avait le plaisir de faire son drame soi même, de le dialoguer soi-même ; si bien que dans cette confusion d'idées et de choses, au milieu de ce rêve

éveillé, où vos idées marchent avec la rapidité de l'acteur, du machiniste et du musicien, vous vous amusez presque autant que dans un bon sommeil !

Trop heureux, n'est-ce pas ? dans un temps de révolution, dans ce vieux monde tout vermoulu et par la littérature qui court, de savoir où dormir tout éveillé !

IX

Triomphes. Amours. Coquette. Coquette encore.
Déception. Drame. Retour. Pauvreté.

A la fin, et après avoir été éprouvé par toutes les traverses, le jour du bonheur arriva pour notre Héros. Les applaudissemens du parterre lui donnèrent enfin une position supportable, ou plutôt l'engendrèrent à une vie nouvelle et inespérée. Une fois qu'il se fut fait un public à lui, le pauvre esclave devint roi à son tour; les épines du voyage dramatique disparurent pour faire place aux roses et aux couronnes; le soleil, si triste pour lui, se leva beau et limpide. Être élu de la foule pour amuser la foule! Devenir son Paillasse de prédilection!

Paraître et faire rire! Sortir et faire rire encore! Être montré du doigt à toutes les heures! N'avoir pas plus d'incognito qu'un prince, et s'entendre dire de tout côté, quand on sort même en simple redingote bourgeoise : *Le voilà! c'est lui!* Voilà la vie dramatique! Voilà le paradis dans lequel il entra. Alors tout changea autour de lui. Il eut des jaloux, des envieux, des cabaleurs. Il fut estimé à ce Théâtre, où à présent il arrivait tard : à trois heures de relevée. Il fut salué par la portière et l'ouvreuse de loges; les dames en firent le sujet de leurs rêves. Il n'était pas une mère de famille comique qui, en se couchant le soir, ne souhaitât un pareil mari à sa fille. Après la Gloire vint l'Amour : l'Amour et la Gloire, Dieux jumeaux, se tiennent par la main et vont de front. Les grandes renommées plaisent aux femmes; les femmes aiment à voir de près ce qu'est au juste cette rumeur populaire tant recherchée par les plus sages. L'amour vint donc à De-

burau; mais, indiscret pour les autres, le grand homme est discret pour lui-même; il sait ce qu'il doit à la femme, ce qu'il se doit à lui-même, et il se tait sur ses amours. Il paraît même que l'illustre Bohémien, arrivé au faîte de son art, n'a pas été fâché de se venger sur les femmes du peu d'attention et d'intérêt qu'elles lui avaient témoigné jusqu'à ce jour.

Amours. — On raconte à ce sujet l'histoire de M^{lle} Levaux et de la chienne Coquette. M^{lle} Levaux avait un cœur d'artiste de naissance, c'est-à-dire il y avait de la grande expression et du sentiment dans ce pauvre cœur. Elle se tenait sur le boulevard du Temple, dans une jolie boutique peinte en vert, où elle vendait de chaudes galettes et de légères brioches, innocentes distractions des entr'actes. M^{lle} Levaux vit naître et grandir la gloire de son voisin Deburau sans que l'ingrat l'aperçût elle-même qui le dévo-

rait de l'âme et du regard. Elle était là sur le boulevard, haletante, inquiète, malheureuse, oubliant plus d'une fois le chaland qui passait, s'inquiétant peu de son commerce, brûlée de plus de feux que sa pâtisserie bouillante! Deburau ne la voyait pas. O malheur!

Coquette. — Depuis sa fortune, Deburau s'était donné une petite chienne, spirituel débris de la troupe des Chiens Savans, ses premiers confrères. Cette chienne avait nom Coquette. Depuis le jour où elle avait perdu son théâtre si fréquenté, ses rôles si jolis, sa robe si fraîche, ses flatteurs dans la coulisse, les sucreries de sa loge et les applaudissemens du parterre, Coquette s'était réfugiée dans le sein de la philosophie. Bienfaisante consolatrice, elle ne nous manque jamais, lorsque nous-mêmes nous lui manquons. La grande comédienne Coquette, descendue du drame où elle était si haut placée et forcée

pour vivre de se faire la suivante à quatre pattes de son illustre maître, elle qui avait eu à ses ordres tant de carlins à livrée! s'était donnée tout entière à Deburau. L'intelligent animal, je parle de Coquette, avait compris sans doute (en même temps que Mlle Levaux) quel drame il y avait autour de Deburau et quelle renommée devait le suivre, et, comme la renommée, elle le suivait pas à pas; seulement, il faut le dire à la honte de la renommée, c'était la chienne Coquette qui lui avait donné le signal.

Coquette encore. — Coquette donc passait devant Mlle Levaux en même temps que son maître. Ne pouvant attirer les regards de l'artiste, la jeune pâtissière songea à mériter l'estime de Coquette. Ruses du cœur, que vous êtes profondes! Voici donc Mlle Levaux qui met sa boutique à la disposition de Coquette! Tout est prodigué à la petite chienne, pâtés chauds, biscuits de Reims, darioles.

Coquette, moins inflexible que son maître, se laissa toucher par la pâtissière; elle consentit, la bonne chienne, à dévaster toute la boutique de la jolie marchande. Elle prenait du bout des dents, et avec la décence d'une grande dame, les mets friands que la pauvre fille lui présentait de sa main blanche et tremblante; mais, hélas! hélas! si Mlle Levaux, à force de sacrifices, faisait chaque jour de nouveaux progrès dans l'esprit de Coquette, le héros de cette intrigue restait toujours aussi froid que jamais. Pas un remerciement pour la jeune marchande : pourtant elle s'habillait tous les jours de ses plus belles robes; pas un remerciement pour elle : pourtant elle donnait à Coquette ses meilleures pâtisseries! Quelquefois, dans son chagrin, elle embrassait Coquette : baisers perdus, que l'ingrat ne voyait pas. Un jour elle retint Coquette plus longtemps que de coutume : Deburau siffle Coquette avec colère, et cela sans se retourner. Malheureuse Eugénie Levaux!

Déception. — Elle a eu tant de chagrin et de peine de voir son amour méconnu qu'elle en a épousé un gros boucher du quartier de la Bastille. Elle a vécu dans le sang et dans les cadavres; elle a respiré toute sa vie l'odeur de la chair fraîche; elle est devenue opulente comme une femme de receveur : quel dommage! Elle a de grosses joues, aussi roses que les rubans rouges de son bonnet; elle a le bras rebondi, la main potelée; ses doigts sont cachés sous des bagues énormes; son col est chargé d'une chaîne d'or, qui repose fièrement sur un sein élastique. Mais, aux battements de ce sein, l'observateur peut voir encore que la bouchère a gardé son cœur ! La fortune ne l'a pas changée; pour l'ingrat qu'elle aime elle donnerait aussi facilement ses gigots qu'elle donnait autrefois son pain d'épice. A force d'or, elle est parvenue à se procurer, pour garder sa boucherie, un enfant de Coquette. Elle n'a jamais voulu que son mari se fît suivre par un boule-dogue,

comme les autres bouchers ses confrères. A ces causes, on a appelé dans le quartier le mari de M^lle Levaux aristocrate et muscadin; mais l'honnête boucher s'en console avec l'estime de sa femme. Il a cessé de regretter le boule-dogue d'usage. A présent il aime autant le roquet fils de Coquette que s'il avait la taille d'un veau. Au reste, c'est la seule violence et le seul chagrin que M^lle Levaux ait faits à son mari. Heureux boucher! mais que dirait-il s'il pouvait pénétrer aussi facilement dans le cœur de sa femme que dans le cœur d'un mouton?

Drame. — Nous passons sous silence d'autres amours qu'on nous a contés. Interrogez une loge d'avant-scène, où venait s'asseoir une autre Héroïne, qui comprit Deburau une des premières. Elle aussi, chaque soir, élégante et parée, oubliant le bal pour son amour, elle venait à cette avant-scène, encourager de son sourire notre Héros

naissant. Comment cela finit-il? On l'ignore!
A présent elle s'est donnée au drame corps
et âme! L'art est une si grande consolation
des amours ignorés ou malheureux!

Retour. — Toutefois, malgré le voile épais
dont il s'entoure, il est certain que Deburau
ne fut pas toujours insensible. Il a aimé
éperdument une jeune modiste qui n'en est
pas plus fière pour cela. Vous concevez qu'il
a fallu bien des succès à notre Héros pour
s'élever ainsi et tout d'un coup jusqu'à la
modiste. Cela est ainsi pourtant, et alors
Deburau a changé de rôle. A présent c'était
lui qui faisait toutes les avances, lui qui
obéissait, lui qui aimait. Mlle Levaux était
bien vengée sans le savoir. Savez-vous en
effet ce que c'est que la modiste? C'est l'aris-
tocratie des grisettes. Dédaigneuse, folâtre,
inconséquente, jolie! Elle a ses vapeurs, ses
ennuis, ses dédains, ses caprices, ses romans
à lire, ses rêves à réaliser, tout comme une

grande dame. Il fallut bien de la patience et bien du dévouement à notre artiste pour rester attelé à un pareil amour. Elle ordonnait, il obéissait, et tout de suite, et sans réplique, et aussi bien qu'il obéissait autrefois à son père. Un soir que Deburau jouait un rôle déjà important (et voilà comment cette intrigue a été connue), la jeune personne se trouva incommodée au milieu de la pièce. Elle pâlit au moment le plus intéressant du drame ; son amant, la voyant pâlir, pâlit aussi sous sa farine, qui devint blafarde plus que de coutume. Sa scène jouée, Deburau vole à sa maîtresse ; pour aller plus vite, il passa son pantalon bourgeois sur le pantalon de Pierrot, et le voilà, ainsi accoutré, qui reconduit sa belle maîtresse. C'était par une nuit pluvieuse, l'eau tombait à torrens, la boue du boulevard jaillissait de toutes parts. Dans ces tristes circonstances de la nuit, de l'orage et du malaise de sa maîtresse, Deburau oublia les précautions que voulait son

costume. Il alla sans précaution dans la boue; il offrit la farine de son visage à toute l'intempérie de la saison, il était tout entier à son amour! Quand il revint à son théâtre, haletant, le régisseur (il y a un régisseur) le cherchait de toutes parts. En effet, c'était lui qui, à la dernière scène, devait reconduire une fille séduite à son père; le moment était venu, l'heure pressait, le parterre s'impatientait, la fille attendait son père, le père attendait sa fille; enfin arrive Deburau, moitié blanc, moitié noir; il jette son pantalon de drap, il se remet de la farine sur une joue et il entre hardiment, conduisant par la main Colombine avec cet imperturbable sang-froid que vous savez. Personne, pas même la belle artiste de l'avant-scène, le voyant si résolu, ne se douta qu'il venait de reconduire sa maîtresse malade. C'est ainsi qu'il établissait peu à peu cet empire inouï qu'il exerce sur le parterre de son endroit.

Pauvreté. — Il y a des gens, gens avides de tout savoir, qui demanderont pourquoi Deburau, par cet orage et sa maîtresse malade, ne prit pas un fiacre à l'heure? Ces gens-là ne savent pas ce que c'est que l'art dramatique et combien cet art peut être pauvre. Au temps dont je vous parle, Deburau avait conservé ses anciens appointemens, augmentés seulement de quatre sous par dimanche, avec lesquels il donnait à sa belle des petits chiens en sucre, des pipes en sucre d'orge, des bouquets de violettes ou des verres de coco; tout ce qu'une femme sensible peut désirer! Un fiacre à l'heure eût dévoré sa gratification de trois mois!

Tous ces détails d'artiste, détails inouïs jusqu'à ce jour, feront la matière du volume suivant.

Laissons donc la vie poétique de notre Héros, entrons avec lui dans la vie positive: Hélas! c'est l'histoire de toutes les histoires :

la poésie d'abord, le vrai ensuite, le jeune homme et l'homme fait, le Comédien sans engagement et le Comédien lié par contrat. Résignons-nous.

# DEUXIÈME PARTIE

AUTOBIOGRAPHIE

X

Appointemens. Engagement. Commentaire. Procès. Arrêt. Continuation du commentaire sur le tarif des amendes. Règlement. Blanchissage.

Dans ce chapitre, consacré à ses appointemens, chapitre très matériel, mais non sans intérêt pour certaines gens, nous sommes heureux de pouvoir rassurer nos lecteurs sur le sort de l'Artiste. Aujourd'hui son sort est aussi brillant qu'il a été triste autrefois. Après s'être élevé à cette réputation Européenne, après avoir fait la fortune de son Théâtre, qui est resté debout sans affront et sans retarder ses payemens d'un jour, pendant que la moitié des théâtres de Paris sont tombés, après tant de luttes, dans l'infâme banqueroute,

Deburau devait recevoir la récompense qu'il méritait. Il était temps que son bon génie se montrât, comme lui-même il se montre dans *la Mère l'Oie*, par exemple. Le bon génie s'est montré enfin, non pas sous la forme de l'oie, mais sous les apparences de M. Nicolas-Michel Bertrand, directeur des Funambules, qui a fait à son Gilles un engagement digne de lui Nicolas-Michel Bertrand. Après bien des démarches inutiles et bien des fouilles infructueuses dans les archives de ce royaume comique, nous avons été assez heureux pour nous procurer cette pièce si importante dans l'histoire de l'art. Cette pièce nous appartient par droit de conquête. On y voit, à deux reprises différentes, la très rare signature de Deburau, dont nous donnons ici le *fac-simile* ; plus heureux en cela que l'Angleterre, qui ne possède qu'une seule signature du grand poète Shakspeare.

SPECTACLE

DES

FUNAMBULES

—

ENGAGEMENT

Entre les soussignés, M. Nicolas-Michel BERTRAND, *Directeur du Spectacle des Funambules, demeurant à Paris, Boulevard du Temple, n° 18, d'une part ;*

Et M. Jean-Baptiste DEBURAU, *Artiste-Funambule-Mime, demeurant à Paris, faubourg du Temple, n° 28, d'autre part ; sommes convenus de ce qui suit, savoir :*

Moi, BERTRAND, *j'engage, par ces présentes,* M. DEBURAU, *pour remplir dans ma Troupe l'emploi de Pierrot, et généralement tous les rôles qui lui seront distribués par moi ou le Régisseur.*

Le présent Engagement est fait aux clauses, charges et conditions suivantes, savoir :

1º Moi, Jean-Baptiste DEBURAU, m'engage à jouer *tous les rôles* qui me seront distribués par le Directeur ou son Régisseur; danser et figurer dans les ballets, divertissemens, *marches*, pantomimes et toutes autres pièces; *faire les combats;* suivre la troupe si elle était mandée pour fêtes et réjouissances particulières et publiques, sans rien exiger que les voitures que le déplacement pourrait occasionner.

2º Je promets me rendre aux répétitions partielles et générales; consentant payer les *amendes prescrites par le règlement, que je connais*, et auquel je promets me soumettre sans difficultés ni contestations, me rendre tous les dimanches et jours de fêtes au théâtre *à trois heures*, et les autres jours de la semaine *à quatre,* pour y utiliser mes talens *pour autant de représentations ordonnées* par le Directeur ou son Régisseur.

3º Je consens à me conformer aux règlemens établis ou à établir pour l'ordre du spectacle et *à me contenter du luminaire, du chauffage* et

des costumes qui me seront fournis par l'Administration.

4° Je consens à ne pas m'absenter de Paris, sans un consentement signé du Directeur, et à me trouver au théâtre chaque jour de représentation, *dans le cas même où je ne jouerais pas*, afin de donner à l'Administration la faculté de remplacer un ouvrage qu'un événement imprévu empêcherait de jouer.

5° *En cas de maladie, le Directeur se réserve le droit de suspendre les appointemens de l'Artiste jusqu'au jour de sa rentrée.*

6° En cas d'incendie du théâtre, de clôture par ordre supérieur ou de tous autres événemens majeurs et imprévus, le présent engagement sera nul et résilié de plein droit, à moins que le Directeur ne déclare être dans l'intention de continuer le payement des appointemens de l'Artiste jusqu'à nouvel ordre.

7° L'Artiste sera tenu de se fournir de linge, suivant les costumes, *de bas, chaussure, rouge et gants*. L'Administration se charge des costumes et accessoires. Les danseurs et danseuses

de corde *devront se fournir généralement de tout* pour l'exercice de la danse de corde, et cela *d'une manière convenable.*

Tous les objets fournis par l'Administration et qui seront perdus ou endommagés par négligence ou à dessein seront rétablis dans les magasins au compte et sur les appointemens *des délinquans.*

8º *En cas d'ivresse*, le Directeur ou le Régisseur mettront le délinquant à l'amende, suivant le tarif; en cas de récidive, le Directeur se réserve le droit de rompre l'engagement, sans aucun recours de la part de l'Artiste.

9º Je renonce à tout usage de mes talens sur des théâtres publics et particuliers, à moins d'en avoir obtenu la permission écrite du Directeur, à peine de trois cents francs d'amende.

Moyennant les clauses ci-dessus, fidèlement exécutées, M. BERTRAND *s'engage à payer à M.* DEBURAU *la somme de trente-cinq francs par semaine pendant tout le cours du présent Engagement.*

Le présent Engagement est fait pour trois

années, qui commenceront le lundi après Pâques mil huit cent vingt-huit pour finir le dimanche des Rameaux mil huit cent trente-un.

Veulent les parties, d'un commun accord, que le présent Engagement ait même force et valeur que s'il était passé par-devant Notaire, sous peine, par le premier contrevenant, de payer à l'autre partie un dédit fixé à la somme de mille francs.

Fait double et de bonne foi entre les parties, à Paris, le dix décembre mil huit cent vingt-six.

Fait double entre nous.

.BERTRAND.

Approuvé l'écriture ci-dessus.

Deburau

COMMENTAIRE

Un savant docteur en droit, qui est cependant homme d'esprit et de goût, s'était chargé de faire un commentaire sur le *présent engagement*, dans le genre des commentaires de Domat. Après plusieurs jours de travail, le docteur y a renoncé; il a trouvé que les clauses étaient trop simples pour pouvoir être expliquées. A défaut de ce commentaire que nous regrettons beaucoup, nous ferons quelques réflexions qui ne seront pas déplacées ici.

En général, cet engagement consenti à un si grand artiste est fait dans des termes durs et malsonnans. L'article premier, *jouer tous les rôles*, donne un démenti formel au texte même de l'engagement, où il est dit : « Moi, Nicolas-Michel, etc., j'engage Deburau pour l'emploi de *Pierrot*. » Serait-ce à dire qu'on pût faire jouer au *Pierrot* les rôles

d'*Arlequin* et chanter le vaudeville *à l'artiste funambule mime?* Malgré la clause *jouer tous les rôles*, le docteur en droit ne le croit pas, non plus que nous. Quant à *faire les marches* et à *faire les combats*, nous croyons aussi qu'il faudrait expliquer quels combats. A la rigueur le combat à la latte, à la savatte, à coups de poings, ne pourrait pas être refusé par le Pierrot; mais le combat à l'arme blanche, le combat au pistolet, tous les combats, assauts, embuscades, batailles, etc., nous pensons, le docteur en droit et moi, que Deburau, engagé comme Pierrot, serait parfaitement en droit de les refuser. Une autre observation à faire à l'article premier, c'est sur cette clause cruelle : « ne pourra rien exiger que la voiture *en cas de voyage* ». Or on ne dit pas où s'arrêteront les voyages. Le docteur pense que, si le directeur *ou son régisseur* entraînaient Deburau dans un pays où les auberges seraient trop chères, à Londres, par exemple;

où le vin blanc est à si haut prix, il lui serait dû un dédommagement par lesdits directeur ou régisseur. Je pense aussi que, bien que le voyage ne soit pas spécifié, Deburau aurait le droit de plaider si on voulait le faire voyager au delà des frontières, à Moscou ou à Vienne, ou même à Berlin ; nous ne sommes pas éloignés d'être de l'avis du docteur.

L'article 2, relatif au payement des amendes, présente une importante question : *Quid juris*, dans le cas où les amendes de Deburau s'élèveraient à une somme plus forte que lesdits 35 francs par semaine ? L'artiste serait-il obligé de combler la différence avec son argent ? Le docteur dit : « Oui », en ajoutant que cela serait rigoureux. Nous, nous disons : « Non », sans hésiter et par une très bonne raison de droit, *parce que la chose serait impossible !*

Une seconde observation sur l'article 2 :

l'artiste s'engage *à jouer autant de représentations ordonnées;* on demande combien de représentations. L'humanité veut qu'on n'en joue pas plus de quatre, l'usage en permet jusqu'à six. Les tribunaux seraient fort embarrassés pour décider cette question.

Et remarquez aussi ce mot : *ordonnés par le directeur,* qui n'est guère d'usage en pareil cas.

L'article 3, au premier abord, paraît fort innocent. Se contenter du *luminaire et du chauffage* tel quel, la chose est raisonnable et juste; et cependant ce fatal article 3 a été le sujet d'un procès très mémorable, lequel procès élève ledit article à la hauteur de ce fameux article 14 de la vieille Charte, qui a produit les ordonnances et la révolution de Juillet. Voici l'histoire de ce procès.

Vous savez que le théâtre des Funambules était primitivement une espèce de cave dans

laquelle on descendait par une demi-douzaine de marches. Depuis les nouvelles constructions, le public a monté au théâtre, au lieu d'y descendre ; mais le théâtre conservait toujours quelques-unes de ses anciennes excavations. Le Directeur ne pouvait faire autrement que de les utiliser. Dans une de ces excavations avait été placée la loge de l'artiste ; il s'habillait et se déshabillait dans cette cave ; encore tout humide de ses émotions dramatiques, il venait déposer dans ce lieu sombre et désert sa perruque et son ame, sa passion et son habit de Paillasse : transition pénible, qui l'exposait à un double rhumatisme également dangereux : rhumatisme d'esprit et rhumatisme de corps, rhumatisme d'homme et rhumatisme d'artiste. La position était dangereuse : l'amour de l'art le soutint dans sa cave. Pendant l'été, le logement était habitable ; mais l'hiver, l'hiver avec ses glaçons, et sa neige fondue, et son haleine infecte et chaude dans cette

cave, l'hiver faisait de cette cave un endroit insupportable. Les premiers succès obtenus, l'illusion, flatteuse enchanteresse, qui jette aux plus laides choses une teinte rose et décevante, ôta peu à peu son illusion au caveau dramatique. A force de succès, le comédien en vint à s'apercevoir qu'en effet sa loge était un peu humide. Il fit quelques représentations modestes à ce sujet ; il représenta que la cave était sombre et malsaine, qu'il l'habitait depuis longtemps, qu'il ne serait pas fâché de voir aller chez lui la lumière du jour. On ne tint pas compte de ses plaintes ; on lui répondait toujours par l'article 3 : *Je consens à me contenter du luminaire et du chauffage,* etc., etc. O cruauté !

L'article 3 était donc là, retenant Deburau dans sa cave, lui jetant la porte au nez quand il voulait l'ouvrir, lui présentant la clef de cette cave avec un air moqueur. L'article 3

faisait à Deburau ce que faisait l'article 14 sur M. de Polignac. Infortuné! c'est l'article 14 qui a présenté au ministre la plume fatale qui signa les ordonnances! Deburau séchait, se démenait, et se paralysait corps et âme sous l'influence pernicieuse de l'article 3.

Se contenter du *luminaire* et du *chauffage,* etc. — O ma cave! ô ma cave! — Deburau se désespérait. L'article 3 se levait debout devant lui, inflexible, osseux, railleur, infect; il s'asseyait à table à ses côtés, il se couchait dans son lit avec lui, il plaçait sa jambe flasque et molle sur la jambe du malheureux, qui se jetait effrayé contre le mur. C'est toute une histoire que l'histoire de l'article 3.

PROCÈS

A la fin, il résolut de se délivrer à tout prix de ce monstre, fatal ennemi de son repos; il voulut savoir si par exorcisme, par conjuration, par menace, par huissiers, par procureurs, par tous les moyens que rencontre le désespoir, il pourrait venir à bout de ce fatal article 3. Il économisa trois jours d'appointemens ; et, pour la première fois de sa vie, l'insouciant Bohémien, cet homme qui n'appartenait à aucune loi, accepta la société telle qu'elle était, et fit sa soumission au Code civil; il se rendit chez un huissier, il fit sa plainte, il paya le papier timbré sans soupirer, tant l'article 3 le rendait malheureux!

Plaidoirie. — Assignation, procès, plainte de Deburau contre le directeur; les parties comparaissent devant le juge, on plaide de

part et d'autre. Jamais plaidoirie plus éloquente, avocat plus chaleureux, n'étaient intervenus dans une cause plus majeure. L'avocat de la direction s'appuyait sur l'article 3. « M. Deburau, disait-il, doit se contenter, d'après son engagement, du luminaire et du chauffage tel quel. Or, Messieurs, la cave en litige, ou, pour parler plus exactement, le rez-de-chaussée dont se plaint monsieur est muni d'un poêle en fonte et de deux quinquets à bec. La salle est aussi chaude, aussi commode et aussi éclairée que possible; et nous sommes non seulement dans les limites de l'article 3, mais encore bien loin de ces limites : car, au lieu de deux becs, vous avouerez, Messieurs, que nous pourrions bien n'en allouer qu'un seul, et, aux termes de l'article 3, l'artiste serait bien obligé de s'en contenter! »

Le Champignon. — Nous passons sous silence la plaidoirie de l'orateur adverse;

nous ne nous souvenons que de sa péroraison, qui fit un effet immense, péroraison empruntée de bien loin à un grave personnage des temps antiques. Quand l'ennemi de Carthage, le vieux Caton, jeta dans le sénat romain des figues encore toutes fraîches, qu'il avait cueillies dans la ville de Didon, il ne fit pas une impression plus profonde que notre avocat au moment où il jeta devant les juges un immense champignon qu'il avait cueilli dans la loge même de Deburau. C'était un champignon couleur terne et azurée, noir sur les bords, fortement odorant, et qui présentait tous les caractères du venin dont il était imbu. A la vue de ce monstrueux et odieux produit, plante infâme et bien digne du fumier le plus infect, les juges reculèrent d'horreur, l'assemblée resta muette et la bouche fermée, la douleur et l'effroi se peignirent sur tous les visages. Étudier son art à côté de ce poison végétal, s'affaiblir à mesure que ce champignon

grandit, voir une tombe se creuser sous l'ombre que projette cet atroce légume! quel malheur! Jamais, non, jamais, en pleine Cour d'assises, par un meurtre de six personnes, quand on étale devant les jurés attristés les linges sanglans, les instrumens homicides, les mèches de cheveux qu'on a ramassées çà et là; jamais, devant ce témoignage de la férocité humaine accumulée sur la sellette, on n'a ressenti autant d'effroi que nous en ressentimes à l'aspect de cet horrible champignon.

Les juges se retirèrent; nous attendîmes l'arrêt fatal avec la confiance que les hommes ont dans le Ciel. La délibération fut longue. A la fin, le tribunal reparut, on fit silence, l'arrêt fut prononcé.

ARRÊT

CHARLES, par la grâce de Dieu, roi de France et de Navarre, à tous ceux qui ces présentes verront, salut, etc., etc., etc.

« Ordonnons : Ladite loge sera désinfectée
« sans retard, et tous les champignons qui
« pourront s'y trouver et autres végétations
« seront extirpés dans le délai de vingt-quatre
« heures, aux frais de l'Administration ; ren-
« voyons les parties, dépens compensés, sans
« autres dommages et intérêts. »

Vous pourrez trouver la date de cet arrêt mémorable dans la *Gazette des tribunaux*. Selon nous, il n'y a rien de comparable à cela depuis le fameux jugement de Salomon ; d'où je conclus qu'il faut conclure comme le docteur : l'article 3 est de droit rigoureux, mais enfin il est de droit.

CONTINUATION DU COMMENTAIRE.

Passons maintenant à l'article 4, s'il vous plaît. Article 4. Cet article nous présente une clause qui est encore d'une cruauté bien inconcevable. « *Je consens* (c'est toujours Deburau qui parle ; voyez à quoi on le fait consentir, ce malheureux, pour 35 francs par semaine !), je consens à me trouver au théâtre chaque jour de représentation, *dans le cas même où je ne jouerais pas.* » — *Quid juris,* si sa femme accouchait, s'il se battait en duel à coups de poing, s'il avait un enfant à baptiser, s'il célébrait le jour de sa naissance ou celui de sa fête, si son vieux père l'appelait à son lit de mort ? Le pauvre diable serait-il, en effet, obligé d'aller à son théâtre *le jour même où il ne jouerait pas ?* Le docteur en droit, qui est rigoureux, dit que non ; mais que cependant il ne faudrait pas trop multiplier les cas d'absence, ajoutant l'axiome

bien connu : *Non sunt entia sine necessitate multiplicanda.* L'article 5 est un modèle d'iniquité. Le code exceptionnel du bagne de Toulon est d'une douceur paternelle, comparé à cet article de l'engagement. En cas de maladie, le directeur ne paye pas l'artiste ; c'est-à-dire : le jour où l'artiste aura le plus besoin de ses 35 francs par semaine, on ne lui donnera pas de quoi se faire porter à l'hôpital !

Remarquons en passant que l'article 5 est plus dur que l'article équivalent des engagemens dans les autres théâtres, les autres théâtres ne payant pas l'artiste quand il est malade *par inconduite.* Ainsi, si la jeune première est en couche sans présenter son contrat de mariage, ses appointemens sont suspendus. Dans l'espèce, Pierrot gagnerait une fluxion de poitrine dans la cave, une fluxion de poitrine pour avoir joué six fois par jour, qu'il serait à la merci de son direc-

teur. Le docteur en droit dit que cela est de droit. Il n'y a pas de galérien qui voudrait signer un pareil engagement.

L'article 6 sent tant soit peu le jésuite : c'est encore le directeur qui se déclare le maître de ne pas payer, en cas d'incendie, à moins, dit-il, *qu'il ne soit dans l'intention de payer;* ce qui est une clause d'une fausse bonhomie tout à fait indigne d'un contrat dont le sentiment est totalement exclu.

L'article 7 présente une question très importante. L'acteur est tenu de se fournir de rouge et gants. Qu'arriverait-il si Deburau, qui ne met pas de rouge, voulait se faire payer par la direction la farine de son visage? La farine peut-elle passer pour du rouge devant la loi? L'Administration peut-elle dire que la farine compense le fard? Toutes questions que notre docteur aurait résolues mieux que nous, s'il n'eût pas reculé devant cette tâche imposante.

Telle est la série de questions que soulève la première lecture de l'engagement. Nous nous sommes arrêté quelque peu sur cette étrange pièce, pour faire bien comprendre à nos lecteurs, qui ne s'en doutaient pas, ce que c'est au fait qu'un engagement dramatique, combien c'est une chose déplorable que l'existence même des plus grands comédiens quand on la voit de près.

Avantages. — Malgré toutes ces critiques de détail, nous devons cependant reconnaître tout ce que M. le directeur des Funambules a mis de bienveillance dans son engagement avec Deburau. Cet engagement de 35 francs par semaine est une chose inouïe au théâtre des Funambules. Ajoutez à l'agrément de toucher pareille somme cet autre agrément d'être dispensé de corvées moins artistes ; par exemple : allumer les lampions du lustre, balayer la salle à son tour, faire les contre-marques, raccommoder sa chaussure, et

autres menues fonctions dont notre acteur a été dispensé par privilège spécial. Il est bien vrai qu'outre son emploi de Pierrot, Deburau est encore chargé de la conservation des armes et accessoires du théâtre; mais cette fonction n'a rien que d'honorable. Veiller sur les sabres, sur les pistolets et sur les piques, entretenir tout le service de cette vaste administration, entrer dans les plus minutieux détails de ces pièces à féeries, où sont employées toutes les ressources des quatre élémens, c'est là un rôle noble et beau, même après celui de Pierrot! Deburau a cumulé les deux emplois. Un article additionnel a été ajouté tout exprès à son engagement. Voici cet article additionnel, qui fait honneur à la justice et au bon sens du directeur, M. Bertrand.

ARTICLE ADDITIONNEL.

« M. Deburau se charge, de plus, de l'entretien des armes et du service des accessoires

généralement quelconques des pièces, c'est-à-dire de les garder, les distribuer chaque soir, les renfermer ensuite, et enfin de fournir tous ceux nécessaires aux différentes pièces, anciennes ou nouvelles, et dont la valeur sera supportée, moitié par M. Deburau, et l'autre moitié par M. Bertrand.

« Il sera dressé, en double expédition, un inventaire de tous les accessoires dont la garde sera confiée à M. Deburau. Ces accessoires, ainsi que tous ceux qui seront faits par la suite, seront inscrits à mesure sur ledit inventaire, et reconnus par M. Deburau, qui s'obligera à les rendre en bon état de service à la fin du présent engagement.

« En considération du présent article additionnel, M. Bertrand s'engage à payer à M. Deburau *dix francs* par semaine, en outre de ses appointemens, ce qui est accepté par lui.

« Paris, le 10 décembre 1826.

« BERTRAND.

« DEBURAU. »

Vous avez sans doute remarqué dans l'engagement ce mot sinistre : « me soumettre

au tarif des amendes, *que je connais.* » J'ai été comme vous. Ce *tarif* des amendes m'a fort inquiété, comme il vous inquiète vous-même. Je trouvais Deburau *bien heureux* de le connaître ; j'aurais donné bien des choses pour dire comme Deburau : *ce tarif que je connais !* Que de peines nous nous sommes données pour l'avoir ! A la fin, heureux que nous sommes ! nous l'avons découvert, ce tarif ; nous le connaissons enfin, ce tarif dramatique ! Il est là, ce *tarif,* indispensable complément de l'engagement ; le voici ; nous vous le livrons tel quel, vous laissant à réfléchir profondément par quelle suite de progrès a passé l'art dramatique. Les directeurs en sont arrivés à calculer mathématiquement l'ivresse de leurs acteurs de 1 *franc* à 6 *francs.* Quelle profondeur de génie !

TARIF DES AMENDES

Le tarif des amendes est établi ainsi qu'il suit :

	fr.	c.
1º Pour un quart d'heure de retard aux répétitions simples.	1	»
2º Pour une demi-heure de retard aux mêmes répétitions.	1	50
3º Pour un acte entier.	2	»
4º Pour deux actes.	4	50
5º Pour la répétition entière.	6	»
L'amende *sera double* pour les répétitions générales.		
6º Pour une entrée manquée à la représentation.	1	»
7º Pour un acte.	3	»
8º Pour deux actes.	6	»
9º Pour la pièce entière.	12	»
10º Pour troubler la répétition ou la représentation. . . . de 75 c. à	2	»
11º Pour se présenter au théâtre dans un état d'ivresse. de 1 à	6	»
12º Pour se battre ou se disputer dans l'intérieur du théâtre. . de 1 à	12	»
13º Pour se faire remplacer dans ses rôles sans permission.	6	»

Et, si à cet engagement, à ce *tarif*, à toutes ces minutieuses recherches du *despotisme* directorial, vous ajoutez les ordonnances extraordinaires, les règlemens de chaque jour, les amendes improvisées, vous aurez une idée à peu près complète de tout ce qu'un acteur doit souffrir dans l'exercice difficile de sa profession. Voyez-vous, la loi du théâtre est une loi de fer, inexorable, incivile, implacable, gênante sur toutes les coutures, une loi à faire peur. On parle de liberté, on en parle beaucoup, et beaucoup trop peut-être ; la liberté est pour tout le monde aujourd'hui, excepté pour le comédien. Le jour même où il entre dans son théâtre il se place sous une loi exceptionnelle ; il entre en même temps sous un joug odieux et dans des pantalons malsains. La pièce suivante, que nous nous sommes procurée à grandes peines, comme nous nous sommes procuré le tarif, est un témoignage irrécusable de ce despotisme inouï qu'on ne soupçonne pas au

théâtre; nous la livrons aussi telle quelle aux lecteurs :

RÈGLEMENT
SUR LE BLANCHISSAGE

Il est expressément défendu à Mme Guerpon, sous peine de vingt francs d'amende, de faire aucun changement aux costumes des dames ou de faire blanchir leurs robes sans autorisation. — L'Administration sait ce qu'elle doit faire pour l'honneur du théâtre, et il n'appartient à personne de lui imposer des lois. Il est même défendu à Mme Guerpon de donner des pantalons aux acteurs qui manqueraient de bas. En un mot, elle ne doit disposer de rien de ce qui est confié à sa garde sans un ordre formel de l'Administration.

Paris, le 21 mai 1827.

COT D'ORDAN.

XI

Du drame aux Funambules. Le *Bœuf enragé*,
Ma Mère l'Oie.

MAINTENANT disons quelques mots du drame tel que les progrès de l'art et la liberté du théâtre l'ont établi aux Funambules. Ce drame, tel qu'il est, est un composé bizarre, moitié tragédie, moitié comédie, mi-parti ballet et féerie, drame à la fois parlé, chanté, mimé, dansé et déclamé, et qui n'a pu s'établir qu'avec beaucoup de soins, de constance et de génie. Toutes les dissertations que nous pourrions faire à ce sujet ne vaudront pas un exemple bien net et bien vivant de ce drame. Nous donnons donc au public le programme d'une pièce de théâtre, prise au hasard entre mille,

et que nous choisissons non pas parce qu'elle a plus de mérite que les autres, mais parce qu'elle est coupée sur le patron de toutes les autres. C'est un drame vif, actif, animé, plein de passions et de péripéties de tous genres, dans lequel Pierrot joue toujours le même rôle, le rôle du battu qui bat quelquefois, le rôle du trompeur qui est trompé souvent, le rôle du méchant qui est puni. Au premier abord, nous avions bien pensé à donner le *Bœuf enragé,* pantomime célèbre; mais, l'illustre auteur du *Bœuf enragé*, qui tient un des premiers rangs dans la littérature de l'époque, homme d'esprit, de cœur et d'un charmant style, n'ayant jamais accepté franchement la paternité de ce charmant ouvrage, que l'opinion publique lui attribue, nous avons renoncé au *Bœuf enragé;* n'ayant pas le droit de dire qu'il en est l'auteur, nous nous sommes contenté d'indiquer à M. Bouquet une de ses scènes les plus intéressantes, scène de gueule et de gourmandise comme

Deburau les aime ; après quoi nous sommes tombé sur la non moins célèbre pantomime qui a pour titre :

N° 169.

MA MÈRE L'OIE

ou

ARLEQUIN ET L'ŒUF D'OR

PANTOMIME - ARLEQUINADE - FÉERIE A GRAND SPECTACLE, DANS LE GENRE ANGLAIS, AVEC CHANGEMENS À VUE, TRAVESTISSEMENS, MÉTAMORPHOSES, ETC., PRÉCÉDÉE

D'UN PROLOGUE

Scènes pantomimes à spectacle, mêlées de paroles en vers et en prose.

Par MM. LAMBERT et Eugène ***

Représenté pour la première fois le 31 mars 1830.

On lit au *folio verso* :

Autorisé *Ma Mère l'Oie*, pantomime-arlequinade, à la charge de se conformer aux conditions de la permission, et de ne dire et de ne jouer que ce qui est indiqué sur ce manuscrit.

Paris, ce 6 janvier 1829.

L'inspecteur des théâtres.

PERSONNAGES.	ACTEURS.
Le bailli.	René et ensuite Placide.
Desaubaine.	Charles.
Pierrot.	Deburau.
Colin.	Laurent a.
Ma Mère l'Oie.	Désirée.
Colinette	Marianne.
L'enfant qui fait l'Oie.	Toinette.
Deux gardes champêtres aux ordres du bailli.	Nos 9 et 10.
Quatre piqueurs de la suite de Desaubaine	Nos 5, 6, 7 et 8.
Un diable, Quatre démons, personnages dansans.	Caiza, Louis, Victor, Viclain, Jules.
Villageois et villageoises.	Figurans et Figurantes.

SCÈNE PREMIÈRE.

Le théâtre change et représente un hameau. Au fond est une meule de foin ; et sur un des côtés, à l'entrée des coulisses, est une charrette.

1. — Des moissonneurs sont à se divertir en attendant le moment de se remettre à l'ouvrage. Arlequin et Colombine viennent se mêler parmi eux. Ils en reçoivent le meilleur accueil ; ils se cachent en entendant la voix des poursuivans.

2. — Arlequin et Colombine, craignant de tomber au pouvoir de leurs ennemis, demandent protection aux moissonneurs. Ceux-ci les invitent à prendre des habits de villageois. Arlequin et Colombine se déguisent et se mêlent parmi les danseurs.

3. — Entrée de Cassandre, du comique et de Pierrot. Ils s'informent si l'on a vu Arlequin et Colombine. Les moissonneurs se moquent d'eux. Pierrot veut faire le méchant ; on le chasse, ainsi que ses maîtres, à coups de fourches.

4. — Retour des poursuivans, qui viennent de nouveau pour chercher les fugitifs. On les entoure, et on les force à danser.

5. — Cassandre fait sa cour à Colombine, qu'il ne reconnaît pas; il se met à ses genoux. Pierrot le jette de côté, et se met à sa place. Arlequin le fait relever et lui lance un soufflet; mais Pierrot baisse la tête, de manière que Cassandre reçoit le soufflet.

6. — On se moque de lui. Pierrot prend un *tambourin*, et fait danser les moissonneurs.
Ballet. — Danse comique d'Arlequin, déguisé en meunier.

7. — A la fin de la danse, Pierrot aperçoit le pantalon d'Arlequin; il appelle son maître, et lui montre les deux amans, qui aussitôt jettent leurs déguisemens. — Mêlée générale. — Pierrot ajuste Arlequin avec son tambourin; mais il attrape Cassandre, qui passe à travers le tambourin. Dans cette position, il ne peut plus remuer; Pierrot en profite pour le renverser et le faire rouler. Pendant ce temps, Arlequin et Colombine ont été se réfugier derrière la meule de foin.

8. — Les poursuivans courent sur leurs traces. Alors Arlequin agite sa batte.

Le terrain se change en bande d'eau, et la meule de foin en gondole, que l'on voit s'agiter sur l'onde et emmener les deux amans.

9. — Cassandre, le comique et Pierrot montent sur la charrette des moissonneurs. Arlequin, toujours sur la gondole, agite sa batte.

La charrette se change en cage de fer, et renferme les poursuivans. On lit sur le haut de la cage : ANIMAUX VIVANS.

Tableau et changement.

SCÈNE II.

Cinquième décor. — Le théâtre représente une campagne avec un bosquet sur un des côtés.

Scène sur le devant.

10. — Arlequin et Colombine entrent en scène. Colombine exprime le besoin qu'elle éprouve de se rafraîchir. Arlequin, pour la satisfaire, touche le bosquet de sa batte.

Une table chargée d'une collation et deux chaises sortent du bosquet.

Les deux amans se mettent à table. Bientôt la voix de Pierrot se fait entendre. Arlequin et sa maîtresse vont se cacher derrière le bosquet. Les poursuivans entrent en scène, et aperçoivent la collation; ils trouvent juste d'en prendre leur part; ils vont pour s'asseoir. *Les chaises rentrent dans le bosquet.* Ils tombent le derrière par terre; ils accusent Pierrot de leur avoir joué ce tour, et veulent le battre. Celui-ci évite le coup, et veut attraper un pâté qui se trouve au milieu de la table. *La table rentre dans le bosquet.* Colombine et Arlequin se montrent. On s'empare de la première, et Cassandre et le comique l'emmènent. Pendant ce

temps, Pierrot s'approche d'un chasseur qui vient à passer, lui prend son fusil et veut tuer Arlequin; mais, au lieu de celui-ci, il attrape Cassandre, qui tombe mort.

11. — Jeux de scène entre Pierrot et Cassandre, qui est censé mort. — A la fin, Pierrot, ne sachant plus comment se débarrasser de son maître, se décide à appeler le comique.

12. — Celui-ci arrive d'un air déterminé. Il est armé d'une *paire de pincettes* et d'une *tarière*. Pierrot, après avoir montré sa victime, prend les pincettes, dans l'intention d'extraire la balle du corps de Cassandre. Ne pouvant y parvenir, il prend la tarière, fait un trou dans le corps, et y introduit les pincettes, au moyen desquelles il retire un *boulet rouge*. Pendant que le comique et Pierrot examinent cette chose extraordinaire, Arlequin vient doucement par derrière et agite sa batte.

13. — Aussitôt *le boulet rouge fait explosion*. Aussitôt Cassandre se relève, et demande ce que signifie ce bruit. Pierrot et le comique sont fort étonnés, et n'en peuvent croire leurs yeux. Arlequin et Colombine se montrent dans le fond.

SCÈNE III.

Sixième décor. — Le théâtre change et représente une campagne. Une chaumière est au milieu du théâtre.

14. — Arlequin et Colombine entrent en scène, et vont frapper à la porte de la chaumière pour y demander l'hospitalité, ce qui leur est accordé. Pierrot, qui a suivi et observé les amans, va frapper à la porte. On lui refuse l'entrée de la maison. Il se dispose à frapper de nouveau. *Dans ce moment la chaumière grandit à vue d'œil, de manière que Pierrot ne peut plus arriver au marteau.* La porte s'ouvre; une très grande femme, vêtue comme la première, lui demande ce qu'il veut. Pierrot recule fort étonné; cependant il s'informe si l'on a vu Arlequin et Colombine. La grande femme répond que non, et rentre. Pierrot se retourne, en exprimant la plus grande surprise. *La maison reprend sa première forme.* A cette vue, nouvelle surprise de Pierrot, qui va frapper de nouveau. *La maison diminue, et devient toute petite.* Pierrot va frapper. Une très petite femme se présente à la porte. Elle est mise

comme les deux autres; elle envoie promener Pierrot qui lui fait des questions. Elle rentre en gesticulant; Pierrot passe la main par une fenêtre de l'un des étages supérieurs; il en sort des *meubles,* entre autres une *flûte* et un *papier de musique.* Il joue comiquement un air avec l'orchestre.

15. — Tout à coup son instrument se *change en gril,* et le papier de musique *en côtelette de mouton. La maison a repris sa première forme.*

16. — Arlequin et Colombine en sortent, et se sauvent. Pierrot, les apercevant, appelle ses maîtres. Ils se mettent tous à la poursuite des fugitifs.

SCÈNE IV.

Septième décor. — Le théâtre change et représente une rue. Sur le côté jardin est une maison avec cette inscription : *Maison garnie. Ici on loge à la nuit.*

17. — Arlequin et Colombine entrent en scène ; ils frappent à la porte de la maison garnie ; ils demandent à souper et à coucher. On les fait entrer.

Pierrot arrive, et va faire la même demande. On le refuse, attendu qu'il n'a pas d'argent. Cassandre et le comique viennent à leur tour, et sont reçus dans l'hôtel, dont ils refusent l'entrée à Pierrot. Scène comique entre celui-ci et Cassandre, qui passe sa tête par le guichet qui existe au milieu de la porte. Pierrot, très en colère des vexations qu'il éprouve, coupe la tête à Cassandre, et finit par la lui remettre. Il entre ensuite dans l'hôtel.

SCÈNE V.

Huitième décor. — Le théâtre change et représente l'intérieur de la cuisine de l'hôtel. Dans le fond est la cheminée avec un chaudron sur le feu. Au-dessus de la cheminée est placée une carte géographique. A gauche contre le mur, une boite à sel ; à droite, un moulin à café.

18. — L'Aubergiste prépare une table pour Arlequin et Colombine, qui viennent y prendre place dès que le souper est servi. Ils sont bientôt dérangés par l'arrivée de Cassandre, du comique et de Pierrot. Les deux premiers s'empressent de prendre la place des amans. Arlequin les touche de sa batte : *leurs jambes tombent*, et ils ne peuvent plus bouger. Arlequin emmène Colombine, puis il fait la paix avec Cassandre et Pierrot. Alors *il fait revenir leurs jambes*. Ils en font usage pour s'élancer sur Arlequin, qui cherche à s'échapper. Les poursuivans lui barrent le passage. N'ayant plus d'autre ressource, il saute à travers la *carte de géographie* placée au-dessus de la cheminée. Elle se trouve aussitôt remplacée par un *tableau sur lequel on lit* : Adieu.

19. — Surprise des poursuivans, qui augmente lorsqu'ils aperçoivent la *tête d'Arlequin, qui paraît dehors la boîte à sel*. Pierrot veut lui porter un coup de bâton; mais c'est le comique qui le reçoit sur la tête. Celle d'Arlequin a disparu, et reparaît aussitôt en dehors du *moulin à café*.

20. — Pierrot s'approche doucement, s'empare de la manivelle et se met à moudre. A mesure qu'il tourne, on voit sortir du moulin un *grand Arlequin qui s'élève* jusqu'aux frises, et qui rentre dans le moulin subitement dès que Pierrot abandonne la manivelle.

21. — Les poursuivans ne savent plus que penser, lorsque Arlequin paraît dans la *marmite* qui est sur le feu. Il ne montre que sa tête. Pierrot fait signe à ses maîtres de ne pas bouger. Il va s'armer d'un sabre, et s'y prend si adroitement qu'il coupe la *tête d'Arlequin*. Elle roule sur le plancher. Grande inquiétude des poursuivans, qui ne savent où cacher la tête d'Arlequin. Pierrot les tire d'embarras en allant la mettre sur un *plat* placé sur la table, et la couvre avec une *cloche*. Il se dispose ensuite à sortir avec ses maîtres; mais, en pas-

sant près de la table, ils s'aperçoivent que la cloche remue; ils la soulèvent : la tête se met en mouvement; la langue sort de la bouche. Pierrot veut la saisir; il est mordu jusqu'au sang. On replace vite la cloche sur le plat; mais, la curiosité les portant à la soulever de nouveau, ils prennent la tête, l'examinent de tous côtés, et la replacent sur le plat, qu'ils recouvrent de la cloche. Celle-ci se lève encore, et on aperçoit la véritable tête d'Arlequin. Celui-ci s'élève peu à peu, et finit par sauter à bas de la table. Il se dispose à fuir. On le poursuit.

22. — Pierrot s'arme de nouveau de son sabre. Il l'attend à la porte, et va pour lui porter un coup dans le ventre; mais Arlequin, qui s'est échappé, se trouve remplacé par l'Aubergiste, qui reçoit le coup.

23. — Les poursuivans, effrayés, se sauvent en se bousculant.

SCÈNE VI.

Neuvième décor. — Le théâtre change et représente une rue.

24. — Les poursuivans ne savent où se réfugier. La mort de l'Aubergiste leur fait craindre d'être arrêtés : ils s'accusent les uns les autres. Cassandre offre de l'argent à Pierrot pour prendre sur lui toute la responsabilité. Il refuse ; on se dispute de nouveau.

25. — On entend battre le tambour. Le Comique et Cassandre se sauvent d'un côté. Pierrot va pour fuir de l'autre, lorsqu'une troupe de soldats entre en scène, et l'arrête comme assassin de l'Aubergiste. Il jure qu'il est innocent de ce crime. On tire *un long signalement* avec lequel on le confronte. *Scène comique.*

Il est reconnu pour le meurtrier, et comme tel on l'arrête. Il demande sa grâce, et finit par l'obtenir, à condition qu'il s'enrôlera dans la troupe ; il y consent, mais il veut être tambour. On lui met sur la tête *un énorme bonnet de grenadier*. On va chercher *une grosse caisse* que l'on met à son côté. Lorsqu'il est prêt, l'of-

ficier fait ce commandement : *En avant, marche!*

26. — Pierrot bat la retraite, et les soldats marchent en arrière. Arlequin se montre et agite sa batte à chaque commandement.

27. — L'officier se fâche et commande : *Pas accéléré, en avant, marche!* L'orchestre joue l'air du *Bastringue*, que Pierrot accompagne sur sa caisse ; les soldats sortent en dansant.

28. — Pierrot, seul, pose sa caisse par terre, et se met à rire de cette aventure. Arlequin vient doucement toucher la caisse avec sa batte. *Elle s'ouvre aussitôt*, et il en sort *un petit grenadier armé de pied en cap.* Pierrot, après sa première surprise, lui commande l'exercice en douze temps. Au moment où le petit grenadier couche en joue, Pierrot a peur ; il le couvre tout entier avec son bonnet de grenadier. Après plusieurs lazzis, Pierrot va pour lever le bonnet ; il l'enlève peu à peu, et reste fort étonné lorsqu'il s'aperçoit que le petit soldat a disparu.

29. — Arlequin se montre. Lazzis entre ces deux personnages, et fuite de Pierrot qui appelle ses maîtres.

SCÈNE VII.

DIXIÈME DÉCOR. — Le théâtre change et représente un jardin. Au fond et de chaque côté sont deux bosquets. Entre les deux est un petit mur sur lequel est figurée une serre chaude vitrée.

30. — Le Jardinier et sa femme viennent au travail. Ils sont interrompus par l'arrivée d'Arlequin et de Colombine, qui leur demandent à se revêtir de leurs habits. Ce changement a lieu en scène.

30. — Pierrot arrive avec ses maîtres, et s'informe si l'on a vu Arlequin et Colombine. Arlequin, déguisé, répond que non. Pierrot veut embrasser la Jardinière. Arlequin le poursuit *à coups de râteau*. Pierrot, pour s'échapper, grimpe sur la serre chaude, mais le pied lui manque et il tombe à travers les vitraux et disparaît dans la serre. On entend le bruit des vitres cassées.

31. — Tout le monde s'empresse de le retirer, ce qui a lieu après bien des efforts. On l'amène sur le devant du théâtre; *il est tout couvert de morceaux de verre qui traversent ses vêtemens*

et son corps. Scène comique entre Pierrot et ceux qui veulent retirer les morceaux de verre. On prend le parti de l'emmener.

32. — Arlequin et Colombine jettent leurs déguisemens. Arlequin agite sa batte.

SCÈNE VIII.

ONZIÈME DÉCOR. — Les bosquets changent à vue et représentent deux boutiques de foire. La serre chaude change également et représente une baraque où l'on fait voir des animaux vivans.

1. — Une foule de curieux entrent en scène, et forment différens groupes. Arlequin et Colombine, déguisés en marchands, entrent dans les boutiques. Pierrot arrive en courant; il heurte en passant un Italien qui vend des figures de plâtre, et le fait tomber avec sa planche qu'il porte sur la tête.

2. — Le marchand se relève et se bat avec Pierrot. Cassandre et le comique veulent les séparer. Pierrot casse sur la tête de Cassandre une figure de plâtre qu'il a ramassée, et avec laquelle il voulait assommer son adversaire. Le comique met fin à cette scène en payant le dégât.

3. — Pierrot passe entre les jambes du marchand et lui vole la *bourse* qu'il vient de recevoir. Avec cet argent il va acheter *deux petits*

coqs à la boutique de Colombine. Il s'élève une dispute pour le paiement. Arlequin intervient et force Pierrot à payer. Celui-ci, tout joyeux, annonce qu'il va faire battre ses coqs. Plusieurs personnes font des paris et la bataille commence.

4. — Un des coqs est vainqueur. Une dispute s'élève pour le paiement des paris.

5. — On entend la trompette et la grosse caisse.

Une grande parade a lieu à la porte de la baraque des animaux vivans. Tout le monde y entre à l'exception d'Arlequin et de Colombine, qui jettent leurs déguisemens.

6. — Sur un signe d'Arlequin, on voit sortir tous les spectateurs qui étaient entrés dans la baraque; ils sont poursuivis par les animaux, dont quelques-uns font des scènes comiques avec Cassandre et Pierrot.

Mêlée générale, confusion et changement.

SCÈNE IX.

Douzième décor. — Le théâtre change et représente une forêt; sur l'un des arbres des coulisses est une branche chargée de fruits. Cette branche doit s'abaisser à volonté, et il doit exister parmi le feuillage un nid d'oiseau au milieu duquel est l'œuf d'or du commencement de la pièce.

7. — Ma Mère l'Oie entrant en scène sous le costume d'une pauvresse; elle exprime, après avoir regardé de tous côtés, que c'est ici l'endroit où elle va revoir Arlequin et Colombine.

(*Elle parle.*)

C'est dans cette forêt que bientôt vont se rendre
Colinette et Colin, mes deux chers protégés.
Une dernière épreuve ici doit les attendre :
Qu'ils en soient triomphans ! nos destins sont changés.

8. — Orage. Elle fait une conjuration. Le tonnerre gronde, l'éclair brille. Ma Mère l'Oie se tient à l'écart.

Arlequin et Colombine arrivent en cherchant un abri contre l'orage.

Ma Mère l'Oie s'approche d'eux.

(*A part.*)

Les voici, je tremble et me flatte.

(A *Arlequin*.)

Mon bon monsieur qui portez cette batte,
Et vous, ma belle dame, ayez, ayez pitié
 D'une pauvre indigente.
Me plaindre, de mes maux c'est prendre la moitié.
Mes maux !... Ils sont bien grands. — Les soins de l'amitié
Les calmeront. — Hélas ! je n'ai nulle parente,
Nul ami sur la terre... Ayez, ayez pitié
 D'une pauvre indigente.

Arlequin, attendri et avec empressement, fouille à sa poche ; ma Mère l'Oie l'arrête et lui dit :

Ah ! l'or en ce moment n'est pas ce qui me tente.
 Hélas ! la saveur enivrante
 De ces fruits calmerait l'ardeur
 De ma bouche brûlante ;
 Mais ils sont à telle hauteur
Que pour en approcher en vain je me tourmente.

9. — Arlequin et Colombine s'empressent de courber la branche, et montrent le plus grand empressement à satisfaire celle qui implore leur secours. Ils trouvent l'œuf d'or. Ma Mère l'Oie quitte alors son déguisement et paraît sous les traits d'une fée.

(*Tableau*.)

Arlequin et Colombine redeviennent Colin et Colinette.

Bravo, bravo, Colin, et de ta bienfaisance,
En retrouvant cet œuf, reçois soudain le prix.
L'épreuve cesse et le bonheur commence.

10. — Musique: Elle tourne ses regards vers la cantonade.

Tu vas donc obtenir ce que je t'ai promis!...
Mais voici Desaubaine et Cassandre...

11. — Desaubaine et Cassandre entrent en scène; ils aperçoivent d'abord les deux amans, et veulent les séparer. Ma Mère l'Oie les arrête et leur dit:

 Au surplus
De Colin ajoutez votre consentement,
Si la nature en vous ne fut pas étouffée;
 Surtout sachez que maintenant
Il est riche à millions.

12. — Cassandre les unit.

 Puissance de l'argent!...

 (A Colin.)

Te voilà maintenant l'époux de Colinette,
 Colin, compte sur ma faveur.
Que près de toi toujours habite le bonheur!
Je te l'ai déjà dit, et je te le répète:
Tourner vers l'indigent des regards attendris,
C'est des dieux immortels se faire des amis.

13. — Ma Mère l'Oie fait une dernière conjuration. Une musique céleste se fait entendre, le théâtre se garnit de nuages, etc.

14. — Finale.

XII

Réflexions sur le drame des Funambules. Parallèle entre Pierrot et le Misanthrope. Explications. Regrets. Les accessoires.

VOILA tout ce drame. L'analyse en est aussi complète et aussi exacte que possible. Après avoir lu ce canevas dramatique avec l'attention qu'il mérite, vous pourrez juger par vous-même du drame qui se joue aux Funambules. C'est une complication de faits inouïs et d'accidens déplorables, comme on en voit en rêve; véritable cauchemar, où la terre et le ciel, la raison et la féerie, la prose et les vers, sont compromis également. Pierrot, ainsi exposé à toute la malice d'Arlequin et de Colombine, savez-vous ce que c'est que Pierrot? C'est le

Misanthrope de Molière. Le Misanthrope de Molière s'indigne dans le grand monde, dont il combat les travers; le Pierrot des Funambules s'indigne dans le peuple, dont il brave l'attaque brutale. Ici l'homme succombe sous la calomnie et sous les ridicules du salon; chez Deburau, l'homme est en butte aux soufflets et aux coups de pied. L'imitation est flagrante, et je pourrais pousser le parallèle plus loin; mais je m'abstiens. Le parallèle est une chose trop facile à faire pour que je veuille m'y arrêter longtemps.

Parallèle entre Pierrot et le Misanthrope. — Je ferai seulement remarquer combien, dans ces deux grands personnages de la vie humaine, le Misanthrope et Pierrot, les nuances sociales sont observées. Le Misanthrope s'emporte, il est bourru, il est hautain, il est véridique, il est grand seigneur avec de jolies femmes et de grands seigneurs. Pierrot, au contraire, qui est peuple avec le

peuple, peuple avec Colombine, l'égrillarde fille du peuple, Pierrot est patient outre mesure; Pierrot est flâneur; Pierrot se moque tout bas; Pierrot a l'air de tout croire; Pierrot fait la bête; Pierrot est d'un sang-froid admirable; Pierrot, c'est la création de Deburau. Il faut voir le comédien avec ses lèvres pincées, son attitude indécise, son sourire railleur, son air qu'il sait rendre si admirablement stupide; il faut le voir exposé à la pluie, tenant tête à l'orage, s'engraissant dans les cuisines, battant, battu, assassinant, assassiné, ne s'étonnant de rien, pas même du boulet rouge qu'il retire de la blessure d'Arlequin. C'est admirable! Jamais acteur n'a paru dans un drame plus compliqué avec plus d'énergie, de patience, de sang-froid et d'esprit.

Explications. — Sans doute, à la lecture de la *Mère l'Oie,* votre étonnement a été grand. Vous avez vu dans cet ouvrage une

suite inouïe de changemens de tableaux et de décors que vous ne croyez possibles qu'à l'Opéra. Que pourriez-vous dire si vous entriez dans les détails de cette vaste administration? Que diriez-vous si M*me* Carpon elle-même, si prodigue de pantalons à ceux qui n'ont pas de bas dans leurs souliers, vous prenait par la main et vous menait dans son magasin de costumes? Quel étonnement serait le vôtre à l'aspect de toutes ces robes étalées, écharpes de soie, habits brodés, habits de paillasses, magistrats, arlequins, bohémiens, grands seigneurs, escamoteurs, le XVIIIe siècle et le XVIIe siècle, l'or et les paillettes, le moyen âge et 93, l'armure du chevalier et la carmagnole du bonnet rouge, toute l'histoire de France et celle de Rome, et l'histoire de l'Allemagne et de l'Italie, l'histoire de toute l'Europe, représentée en costume chez M*me* Carpon, pour un théâtre à quatre sous!

Comment voulez-vous, après cela, que le

peuple de France ne soit pas le peuple le plus instruit de l'univers !

Regrets. — J'aurais bien voulu que M^me Carpon fût plus accessible ; je lui aurais arraché, non pas un pantalon : le moyen d'avoir un pantalon depuis la pancarte ! mais au moins j'en aurais obtenu la liste de ses costumes, tenue en partie double ; je vous aurais raconté toutes les barbes, vestes, culottes, uniformes, chapeaux, bas chinés, etc., etc., qu'elle tient en réserve. Mais M^me Carpon est inaccessible ; elle a si grand'-peur de *faire la loi à l'administration !*

Les Accessoires. — En revanche, je vous donnerai la liste complète des *accessoires* du théâtre. On appelle *accessoires*, au théâtre, tous les meubles, ustensiles, etc., qui servent à la représentation d'un ouvrage. Les meubles ne sont pas des accessoires. Dans les premiers temps du théâtre, l'accessoire était

une chose à peu près inconnue : il n'y avait pas d'accessoire proprement dit. Le drame moderne a fait de l'*accessoire* une condition indispensable. Il n'est pas de théâtre aujourd'hui qui n'ait un magasin d'accessoires, son gardien d'accessoires, son livre de compte d'accessoires. On ferait un livre sur ce sujet. Je me contenterai de vous donner la liste des accessoires du théâtre-Deburau.

LISTE GÉNÉRALE

DES ACCESSOIRES DU THÉATRE

DES FUNAMBULES

Une chaîne de montre en acier.
Une petite sonnette.
Une sphère.
Un pupitre; boîte à couleurs, avec tiroirs.
Une longue-vue en carton.
Une baguette de magicien.
Une bouilloire.
Un bidon en fer-blanc.
Verres à eau-de-vie.
Douze bâtons de cormier.
Une paire de girandoles à deux branches.
Une urne en carton bronzé.

Un vase à anse.

Une fourche en bois brut.

Un sceptre en bois doré.

Deux clarinettes.

Deux boucliers en carton.

Deux vases en bois peint.

Un plan monté sur deux rouleaux.

Onze volumes dépareillés, dont Œuvres complètes de M. Viennet, moins l'*Épître aux Muses*.

Serpens mécaniques.

Un carton de chapeau à trois cornes.

Une boîte en fer-blanc, avec couvercle détaché.

Un petit coffre en bois.

Huit branches de laurier fleuri.

Une coupe en bois doré.

Deux bourriches.

Malles de différentes grandeurs.

Un métier en bois peint et doré.

Une écritoire riche en cuivre doré.

Deux corbeilles de fruits en carton.

Une mèche de cheveux.

Un plat de pâtisserie en carton.

Une hure de sanglier en carton.

Une crème en carton.

Sept coupes en bois doré.

Deux masses d'huissier, bois et carton dorés.

Deux bâtons de héraut, en velours et carton doré.

Un livre relié en maroquin.

Un lustre en bois doré, à seize branches.

Un petit flacon.

Une lanterne en cuivre.

Une lanterne sourde.

Trente fusils en bois.

Douze hallebardes.

Une écharpe en soie verte, brodée en or.

Une écharpe tricolore.

Une écharpe blanche.

Un petit coffre de bois peint et doré.

Un eustache.

Une bonbonnière.

Un sablier.
Six gobelets de fer-blanc.
Une cruche.
Une paillasse.
Un pain en carton.
Un bissac.
Un paquet d'assignats.
Quinze squelettes.
Trois chiens aboyans.
Un chat noir.
Un paon.
Un coq.
Deux mortiers.
Quatre boulets de canon.
Deux canons.
Un faucon vivant.
Une diligence.
Quinze croix de la Légion-d'Honneur.
Dix croix de Saint-Louis.
Neuf crachats.
Trente-six épaulettes.
L'habit du maréchal Augereau.

Une pluie, composée de feuilles de paillon, renfermée dans une boîte.

Neuf bâtons dorés.

Quatre corbeilles de fleurs.

Une écharpe en soie noire.

Quatre couronnes à feuilles d'or.

Six palmes en laurier, carton peint.

Trois cassolettes en carton doré.

Six aigles de légions romaines.

Deux lyres en or, bois peint.

Deux grandes trompes en bois doré.

Deux grandes rames.

Six torches à esprit-de-vin.

Quatre torches à bougies.

Vingt-quatre cannes, bambous.

Une main de justice.

Un sceau royal.

Une clef en fer doré.

Des dés.

Un album.

Une épée à deux mains.

Une pipe.

Un carton de dessins.
Un coucou avec ses poids.
Un bilboquet.
Un jeu de loto.
Quatre ballots de toile.
Un globe royal.
Deux rasoirs, avec un cuir.
Une arbalète.
Une hache d'armes.
Deux écrans.
Un pistolet à piston.
Un bouquet de roses blanches.
Des lettres écrites et simulées.
Huit baguettes blanches.
Une lampe à l'esprit-de-vin.
Plusieurs dossiers.
Une paire de conserves.
Deux roues dentelées, avec un manche.
Des cartes de visite.
Des pinceaux.
Vingt journaux.
Une béquille.

Six cuillers.

Dix billets de banque.

Un polichinelle.

Douze glaces en coton, godets et soucoupes.

Douze serpettes sacrées.

Six lanternes de bois.

Une toque virginale.

Une poêle à marrons.

Un volume de *la Pucelle* relié en veau.

Deux coussins de velours.

Un stilet.

Une paire de gants jaunes.

Un grand sabre de bois.

Une broderie à main.

Un buste.

Un cercueil.

Des balances en fer.

Un éventaire.

Un poulet en carton.

Une paire de pistolets de poche.

Un tambourin.

Une pièce de drap.

Deux carafes en cristal.

Des éclairs dans une boîte à compartimens.

Une épée qui se casse.

Quatre cartons de bureau.

Une boîte de clous.

Un masque noir.

Un gros marteau

Un médaillon.

Deux fleurets.

Une corbeille de mariage.

Un compas.

Un paquet de parapluies.

Des plumes, canifs, règles et grattoirs.

Des cartouches et des gargousses.

Vingt cartes numérotées.

Une espingole.

Sept tasses de café, avec soucoupes.

Un grand plateau, avec sucrier.

Une paire d'éperons.

Une brochure.

Deux couverts brisés.

Un crucifix.

Un parchemin rouge et une plume de fer.

Un rameau d'argent.

Un trictrac.

Trois registres.

Huit arcs et huit carquois.

Une éponge.

Un faucon.

Une urne en fer-blanc.

Une paire de castagnettes.

Une grosse caisse pour le canon.

Une cloche.

Une guitare.

Deux cors de chasse en osier et toile dorée.

Deux triangles.

Un violon.

Un éclat de tonnerre, se composant de trente feuilles de tôle.

Un tambour à broder.

Un trousseau de clefs.

Bourses de différentes grandeurs.

Jetons en cuivre et en fer-blanc.

Une tabatière à double fond.

Quatre boîtes de dragées.

Bagues de différentes grandeurs, avec écrin.

Un cornet acoustique.

Un écrin en maroquin rouge.

Une paire de ciseaux.

Une tabatière en cuivre.

Un médaillon en argent, garni de pierres.

Trois chaînes de fer avec bracelets.

Une couronne garnie de pierres fausses.

Un sac de nuit.

Un cachet de montre en cuivre, avec pierre.

Un bandeau garni de pierres.

Deux petits barils.

Un pot au lait en osier, toile et papier argenté.

Une valise en peau.

Un petit panier d'écolier.

Une barcelonnette en osier.

Une cage avec un oiseau empaillé.
Deux gibecières en filet.
Un carton vert pour robe.
Un carton à chapeau.
Chaînes en corde.
Un rouet à filer.
Deux pots d'étain.
Gobelets en fer-blanc.
Six assiettes de terre.
Plusieurs chaînes en fer-blanc.
Une timbale argentée.
Six serviettes en toile écrue.
Une montre en cuivre.
Une sonnette d'appartement.
Une gourde.
Une couronne à pointes, ornée de pierres.
Une boîte de pharmacie avec flacons.
Trois bracelets en soie noire.
Une pendule en bois d'acajou, avec cadre.
Une paire de chandeliers en cuivre argenté.
Un petit bougeoir en cuivre argenté.
Seize étuis avec stores pour bougies.

Deux petites lanternes antiques en fer-blanc.

Huit verres à patte.

Deux carafons.

Une bouteille de marasquin.

Un plateau en carton.

Quatre cartons de bureau.

Deux plateaux en tôle peinte.

Trois coupes en carton doré.

Un plat de carton argenté.

Deux pâtés de carton.

Un buisson d'écrevisses.

Une assiette de biscuits.

Une assiette de pommes.

Une assiette de poires.

Une assiette d'oranges.

Une cassolette en carton doré.

Un trépied en bois et en carton doré.

Une cravache.

Deux tambours de basque.

Trois fouets de poste.

Un fouet de conducteur.

Une canne à pomme d'or.

Une canne de tambour-major.

Une queue de billard.

Une canne à pomme d'ivoire.

Une ombrelle verte.

Un parapluie avec étui.

Deux trophées d'armes en bois et carton doré.

Une hache en fer.

Dix seringues en bois argenté.

Une harpe en bois peint.

Des tablettes pour écrire.

Quatre portefeuilles de différentes grandeurs.

Un portefeuille de notaire.

Un encrier gothique avec sonnette argentée.

Une écritoire de poche.

Un étui de mathématiques.

Un baromètre.

Une canne d'exempt, à pomme d'ivoire.

Un grand éventail.

Une palette en faïence.

Un livre de la loi, doré.

Un vieux cor de chasse.

Un miroir à main.

Une petite malle d'osier, couverte de toile peinte.

Douze têtes de mort.

XIII

Réflexions. Prix d'entrée. Destinée de l'art. L'art noble. Industries. Apothéose.

OUZE *têtes de mort!* Vous pouvez suivre facilement, à la lecture de cette liste, les progrès, ou plutôt la décadence de l'art dramatique. Si cette liste était faite dans l'ordre chronologique, elle commencerait par la coupe tragique pour finir par la tête de mort. La coupe et le poignard furent longtemps les seuls accessoires de l'art dramatique en France. Nous en sommes venus au squelette et à la tête de mort. Cela devait être en effet, à force de se servir du poison et du poignard.

Les lecteurs attentifs, après la lecture de cette pièce originale, pourront se faire une

idée de toutes les peines que donne la moindre action scénique. Ce sont des détails sans fin, des frais énormes, sans compter les *billets de banque*, par-dessus le marché.

Et si vous ajoutez à cette masse de petits meubles qui s'entassent les uns sur les autres le détail des costumes qui embrassent les quatre parties du monde, et qui représentent deux mille ans ; et si à ces détails de costumes vous ajoutez les décorations qui envahissent la scène chaque jour, qui se multiplient et se perfectionnent à l'infini, et si, quand tout est fait, costumes, décors, accessoires, la pièce enfin, et la musique sur cette pièce, aux entrées et aux sorties, on vous dit que pour voir tout cela vous n'aurez à payer que :

Prix d'entrée. — 1 *franc* aux avant-scènes, si vous êtes riche ;

Et 4 *sous* au paradis, si vous êtes avare ou pauvre ;

Et si on vous dit que, malgré ce bas prix et ce prix de luxe également à la portée de tous,

La foule se fait prier longtemps par un pauvre vieillard à la voix rauque et cassée, qui se promène à la porte du théâtre en criant :

Entrez, Messieurs! entrez, Mesdames!

Vous serez étonné, n'est-ce pas? et, dans votre étonnement, vous demanderez où va l'art ? quel est l'avenir de l'art ? Maigre question par le temps qui court!

Destinée de l'Art. — L'art ne va plus nulle part, l'art ne marche plus, l'art est stationnaire, l'art s'est arrêté à la porte des Funambules, criant d'une voix cassée : *Entrez, Messieurs!* L'art est fatigué et rauque; il porte des lunettes et une queue. Après avoir passé à travers l'extrême luxe et l'extrême misère, il s'est reposé dans l'ignoble; il est là à son aise, il vit, il respire, il

s'anime, il ne se marie pas, ce qui nous fait espérer qu'il sera le dernier de sa race ; et, ma foi ! il n'y a pas de quoi se désoler.

L'Art noble. — Plusieurs théâtres, dans Paris, sont consacrés à l'art ignoble, et ces théâtres-là ne sont pas les moins heureux. L'Odéon, cette belle salle du faubourg Saint-Germain, le *théâtre de l'Impératrice,* bâtie aux frais de la Chambre des pairs, par la permission de Bonaparte, l'Odéon a été ruiné trois fois par un *théâtre ignoble,* son voisin, le théâtre de Bobineau, lieu charmant, où l'étudiant en droit conduit sa maîtresse, où l'étudiant en médecine va chercher un cœur qui réponde aux battemens du sien. Parcourez Paris : partout vous rencontrerez le petit théâtre à côté du grand théâtre, qui pompe les sucs nourriciers de son voisin et se nourrit de sa substance, comme fait l'insecte. Le Théâtre-Français, livide et hideux, étale son squelette transparent à côté

de l'embonpoint du Vaudeville; les Folies-Dramatiques dévorent la *Gaîté;* l'*Ambigu* tire aux jambes de l'Opéra; M^me Saqui saute et danse à se casser les reins vingt fois par jour, pour tenir les Figures de cire en haleine. C'est une tuerie, une boucherie de théâtres. Le peuple de Paris, indifférent à cette émulation dramatique, passe, flâneur qu'il est, devant la porte, bouche béante et le nez en l'air. Le peuple de Paris est flâneur et farceur avant tout. Une troupe de comédiens l'appelle d'un air agaçant; le peuple, malin qu'il est, fait semblant de se laisser prendre au piège; il avance, il sourit, il tire son argent de sa poche; le buraliste frémit de joie, il tend la main. Bah! voilà mon peuple qui achète une pomme cuite, un morceau de pain d'épice, une saucisse bouillante et autres friandises, et qui dévore le tout à la porte du théâtre désappointé. Soyez donc artiste après cela!

Le théâtre ignoble est donc le seul pos-

sible aujourd'hui. Ne me parlez pas des autres : ils sont morts Les grands portiques dramatiques sont déserts ; l'herbe pousse dans les parterres tragiques ; la Psyché de Célimène est couverte de poussière ; la livrée de Mondor est toute râpée ; la toge même de Brutus implore en vain un blanchissage indispensable. Il n'y a pour vivre un peu que le théâtre ignoble ; et non seulement il vit, le théâtre ignoble, mais encore que de gens il fait vivre, dans les murs, hors des murs ! Dans les murs, c'est un peuple de comédiens à la retraite, qui viennent au théâtre ignoble rêver encore à leurs beaux jours. Dès qu'un financier a le ventre trop gros, il se fait financier du théâtre ignoble. La jeune première perd ses dents et ses cheveux : elle est jeune première au théâtre ignoble. Tout ce qui est vieux, fêlé, édenté, malpropre et malsain au théâtre, est excellent pour le théâtre ignoble. Le théâtre ignoble est à l'art dramatique ce que le fiacre est au cheval de

course. Le beau cheval anglais tire le phaéton à six chevaux; il finit par conduire le fiacre à deux. Le théâtre ignoble, c'est la sentine où se rendent à bas prix toutes les impuretés de l'art; c'est le Montfaucon des théâtres de province, la voirie des théâtres de Paris. Allez au théâtre ignoble si vous voulez avoir en résumé les vieilles reliques du vieux drame et de la vieille comédie. Quel livre on ferait avec ces mœurs, avec ce monde, avec ces amours-propres en paillettes, avec ces vices en linge sale, avec cet art nu et pelé, et qui a perdu jusqu'à son fard, qui ne tient plus!

Industries. — Voilà pour le dedans du théâtre ignoble; quant au dehors, le théâtre ignoble ne fait pas vivre moins de pauvres diables que le dedans. Allez, à l'heure de midi, les mains dans vos poches, à la porte de ces étroites cavernes dramatiques; voyez ces vieillards, Achilles d'autrefois, Paillasses

aujourd'hui ; ces Iphigénies du siècle passé, Colombines de notre temps, s'épanouissant au soleil comme fait l'huître. Autour de ce peuple d'artistes en guenilles accourent à l'envi les cuisiniers ambulans, les Charlet de carrefour, les Beauvilliers de la borne, les Frères Provençaux de l'estaminet ; puis arrivent à la suite les vendeurs de contremarques, fumant leur pipe et balançant leur chaîne de montre ; les marchands de cannes, philosophes pratiques qui changent le cerisier en bois d'ébène ; les distillateurs de coco, tisane populaire à l'usage des maçons qui travaillent. Tout ce monde vit, pense, agit, calcule et mange pêle-mêle à la porte du théâtre ; puis, à quatre heures, quand le repas est fini et la table levée, c'est-à-dire quand chacun s'est essuyé le pouce, les comédiens retournent à leurs coulisses, les marchands de contremarques vendent leurs billets d'auteur, le chef de claque assemble ses acolytes chez le marchand de vin, les

vendeuses de bouquets, jolies décrépites de vingt-deux ans, la vue et le visage usés, présentent au passant leurs bouquets fanés de la veille. Cependant au dedans le lustre s'allume, les quinquets fument déjà, la clarinette fait semblant de s'accorder avec le violon, on entre dans les salles ignobles, on applaudit ou l'on siffle les auteurs ignobles, tout ce monde est occupé pendant quatre heures à jouer, à siffler, à rire, à pleurer, à crier de l'ignoble ; à voir des assassinats, à recevoir des leçons de morale ou des coups de pied au derrière ; et le préfet de police, grâce à l'ignoble, prend haleine un instant.

Apothéose. — Honneur à Deburau! honneur au Roi du théâtre ignoble! Malgré tant d'obstacles, il a été comédien chaste et comédien original. Dans ce monde usé, il a été un comédien tout neuf. Il a commencé par tirer le fiacre, il est vrai; mais il l'a tiré comme un noble animal bien fait pour un

destin meilleur. Honneur à lui! il a fait une vocation d'une contrainte, un art d'un métier, une joie d'un supplice. Il est né dans l'ignoble, pendant que les autres y sont tombés. Il est fier du théâtre ignoble et le théâtre ignoble est fier de lui, parce qu'ils n'ont voulu ni s'ennoblir ni s'avilir l'un l'autre et l'un par l'autre; parce qu'ils ont été ignobles naïvement et sans prétention! Honneur à lui! Aussi les gens de goût, voyant ce pauvre diable qui a trouvé le moyen d'être grand artiste sur un plancher si mal joint et de faire illusion à son parterre sur ces toiles si mal peintes, lui en ont su un gré infini. Deburau, en effet, a vaincu un préjugé qui paraissait immortel, il a réalisé une chimère : le grand comédien à bon marché! Il a prouvé que l'illusion dramatique n'appartenait spécialement à aucun théâtre; qu'elle était de tous les lieux, de tous les temps et de tous les visages. C'est un homme d'un esprit si intelligent et si vif, d'une physionomie si

spirituelle et si mobile, qu'il pourrait jouer tout Regnard sans parler, si Deburau daignait jouer Regnard. Grands acteurs d'autrefois, illustres descendans de Dugazon ou de Dazincourt, gardez pour vous vos brillantes garde-robes, vos perruques si comiques, vos traditions notées comme une partition de musique; gardez votre brillant théâtre, vos décorations pompeuses, votre lustre étincelant; appuyez-vous hardiment sur Molière lui-même, le plus grand génie des temps antiques et des temps modernes, Deburau vous laisse tout cela; il ne faut à Deburau qu'une casaque de Paillasse, un peu de farine sur la figure, quatre chandelles pour son théâtre, deux violons faux, et pour poète le premier décorateur venu qui lui donnera une forêt, un temple, une taverne, un enfer, un ciel, mêlant tout cela sans art, sans apprêt, comme dans le chaos. Laissez faire Deburau, il débrouillera à merveille ce chaos; il en fera un drame tout à lui, il en

fera une comédie plus intéressante mille fois, plus animée, plus vive et plus vraie que tout le répertoire impérial du Théâtre-Français.

Que de fois, loin, bien loin même de l'Opéra, ce fantastique spectacle où je conçois qu'on puisse s'amuser, loin des Bouffes, ce savant plaisir pour lequel il faut une science complète, une habitude longtemps méditée, suis-je entré dans la salle si enfumée, si petite, si étroite, si obscure et si joyeuse des Funambules ! Ce spectacle est un spectacle à part, où se rendent tous les artistes qui cherchent de l'art tout neuf, tous les poètes qui aiment la rêverie, tous les honnêtes gens du boulevard rassasiés de héros et de scélérats.

En effet, ce n'est qu'aux Funambules que vous trouverez ce plaisir sans remords, cet intérêt sans assassinat, cette amusante narration sans longueur, ce vaudeville sans couplets, que cherchent si vainement les sages de notre époque ; les Funambules, es-

pèce d'Eldorado auquel on arrive à dos de mouton, sans danger et sans fatigue. Seulement il ne faut pas avoir honte quand on cherche le plaisir innocent d'aller à cheval sur un mouton !

XIV

Apothéose. Dernières interrogations. Dernières réponses. Son mobilier. Sa famille. Homme de salon. Succès du monde. Talens d'agrément. Ses goûts. Il déteste le rossignol.

A présent laissons notre héros à lui-même. Il est arrivé à l'apogée de l'art; son succès est entier, sa popularité est entière; le monde sait son nom, et, ce qui est plus difficile, il sait lui-même qu'il a un nom dans le monde, complément indispensable de la gloire humaine. Ma tâche est terminée, je ne vous parlerai plus de Deburau.

Dernières interrogations. — Quelques-uns, hommes qui veulent tout savoir, femmes sensibles qui ne peuvent supporter

aucune incertitude dans la destinée de ceux qu'elles aiment, voudront peut-être apprendre où en est la vie réelle de cet homme étrange, de ce citoyen à part, de ce père de famille respectable, et s'il a des rentes sur l'État, s'il a une femme, et si sa femme lui a fait beaucoup de petits ?

L'auteur sait trop ce qu'on doit à l'inflexible curiosité des hommes et à l'insatiable sentiment des femmes pour ne pas ajouter un chapitre de plus à ce livre, malgré toute la longueur de ce travail, que personne ne peut nier, qu'il songe à nier moins que personne.

Vous saurez donc, Messieurs et Mesdames, tout ce que nous pourrons vous dire sur l'intimité de cette vie d'artiste, sans indiscrétion trop grande cependant et sans briser le mur qui enveloppe la vie d'un citoyen.

Dernières réponses. Son mobilier. —

Deburau paye des contributions depuis la révolution de Juillet, et voilà pourquoi il aime la révolution de Juillet, qui l'a élevé à ce degré d'importance. Deburau possède un mobilier honorable, six chaises, une commode, un lit à estrade, deux berceaux, une commode et un secrétaire, où sont enfermés ses cols de chemise, ses cravates et ses gants, quand il en met.

Sa famille. — Sa femme, dont on fait le portrait à l'heure où je parle, pour le salon prochain, sa femme est jolie, à l'œil vif, au teint coloré et basané en même temps ; elle a donné à son mari quatre enfans, dont il serait difficile de dire précisément le sexe, mais tous joyeux, alertes, malins et jouant comme de petits chats. C'est une charmante couvée de Pierrots, de Colombines et d'Arlequins. Leur père ne mourra pas.

Deburau n'est pas encore de la garde nationale.

Homme de salon. Succès du monde. — Il a été, il y a six mois, cet hiver, invité à la noce d'un avoué; il y est allé en habit noir, en bas de soie, il a dansé avec des femmes d'avoués, il a joué à l'écarté avec des agréés au tribunal de commerce. La noce était toute blanche et très parée; les bougies étaient parfumées; il y avait une truite du lac de Genève; la musique venait de la maison Collinet; on a dansé et valsé jusqu'au jour. Chacun a été émerveillé de notre héros; on n'avait de regards que pour lui, on n'avait de sourires que pour lui; il n'y a eu de la truite que pour lui, attendu qu'il l'a prise par la queue, voyant que les convives l'oubliaient. Chacun se demandait, à l'aspect d'un si aimable cavalier : « Quel est ce monsieur? et d'où vient-il? » Les plus savans répondaient : « Maître un tel, ce monsieur est le Pierrot des Funambules! » Puis les dames braquaient leur lorgnon d'acier sur cet homme étrange, pour mieux le voir.

Si bien que tous les accidens et toutes les faveurs de la fortune, tous les dédains et tous les amours de la société, la rue et le salon, la sultane et la cousine d'huissier, Deburau a réuni tout cela dans sa vie. O grand homme !

Dans le monde, il est posé, il parle peu; il fume beaucoup toutes sortes de tabacs, qu'il renvoie par toutes sortes d'orifices; il est poli et bien élevé, il attend pour s'asseoir que tout le monde ait un fauteuil; on le prendrait, à son air méditatif, pour un commis voyageur.

Talens d'agrément. — Outre son talent d'artiste, il a plusieurs talens de société : il sait faire une planche, démonter une serrure, jouer du galoubet, faire des armes, signer son nom, et clouer un tableau contre le mur.

A son théâtre il règne en maître; c'est un tyran quelquefois capricieux, toujours despote. Il est connu pour ses niches à ses ca-

marades, que ceux-ci reçoivent avec soumission et respect. Plus d'une fois il a dérangé le tonnerre, troué le tambour, égaré les écharpes, donné un croc-en-jambe à l'amoureuse, poché l'œil de l'amoureux, étouffé le chanteur avec de la galette chaude, abîmé les comparses de poudre sternutatoire; il a coupé plus d'une queue, volé plus d'une perruque, fait manquer plus d'une entrée. C'est un homme aussi disposé à lancer une épigramme qu'un coup de pied. Tout cela fait rire, au théâtre, ses joyeux camarades, dont il est adoré, tant c'est un homme de bon naturel.

Ses goûts. — Il aime la bière et les échaudés, le vin chaud et la galette, et le thé, et le café, et le rhum, et tout ce qui se boit et se mange, excepté l'eau de mélisse et les crêtes de coq. Voilà son goût.

Il déteste le rossignol. — Il a en horreur

les champignons et les *omnibus*. Quand il entend chanter un rossignol, il porte ses deux mains à ses oreilles, en s'écriant : *Veux-tu te taire, vilaine bête!* Chacun sa musique et son plaisir.

Il vient de faire un héritage.

En un mot, il porte un crêpe à son chapeau. J'ai dit.

XV

Ses protecteurs. Le cheval. Bonaparte. Picard. Fontaine. Gérard. Redouté. Pension. Charles Nodier. Charlet et Béranger. Mars. Georges. Malibran. Son portrait. Illustrations proposées. Parallèle entre Gibbon et l'auteur. Hermières. Conclusion.

Vous avez donc à présent cet homme illustre, non pas tel qu'il est en effet, qui peut savoir comment il est? mais tel que nous l'avons vu, nous autres, nous qui l'avons cherché avec soin, avec âme, avec intelligence, avec cœur! Nous vous le livrons tel que nous avons pu le saisir, notre héros enfariné! Prenez-le, le voilà, il est à vous; nous sommes fatigués de le tenir. Notre mystère est enfin révélé au public; le voile du temple est déchiré. Vous

êtes initiés à cette gloire grâce à nous ; seulement gardez bien cette gloire, que nous vous confions, ami lecteur ; désormais si quelqu'un doit en répondre, c'est vous !

Notre tâche est donc finie, et, si nous ajoutons quelques pages à ce récit, très simplement, c'est pur égoïsme, pure vanité ; pardonnez-nous.

Nous voulons attacher quelque chose de nous à ce monument ; nous voulons graver nos initiales sur ce chêne robuste : il y a tant de gens qui ont écrit leurs noms propres, Jean, Paul, Jacques, Nicolas, au sommet de la pyramide d'Égypte ou du dôme du Panthéon, que nous autres nous pouvons bien attacher aussi notre nom à ce héros, que nous avons fait un peu.

Les Protecteurs. — A ce sujet nos recherches ont été grandes : peut-être ne sont-elles pas complètes, du moins sont-elles exactes. Il manquerait quelque chose à notre

histoire si nous passions sous silence le nom des protecteurs de Deburau.

Le cheval. Bonaparte. — Le premier protecteur de Deburau, c'est le cheval de son père; le premier vieux cheval qui l'a porté sur son dos, qui a reposé ses pieds fatigués et sanglans. Pauvre vieux cheval! Le second protecteur de Deburau fut Bonaparte, qui était en même temps protecteur de la confédération du Rhin.

Puis, plus tard, quand il eut commencé à charmer quelques âmes d'élite, il trouva, un beau soir, quatre protecteurs d'un grand nom, illustrations diverses qui un soir en ont fait à la fois une œuvre d'artiste et une bonne action. Voici le fait :

Picard. Fontaine. Gérard. Redouté. —
Un jour, à quatre heures, Picard, ce Molière de vingt-quatre heures, qui eut tant d'esprit pendant huit jours; Fontaine, qu'une révo-

lution a fait architecte du roi, homme heureux, savant, qui a retouché les Tuileries après avoir retouché le Palais-Royal, et pour le même maître cette fois, chose étrange! Gérard, le grand peintre de Psyché, de Bélisaire et des quatre âges, le peintre de Corinne et de sainte Thérèse; Gérard, à qui la révolution de Juillet a rendu le signalé service de briser le tableau du sacre; Redouté, qui sait faire les roses mieux que ne les faisait Dorat lui-même : oui, c'étaient bien eux tous les quatre, Picard, Fontaine, Gérard et Redouté. — Ils étaient les premiers en France à aimer, à comprendre, à applaudir Deburau.

Ce soir-là, ils avaient loué une loge d'avant-scène, la plus belle de la salle. On traverse le parterre et le dessous du théâtre; on baisse la tête, on monte six marches : — c'est là!

Les quatre amis se firent ouvrir la loge. L'ouvreuse était si triste qu'ils remarquèrent

la tristesse de l'ouvreuse. « Qu'avez-vous donc, ma bonne, lui dit Picard? » L'ouvreuse répondit : « Hélas! Monsieur, M. Deburau nous quitte dans huit jours! » Et une grosse larme roulait dans ses yeux.

« Hum! hum! dit M. Picard, cela n'est peut-être pas malheureux! Vous verrez qu'il aura reçu un ordre de début à la Comédie-Française. Je n'en suis pas fâché pour ma part ; tant pis pour le boulevard! » En même temps il tirait sa lorgnette, qu'il apprêtait avec autant de soin que s'il eût été à l'Opéra.

L'ouvreuse, en sanglotant, apprit aux quatre amis stupéfaits que Deburau quittait le théâtre par misère, et qu'il allait se faire serrurier.

Et elle pleurait à fendre le cœur.

Picard la regarda, puis il regarda Deburau, et il fut tout entier à son héros, à son acteur. — S'il avait eu une autre *Petite Ville* à faire jouer à ce gaillard-là !

S'il avait eu à animer ce visage, à faire pétiller ce regard, à faire sourire ce grand farceur! « C'est un homme qui a manqué à ma comédie, » pensait Picard.

Les autres regardaient aussi bouche béante, mais ils étaient tristes, comme on est triste la veille du jour où l'on perd ce que l'on aime! Le spectacle leur profita mal.

La nuit eût été bien triste pour eux sans la résolution qui leur vint tout à coup de faire une pension à l'artiste, jusqu'à ce que le public fût moins ingrat.

Pension. — Et cette pension fut de 9 francs par mois pour chaque tête. Quatre fois 9 francs pendant six mois ont sauvé à la France son grand comédien. Quel honorable argent que celui-là, Messieurs! L'argent de Picard, de Fontaine, de Gérard et de Redouté! Les amateurs de médailles recherchent avec soin les petits écus de ce temps-là. Les plus rares sont empreints de vert-de-

gris; ce sont les petits écus qui ont séjourné le plus longtemps dans la poche de Deburau.

Inscrivons avec honneur, sur notre colonne votive, les noms de Picard, de Fontaine, de Gérard et de Redouté!

Charles Nodier. — Vint après eux, ou en même temps, le plus aimable écrivain de nos jours, homme d'un style aussi pur que son âme; railleur bon enfant, qui n'a pas son pareil dans le monde des railleurs; malicieux censeur dont toutes les malices sont innocentes, Charles Nodier. Il a compris Deburau comme il a compris tant de choses qu'il a enseignées à la foule. Charles Nodier n'a jamais eu de sa vie qu'une loge louée à l'année, c'est au théâtre de Deburau.

En ce moment Charles Nodier, aidé de Cruickshank, s'occupe de l'histoire de Polichinelle, en 4 tomes in-4°. Puisse-t-il nous pardonner, à nous indigne, cette histoire si

mesquine du grand acteur qu'il nous révéla un des premiers !

Nommerai-je toutes les gloires qui sont venues rendre hommage à cette gloire ? Il faudrait nommer tout le Paris littéraire, tout le Paris artiste, tout le Paris actif qui sent, qui applaudit, qui aime l'art partout où il se trouve.

Charlet et Béranger. — J'ai vu, aux Funambules, Charlet à côté de Béranger ; Charlet qui ressemble autant à Béranger que Béranger ressemble à Charlet : tous les deux admiraient cette nature populaire dont ils sont si amoureux tous les deux.

J'ai vu M^{lle} Mars et M^{lle} Georges, et M^{me} Malibran, dans une loge, qui applaudissaient Deburau. La comédie, le drame, la passion, les trois grandes gloires des trois grandes scènes, qui se donnaient rendez-vous à ce petit théâtre si misérable et si infect ! C'était charmant à voir !

J'y ai vu rire un maréchal de France en petit costume, que je ne veux pas nommer, de peur de rendre les autres maréchaux jaloux.

La peinture et la sculpture ont rivalisé d'efforts pour célébrer cette gloire, reconnue par tous. Au dernier salon, parmi tant de barricades, de Libertés, non loin du *Cromwell* de Delaroche et de la *Salle du bal* de Roqueplan, sous le feu italien des tableaux de Robert, la foule s'arrêtait étonnée au dernier point devant le portrait de Deburau. Elle a tant d'intelligence et d'esprit, la foule !

Son Portrait. — Ce portrait de Deburau était de M. Bouquet, à qui il a fait un nom.

Ce même portrait a été exécuté sur porcelaine par une jeune artiste de beaucoup de talent, M^{lle} Arsène Trouvé, qui en a reproduit toutes les nuances et les trois sortes de blanc avec beaucoup de fidélité et de bon heur.

Enfin, après ces grands noms, si je puis placer le mien, moi aussi je serai trop heureux de m'attacher à cette gloire moderne, la seule gloire moderne qu'on ne conteste pas.

Illustrations proposées. — Je dois dire aussi, à l'annonce de cette histoire que voilà, toute la littérature s'est émue. Il n'est personne, vers ou prose, qui n'ait demandé à inscrire son nom dans ce temple de mémoire que nous élevions à notre artiste à si grands frais. — Les sonnets, les odes, les ballades, que sais-je ? en latin, en espagnol, en italien, toutes les langues, me sont venus en foule : « Mettez ma ballade ! imprimez mon sonnet ! » s'écriait-on de toutes parts. — On m'a même adressé une inscription en vers grecs, pleine de goût et d'esprit, et que je n'inscrirai pas ici, probablement parce que Deburau lui-même ne la comprendrait pas. Il ne faut chagriner personne.

Mon dessein, à moi, était aussi d'inscrire en tous petits caractères mon nom obscur sur la table d'airain où sont inscrits tous ces grands noms ; mais, à présent que je compare le héros et l'historien, l'importance des faits et la faiblesse de l'histoire, inscrire mon nom à côté de ces noms-là, je n'ose plus et je me tais. Mieux vaut encore renoncer à la récompense de gloire que j'attendais pour mes travaux que de m'exposer au reproche de présomption.

Trop heureux si je mérite un regard, un sourire de mon héros !

Parallèle entre l'historien Gibbon et l'auteur. — On dit que Gibbon, l'historien du Bas-Empire, quand il eut fini son histoire, le plus beau monument historique qu'il ait été donné d'élever à un historien sceptique, se sentit près de défaillir, tant il avait de joie au cœur de voir sa tâche accomplie ! Il regarda longtemps son œuvre gigantesque entassée

là devant lui, impatiente de s'élancer dans le monde. Il contemplait son livre du regard et de l'âme; puis, n'en pouvant plus, il descendit dans son jardin sous le ciel étoilé, se promenant de long en large et prêtant l'oreille, comme s'il eût entendu marcher derrière lui toutes ces armées de Barbares et de vieux Romains dont son histoire est pleine, toute cette décadence efféminée, tout cet avenir de fer. Si la nuit n'eût pas fini bientôt, si le silence des étoiles n'eût pas été interrompu par le joyeux matin, si les hommes ne l'avaient pas arraché à sa contemplation muette sur lui-même, lui rappelant par leur présence la misère et la vanité des plus belles choses, Gibbon serait mort ce soir-là de vanité et d'orgueil.

Ainsi moi, l'historien du Bas-Empire dramatique, moi qui viens d'écrire la dernière ligne de mon histoire du théâtre ignoble, je me sens saisi de joie, voyant enfin ma grande entreprise accomplie. Allons, mon page,

mon chapeau de paille et mon fusil de chasse !
Allons, mes chiens ! allons, la forêt silencieuse ! Venez, toutes mes joies, entourer votre maître l'historien, votre maître qui vient d'écrire *les Commentaires de Jean-Gaspard Deburau !* Venez, mes fidèles : je veux avoir, moi aussi, mon moment d'orgueil, de vanité !

Hermières. — Mon moment d'orgueil et de vanité sous les vieux chênes de l'abbaye d'Hermières. Noble abbaye ! Le réfectoire est encore garni de larges dalles, les vastes cours regorgent de moissons comme autrefois, la chapelle est encore debout, abritant de son bois vermoulu les vieilles tombes aux inscriptions effacées. Regarde l'autre Gibbon qui se promène à ton ombre féconde, ma noble abbaye ! O vanité des gloires humaines ! cette chapelle élevée là, ces vieux arbres plantés là, ces vastes et joyeuses cellules, toute cette attitude monastique, tous ces vieux souvenirs

enterrés dans ces deux mille arpens de terre, tout cela pour qu'un jour je puisse venir achever en paix dans ces beaux lieux, au bord de ces eaux, sous ce beau ciel, la vie de l'histrion Deburau !

Conclusion. — Et toute cette vie de l'illustre Paillasse écrite avec tant de périls et d'orgueil, sans que mon héros m'en sache gré ! Insouciant Bohémien, pendant que son historien est encore dans toute son extase, peut-être à l'heure qu'il est est-il, lui, à jouer avec les vieilles savates de la boutique dans *la Mauvaise tête,* ou bien encore est-il occupé sérieusement à marier pour la dix millième fois au moins, dans *le Billet de mille francs*, Colombine avec le rival d'Arlequin !

TABLE

AVERTISSEMENT. I

JULES JANIN ET DEBURAU, par Arsène Houssaye. v

PRÉFACE. i

PREMIÈRE PARTIE.

BIOGRAPHIE.

I. Exorde. Décadence de l'Art. Les Funambules. 13

II. Deburau. Sa naissance. Son père fait un héritage. Ses premiers exercices. Ses premières souffrances. Amiens. Départ d'Amiens. Éloge de son père. Mort du cheval. 17

III. Constantinople. Le harem. Les odalisques. Migrations. La danse de corde. La grande marche militaire. M. et Mme Godot. Les surnoms. 29

IV. Voyage avec l'empereur. Dissertation. Les chiens savans. Chronologie. Topographie. Élégie. Analyse. Regrets. 41

V. La pantomime sautante. Définitions. Les combats. L'affiche. Les arlequins. Les barbes. . 53

VI. Frédérik-Lemaître. Félix. Deburau veut mourir. Le café de la rue aux Ours. 61

VII. Deburau renonce à ses projets de suicide. Ses progrès. Ses études. Preuves. 67

VIII. Deburau renouvelle toute la comédie. Définition. Il est peuple. Décors. Procès fameux. 73

IX. Triomphes. Amours. Coquette. Coquette encore. Déception. Drame. Retour. Pauvreté. 83

DEUXIÈME PARTIE.

AUTOBIOGRAPHIE.

X. Appointemens. Engagement. Commentaire. Procès. Arrêt. Continuation du commentaire sur le tarif des amendes. Règlement. Blanchissage. 99

XI. Du drame aux Funambules. *Le Bœuf enragé. Ma Mère l'Oie.* 129

XII. Réflexions sur le drame des Funambules. Parallèle entre Pierrot et le Misanthrope. Explications. Regrets. Les accessoires. . . . 155

XIII. Réflexions. Prix d'entrée. Destinée de l'art. L'art noble. Industries. Apothéose. 173

XIV. Apothéose. Dernières interrogations. Dernières réponses. Son mobilier. Sa famille. Homme de salon. Succès du monde. Talens d'agrément. Ses goûts. Il déteste le rossignol. 189

XV. Ses protecteurs. Le cheval. Bonaparte. Picard. Fontaine. Gérard. Redouté. Pension. Charles Nodier. Charlet et Béranger. Mars. Georges. Malibran. Son portrait. Illustrations proposées. Parallèle entre Gibbon et l'auteur. Hermières. Conclusion. 197

A PARIS

DES PRESSES DE D. JOUAUST

Imprimeur breveté

RUE SAINT-HONORÉ, 338

LIBRAIRIE DES BIBLIOPHILES
Rue Saint-Honoré, 338

OEUVRES DIVERSES

DE

JULES JANIN

DEUXIÈME SÉRIE

Préparée par Albert de la Fizelière

Et publiée dans les mêmes conditions typographiques que la première série.

Volumes in-18 jésus imprimés en caractères elzéviriens, sur beau papier, avec fleurons et lettres ornées dans le texte.— Prix du volume. 3 50

Tirage d'Amateurs

300 exemplaires sur papier de Hollande à. . . 7 50
 25 — sur papier Whatman à. . . . 15 »
 25 — sur papier de Chine à 15 »

Chaque volume est orné d'une *gravure à l'eau-forte* par Ad. Lalauze, réservée spécialement pour ce tirage.

Cette deuxième série des *Œuvres diverses*, préparée du vivant de M^me veuve Janin par Albert de la Fizelière, qu'une mort prématurée aura empêché d'en surveiller la publication, comprendra surtout les petites œuvres que l'auteur avait semées partout à profusion. Elles auront toute la saveur de l'inédit, car personne ne les connaît aujourd'hui, enfouies qu'elles sont dans des journaux ou recueils où l'on serait bien embarrassé d'aller les découvrir. Ce n'est que grâce aux renseignements que lui a fournis M^me Janin qu'Albert de la Fizelière est parvenu à les réunir. Ce sont comme les miettes de l'esprit de Jules Janin, miettes précieuses, soigneusement recueillies par son dévoué secrétaire et ami, et dont la publication fera connaître sous son véritable jour le charmant écrivain qui faisait bien surtout quand il faisait court.

Nous n'avons pas encore arrêté le programme complet de cette deuxième série, mais nous pouvons annoncer dès aujourd'hui la publication d'une première suite de quatre volumes qui, sous le titre d'*Œuvres de jeunesse*, comprendront :

Petits Romans. 1 vol.
Petits Contes. 1 vol.
Petits Mélanges. 2 vol.

Nota. — *Les exemplaires du* Tirage d'Amateurs *ne seront délivrés qu'aux souscripteurs qui s'engageront à prendre les quatre volumes des* Œuvres de jeunesse.

ŒUVRES DIVERSES DE JULES JANIN

PREMIÈRE SÉRIE

Cette première série se compose de quatorze volumes comprenant les ouvrages suivants :

L'ANE MORT, précédé de l'*Autobiographie de l'auteur*.	1 vol.
MÉLANGES ET VARIÉTÉS LITTÉRAIRES	2 vol.
CONTES ET NOUVELLES.	2 vol.
CRITIQUE DRAMATIQUE.	4 vol.
CORRESPONDANCE.	1 vol.
BARNAVE.	2 vol.
HORACE, traduction.	2 vol.
	14' vol.

Nous y avons ajouté :

DEBURAU, *histoire du Théâtre à quatre sous*, avec une préface par Arsène Houssaye (*eau-forte de Lalauze* pour le *tirage d'amateurs*). 1 vol.

Les prix de tous ces ouvrages sont les mêmes que ceux que nous avons annoncés ci-dessus pour la deuxième série.

Imp. Jouaust.

Dans le même format

ŒUVRES DIVERSES DE JULES JANIN

Les *Œuvres diverses de Jules Janin* se composent de 14 volumes, savoir :

L'ANE MORT 1 vol.	CRITIQUE DRAMATIQUE . 4 vol.
MÉLANGES ET VARIÉTÉS. 2 vol.	CORRESPONDANCE. . . . 1 vol.
CONTES ET NOUVELLES. 2 vol.	BARNAVE 2 vol.
HORACE, traduction. . 2 vol	

Outre le tirage ordinaire, fait sur beau papier mécanique, il a été fait un TIRAGE D'AMATEURS, composé de :

300 exemplaires sur pap. de Hollande à 7 fr. 50; — 25 sur pap. Whatman à 15 fr.; — 25 sur pap. de Chine à 15 fr. — *Chaque volume est orné d'une* GRAVURE A L'EAU-FORTE PAR ED. HÉDOUIN, réservée spécialement pour ce tirage.

Les *gravures* se vendent *séparément*.
Prix de chaque épreuve 3 fr.

La collection des quatorze *gravures avant la lettre*, sur papier Whatman ou papier de Chine, format de l'ouvrage. 70 fr.

La même, sur papier de Hollande ou sur papier de Chine, *format in-8°*. 85 fr.

Nous préparons, pour la publier dans les mêmes conditions, une nouvelle série d'*Œuvres diverses*, composées de différentes pièces de Jules Janin absolument inconnues aujourd'hui, enfouies qu'elles sont dans des journaux et revues où on ne les trouverait que bien difficilement, et qui seront la partie la plus piquante de ses œuvres.

Mars 1881.

www.ingramcontent.com/pod-product-compliance
Lightning Source LLC
Chambersburg PA
CBHW071525220526
45469CB00003B/648

UN PEINTRE
DES ENFANTS ET DES MÈRES

MARY CASSATT

PAR

ACHILLE SEGARD

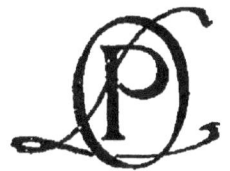

PARIS
Société d'Éditions Littéraires et Artistiques
LIBRAIRIE PAUL OLLENDORFF
50, CHAUSSÉE D'ANTIN, 50

Copyright by Achille Segard, 1913.

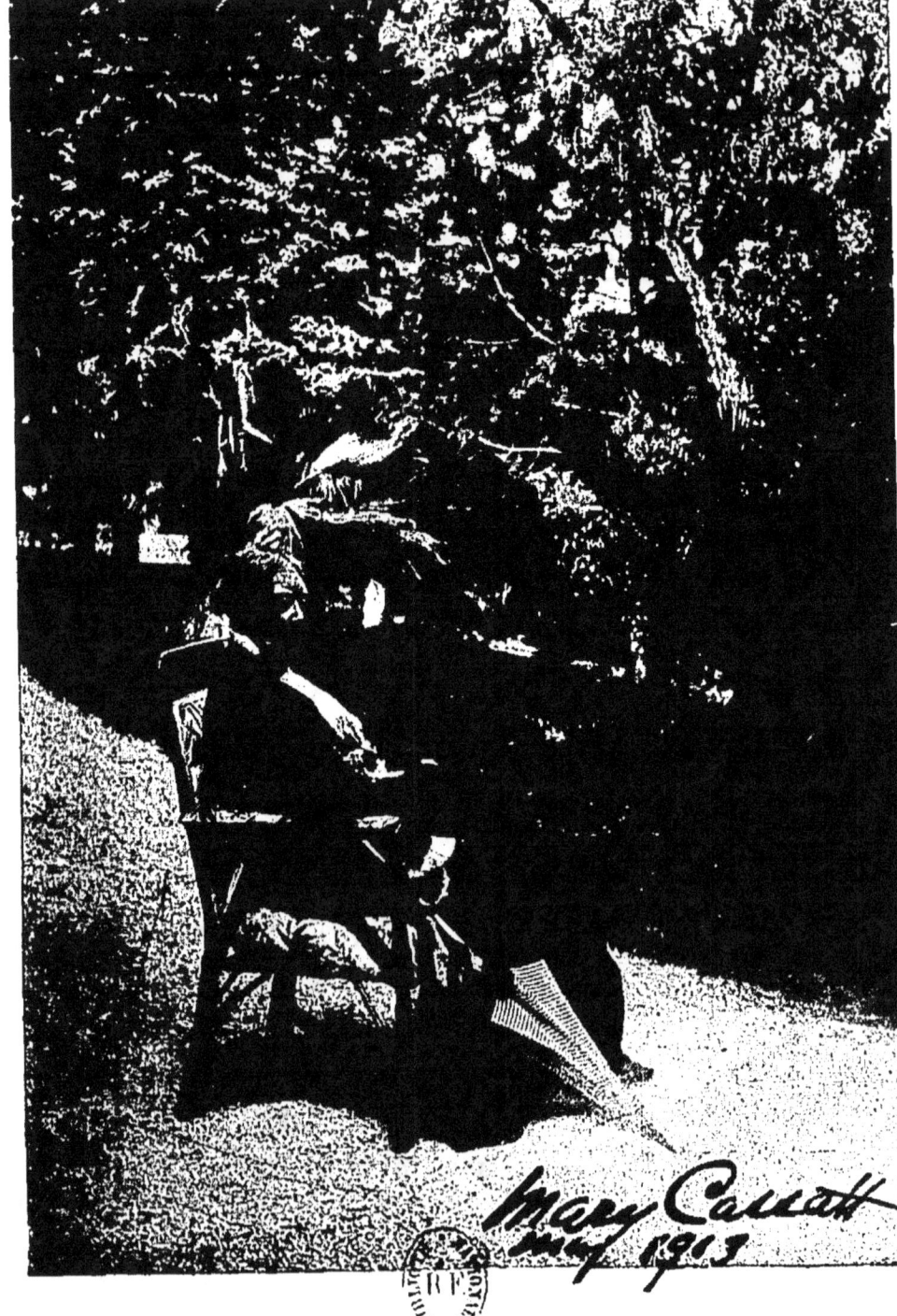

IL A ÉTÉ TIRÉ DE CET OUVRAGE

Cinq exemplaires sur papier de Chine
Quinze exemplaires sur papier de Hollande

Numérotés à la presse.

MARY CASSATT

De silhouette mince et haute, très aristocratique, habillée de noir, s'appuyant sur une canne et s'avançant avec précaution sur les allées sablées de son parc aux arbres magnifiques, telle m'apparut Miss Mary Cassatt, le jour où je lui rendis visite pour la première fois, dans son bel ermitage de Mesnil-Théribus, dans l'Oise. Je l'aidai à gravir le perron. Un sourire d'extrême bonté éclaira son visage grave, et, sous des boucles mêlées de fils d'argent, les yeux gris et bleu, couleur d'eau dormante, animèrent tout le visage aux méplats fortement accusés. Elle me tendit une main énergique et fine, longue, maigre, labo-

rieuse et vivante, prolongement vibratile de la sensibilité. Nous causâmes. Sur les murs de la galerie vitrée des estampes japonaises, d'un dessin précis et sûr, créaient une atmosphère d'art. Par une porte entr'ouverte, on apercevait l'ébauche d'un portrait d'enfant, en chapeau de printemps, rehaussé de roselettes rouges, à côté d'une jeune mère en corsage rouge-rose mélangé de violet. L'arabesque extrêmement élégante de ce groupe et l'intensité heureuse de la couleur avivaient la conversation d'une sorte de « présence » silencieuse et vivante. Les arbres du parc étaient immobiles. Dans les intervalles de la causerie le silence était grave.

« — Je suis Américaine, disait-elle, nettement et franchement Américaine. Cependant ma famille est d'origine française. Bien avant la révocation de l'Edit de Nantes —

MARY CASSATT

exactement en 1662 — un Français appelé Cossart émigra de France en Hollande[1] puis alla s'établir à la Nouvelle Amsterdam. Son petit-fils vint s'installer en Pensylvanie. C'était l'arrière-grand'père de mon père. Ma mère est aussi une Américaine fille d'Américains. Sa famille était d'origine écossaise émigrée en Amérique vers 1700. Notre famille est donc établie depuis longtemps en Pensylvanie et plus particulièrement à Pittsburg où je suis née. Cependant ma mère était de culture française. Elle avait été en partie élevée par une dame américaine qui avait été en pension chez Mme Campan qui dirigeait une institution où se trouvaient un assez grand nombre de jeunes filles de l'aristocratie impériale.

1. Il y a une grande quantité de documents concernant la famille des Cossart dans « l'Eglise wallonne » de Leyde en Hollande.

MARY CASSATT

Par les hasards de la vie cette dame était revenue à Pittsburg où elle avait accepté quelques élèves. Ma mère avait appris chez elle à parler le plus pur français et elle continua toute sa vie à correspondre en français avec celles de ses amies qui parlaient cette langue [1]. Elle avait une culture générale et une culture littéraire extrêmement étendues[2]. Notre père qui était banquier à Pittsburg mais qui n'avait pas du tout l'âme d'un homme d'affaires et qui

[1]. Ses enfants ont retrouvé une lettre qu'elle écrivait à l'âge de douze ans et qui est d'un français irréprochable.

[2]. Le frère aîné de Miss Mary Cassatt fut Président de la Cie du Pensylvania R. R. et, par conséquent l'un des principaux constructeurs du chemin de fer de New-York. Les plans de la gare principale de New-York que beaucoup considèrent comme un chef-d'œuvre ont été choisis et approuvés par lui. Sa statue y perpétue sa mémoire. Bien qu'il fût avant tout un homme d'affaires il était, par conséquent, dans une certaine mesure, un artiste. L'atmosphère familiale avait développé en lui ce goût instinctif. Pendant de longues années, du moins en Amérique, sa gloire a laissé dans l'ombre la réputation de sa sœur.

MARY CASSATT

était imbu de beaucoup d'idées françaises se consacra à notre éducation[1].

Au plus lointain de mes souvenirs je me revois petite fille de cinq ou six ans, apprenant à lire à Paris où mes parents étaient venus consulter des médecins au sujet d'un de leurs enfants[2]. Ils demeurèrent à Paris pendant cinq ans. Nous retournâmes ensuite à Philadelphie où se poursuivit une partie de mon éducation. Vers 1868 ma mère et moi revînmes à Paris pour un peu plus d'un an. Un peu avant la guerre, c'est-à-dire vers 1868, je décidai de devenir peintre. C'était décider en même temps de partir pour l'Europe[3]. A l'Ecole académique de Philadelphie on dessinait tant bien que mal

1. Il ne parlait pas le français, mais il le lisait.
2. Vers 1853.
3. Le départ ne se décida pas sans difficultés. Peu Américain, le père de Miss Cassatt s'effrayait de ce voyage. « J'aimerais presque mieux te voir morte. »

MARY CASSATT

d'après des copies anciennes ou des plâtres antiques. Il n'y avait pas d'enseignement. Je crois d'ailleurs que la peinture ne s'enseigne pas, et qu'on n'a pas besoin de suivre les leçons d'un maître. L'enseignement des musées suffit. Je partis donc pour l'Italie et demeurai à Parme pendant huit mois où je me mis à l'Ecole du Corrège. Maître prodigieux! Je partis de là pour l'Espagne. Les Rubens du musée du Prado me transportèrent d'une telle admiration que je courus de Madrid à Anvers[1].

J'y demeurai tout un été pour étudier Rubens. C'est de Rome que je revins à Paris en 1874 pour m'y installer définitivement[2].

Des envois au Salon m'avaient précédée.

1. C'est à Anvers que Miss Cassatt fit la connnaissance de Tourny par l'intermédiaire duquel elle devait plus tard connaître Degas.
2. Ses parents vinrent la rejoindre à Paris en 1877.

MARY CASSATT

Mon premier tableau — en 1872 — représentait deux jeunes femmes jetant des bonbons un jour de Carnaval. Je l'avais peint à Parme. L'influence du Corrège était évidente. Ce tableau fut accepté. Mon second envoi fut reçu en 1873. Il représentait un torero à qui une jeune fille offre un verre d'eau. En 1874, une tête de jeune fille aux cheveux presque roux qui avait été peinte à Rome, sous l'influence de Rubens, fut remarquée par plusieurs personnes dont l'opinion n'était pas sans importance.

On refusa, en 1875, un portrait en pied de ma sœur, tableau dont le fond était clair. Je crus deviner la cause de ce refus et j'assombris ce fond. Aussi l'année suivante ce même portrait fut-il reçu.

En 1877, je fis encore un envoi. On le refusa. C'est à ce moment que Degas m'engagea à ne plus envoyer au Salon et à

MARY CASSATT

exposer avec ses amis dans le groupe des Impressionnistes. J'acceptai avec joie. Enfin je pouvais travailler avec une indépendance absolue sans m'occuper de l'opinion éventuelle d'un jury ! Déjà j'avais reconnu quels étaient mes véritables maîtres. J'admirais Manet, Courbet et Degas. Je haïssais l'art conventionnel. Je commençais à vivre... »

Les mots lui venaient aux lèvres, rapides et précis. Un imperceptible accent américain donnait à certaines phrases une inflexion particulière.

*
* *

A l'évocation de ces souvenirs toute une époque se précisait à mes yeux : les années qui suivirent la guerre, la bataille artistique concentrée autour de Manet et de

1879

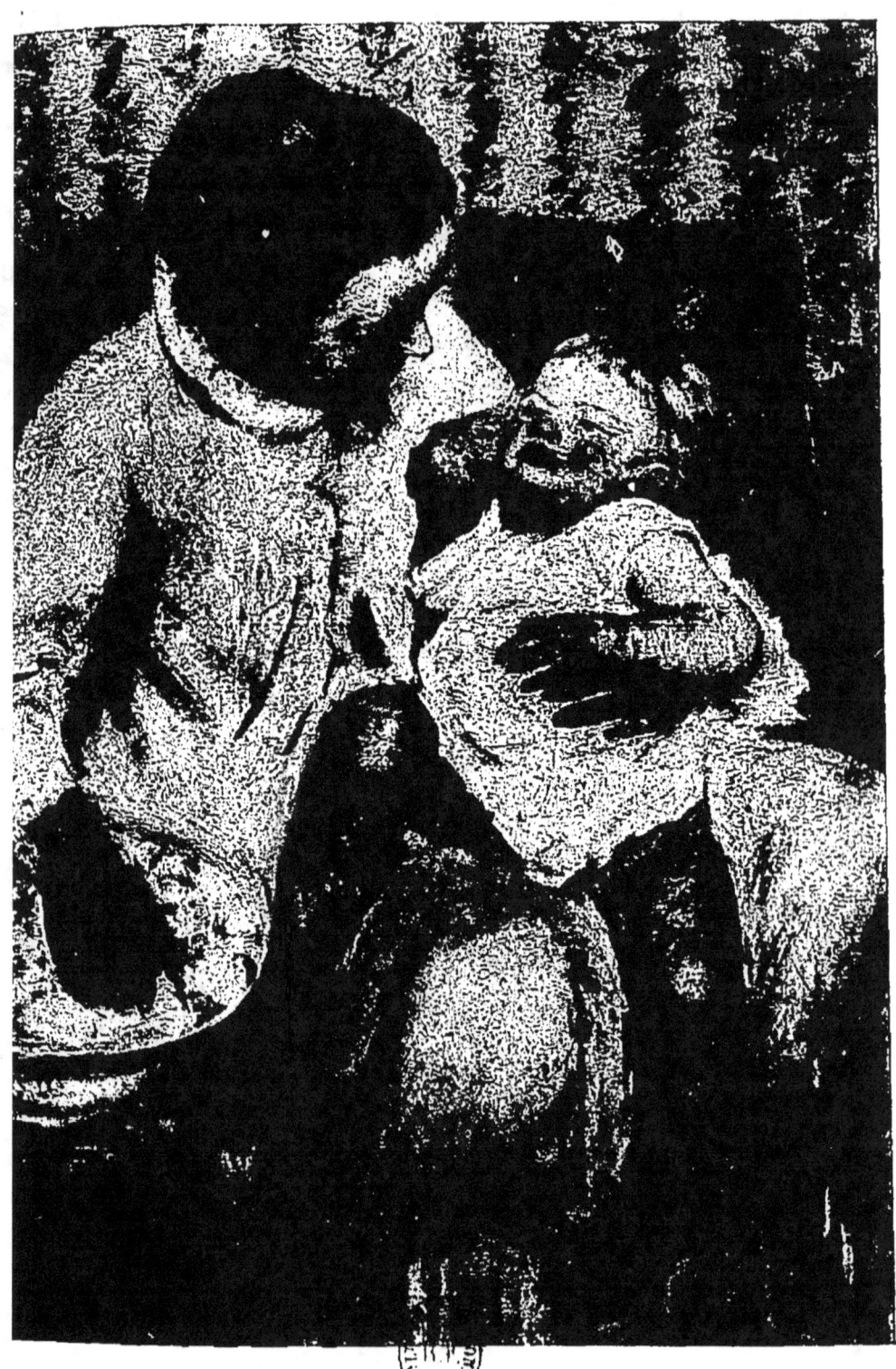

1880

MARY CASSATT

Courbet, les théories naturalistes de Zola et de Huysmans s'opposant avec violence à l'esthétique momentanément désuète des Romantiques et des Parnassiens, les peintres officiels entièrement consacrés à la peinture anecdotique, aux tableaux d'histoire, et faisant bloc contre le petit nombre de ceux qui, se réclamant de Corot, de Courbet, prétendaient à renouveler la tradition française. Ces peintres préconisaient un retour sincère à la nature, à la réalité vivante, et voulaient compléter le renouvellement des sujets choisis directement dans la réalité par une rénovation de la technique et une transformation de la palette. Les paysagistes se livraient à une étude minutieuse des effets de lumière et de couleur. Les peintres de figure se consacraient à la notation juste des mouvements. La lutte était tantôt violente et tantôt sournoise.

MARY CASSATT

Haines aveugles des partisans de la manière noire contre les sectateurs du lumineux impressionnisme, exclusions systématiques, anathèmes réciproques, excommunications mutuelles ! Refusés au Salon officiel en 1863, les meilleurs peintres de l'École française s'étaient reconnus entre eux dans les salles secondaires que l'Empereur leur fit accorder dans ce même palais de l'Industrie que les membres de l'Institut s'obstinaient à leur interdire. Des groupes se formèrent. En 1874 s'organisa chez Nadar, 35, boulevard des Capucines, la première exposition des impressionnistes [1].

1. Cette première exposition comprenait 30 exposants : Astruc, Attendu, Béliard, Boudin, Bracquemond, Brandon, Bureau, Cals, Cézanne, Gustave Colin, Debras, Degas, Guillaumin, La Touche, Lepic, Lépine, Levert, Meyer, De Molins, Monet, Berthe Morisot, Mulot, Durivage, de Nittis, Ottin (Auguste) Ottin (Léon) Pissarro, Renoir, Rouart, Robert, Sisley.
 La seconde exposition eut lieu chez Durand-Ruel, 11, rue Le Peletier, en avril 1876. Les 19 exposants

MARY CASSATT

Elle fut accueillie par des moqueries et des injures. A la quatrième exposition du même groupe — en avril-mai 1879 — 28, avenue de l'Opéra, dans un appartement vide loué pour cette occasion, Miss Mary Cassatt fait partie de la petite élite révolutionnaire. Elle exposait « une jeune femme dans une loge » d'après un modèle, un portrait de M. Dreyfus, aujourd'hui encore en possession de sa veuve, et divers pastels.

Les treize autres exposants étaient : Bracquemond, Marie Bracquemond, Caillebotte, Cals, Degas, Forain, Lebourg,

étaient : Béliard, Bureau, Caillebotte, Cals, Desboutin, Degas, Jacques François, Legros, Lepic, Levert, Claude Monet, Berthe Morisot, J.-B. Millet, Ottin fils, Pissarro, Renoir, Rouart, Sisley, Tillot.

La troisième exposition eut lieu en avril 1877, 6, rue Le Peletier. Les 18 exposants étaient : Caillebotte, Cals, Cézanne, Cordey, Degas, Guillaumin, Jacques François, Lamy, Levert, Maureau, Claude Monet, Berthe Morisot, Piette, Pissarro, Renoir, Rouart, Sisley, Tillot.

MARY CASSATT

Monet, Pissarro, Rouart, Somm, Tillot, Zandomeneghi.

LE CHOIX DU MILIEU

Comment une Américaine venue en France presque par hasard, se trouvait-elle, si jeune et n'ayant encore habité Paris que par intermittences, associée à un groupe si extraordinairement bien composé que toute histoire de l'art français sera obligée de lui consacrer une place importante? Notre étonnement est encore plus grand si nous nous rappelons que cette petite phalange était encore, en 1879, méconnue du public, méprisée des officiels, sans honneurs, sans argent, sans commandes d'aucune sorte, incapables de vendre quoi que ce soit, et poursuivis par les quolibets de tous les hommes d'esprit de l'époque.

LE CHOIX DU MILIEU

Ceux qui savent quel prestige ont exercé de tout temps sur les familles et sur les jeunes gens, plus particulièrement encore sur les étrangers, l'art officiel qui conduit à tous les honneurs et les grands corps constitués qui disposent de toutes les places, s'étonneront d'autant plus qu'une jeune fille se soit trouvée au début de sa carrière, dans un milieu si opposé à tout ce qui était alors l'art à la mode.

S'être affiliée à ce groupe[1] témoigne d'un esprit de décision bien rare dans un caractère de jeune fille et d'une singulière netteté dans le choix de ses affinités électives. Le fait est d'autant plus remarquable que vers 1875 tout concourait à pousser doucement

1. C'est à l'exposition de 1879 que le nom s'imposa, à cause d'un tableau que Monet avait intitulé : *Impression*. Il est à remarquer que Degas se sépara de ses amis quand ils adoptèrent le nom d'Impressionnistes. Degas voulait que l'on gardât le titre d' « Indépendants ».

MARY CASSATT

Miss Mary Cassatt vers l'École des Beaux-Arts : l'atmosphère traditionnelle d'une famille opulente et bourgeoise, l'enseignement académique qu'elle avait reçu à Pittsburg pendant son adolescence, le peu de relations qu'elle avait à Paris, enfin le bon accueil qu'elle avait reçu dans l'atelier de Chaplin où elle s'était fait inscrire parce qu'on le lui avait conseillé. Sa facilité de travail était extrême. La nature l'avait douée d'une virtuosité naturelle. Il eût été logique qu'elle suivît la filière habituelle. Elle y aurait recueilli très vite tous les succès de vanité. Les femmes ont presque toutes de grandes facultés d'assimilation[1]. Elles ont une inclination instinctive vers l'art joli et les élégances convenues. A

[1]. Il est remarquable qu'il n'y ait jamais eu jusqu'à présent de femme ayant été un très grand peintre. Même M^{me} Vigée-Lebrun ne peut pas être considérée comme l'égale des peintres de génie.

LE CHOIX DU MILIEU

quelles jeunes filles la *Femme au chat* de Chaplin n'a-t-il pas paru un chef-d'œuvre ?... C'est l'un des tableaux les plus reproduits du Musée du Luxembourg. Cet art gracieux et superficiel a toujours plu à ceux qui n'aiment pas la peinture. C'est un sujet. Il est rare qu'une ou deux jeunes filles, le matin, ne soient pas occupées à le copier.

Or, Miss Mary Cassatt, dès le début de sa carrière artistique, avait été attirée, soit dans les musées d'Italie, soit dans les musées de Belgique par les œuvres originales et fortes. Elle avait aimé par-dessus tout le Corrège et elle s'était installée à Parme pour l'étudier et le copier. Peu après Rubens, à Anvers, s'était révélé à elle. Ce furent les deux maîtres de ses premières années. Elle n'a pas suivi d'autres leçons.

Cependant, par une sorte d'instinct de

légitime défense, elle ne s'était laissé influencer d'une manière durable par aucun des maîtres du passé. Son troisième envoi au Salon des Artistes français représentait une tête de jeune femme qu'elle avait peinte dans toute la sincérité de son cœur, en se plaçant avec franchise devant le modèle vivant, en s'efforçant d'oublier toute réminiscence et en se soumettant en toute candeur à la nature et à la vérité.

Si imparfaite que fût cette œuvre de début, comme elle était peinte assez adroitement et dans les tons relativement sombres, elle fut reçue au Salon. C'était en 1874[1]. Cette peinture ne passa pas inaperçue. Elle fut l'objet de quelques articles favorables. Miss Mary Cassatt n'en fut pas infatuée. Elle sentait bien toutes les insuffisances de sa techni-

1. L'artiste avait environ vingt-six ans.

LE CHOIX DU MILIEU

que et tout ce qu'il y avait de sommaire dans sa vision. Elle travailla. Elle retourna dans les musées. Un instinct secret la conduisait vers les chefs-d'œuvre qui sont sortis spontanément du cerveau et du cœur de l'artiste. Le peu qu'elle savait de l'art à ce moment en faveur parmi ses contemporains ne lui donnait pas satisfaction. Elle sentait obscurément qu'il fallait qu'elle fût de son temps. Elle comprenait que tous les grands peintres, pour devenir des artistes de tous les temps, avaient été d'abord des interprètes de leur époque et qu'ils avaient saisi directement dans la nature et devant les spectacles de la vie les éléments dont ils devaient composer les motifs et la matière de leur art. Dans les musées elle s'écartait d'instinct des œuvres de l'école anglaise qu'elle trouvait, dans leur ensemble, d'une certaine fadeur et où il lui déplaisait de

MARY CASSATT

retrouver les reflets de notre École française du XVIIIe siècle. Dans les œuvres de son temps elle préférait Courbet à cause de son réalisme dénué de toute afféterie et Manet, à cause de sa franchise parfois brutale.

Étrange état d'esprit ! On comprend plus facilement que Berthe Morisot ou Éva Gonzalès aient été entraînées vers le mouvement impressionniste puisque l'une allait devenir Mme Eugène Manet et que l'autre fut l'élève favorite de Manet et la femme du graveur Henri Guérard. On peut supposer qu'elles furent toutes deux entraînées par un élan sentimental. Elles subirent un attrait personnel. Cela ne diminue en rien leur talent, mais cela s'accorde avec ce que nous observons habituellement dans les psychologies féminines. Elles épousèrent un état d'esprit et elles surent en déduire de belles œuvres. Il ne semble pas déraison-

LE CHOIX DU MILIEU

nable d'imaginer que d'autres mariages auraient pu donner une autre orientation à l'évolution de leur talent et à la tendance générale de leurs carrières artistiques.

Si exquises qu'aient été la sensibilité de M{^{lle}} Morisot et la délicatesse de sa vision, on ne se sent pas, devant ses tableaux, en présence d'une personnalité intransigeante et que rien n'aurait pu faire dévier de son développement logique. Cette impression est encore plus nette devant les œuvres d'Èva Gonzalès. Un je ne sais quoi ne laisse jamais oublier que Manet fut l'initiateur et le maître entre tous préféré.

Dans le mouvement de sympathie qui entraîna Miss Mary Cassatt vers le groupe des réprouvés, il n'y eut rien de sentimental. Avant d'avoir aimé leurs œuvres elle ne connaissait personnellement aucun de ces artistes. Au hasard de ses visites, dans

MARY CASSATT

les expositions, elle les avait distingués. Ses yeux déjà très affinés avaient discerné ce qu'il y avait en eux de nouveau et d'excellent. Elle s'était senti avec eux des affinités de goût et de sensibilité. C'est par un acte de volonté personnelle, par un choix spontané, par une décision de l'esprit qu'elle s'était promis de suivre avec intérêt leurs efforts, et de travailler dans le même sens. C'est par un acte de libre arbitre qu'elle les avait séparés, dans son esprit, de la production ordinaire des peintres de cette époque. En Degas, elle avait reconnu et admiré l'un des grands maîtres classiques de la peinture française. Elle l'avait dit autour d'elle avec étonnement et avec ravissement. Son admiration était d'autant plus vive qu'elle n'était partagée par presque personne. Et elle sentait bien que l'étude patiente et obstinée de ces chefs-d'œuvre

LE CHOIX DU MILIEU

méconnus était pour elle l'occasion d'un enrichissement. Elle n'a été un disciple que dans la mesure où cette admiration et cette étude patiente et solitaire ont contribué à la former. Aucun impressionniste ne lui a donné personnellement de leçons. S'il est juste de dire qu'elle a été le disciple de Degas, il est nécessaire de préciser que c'est par son admiration pour ces œuvres qu'elle étudiait obstinément bien plus que par des leçons orales qu'elle a mérité ce titre. L'aisance et la sûreté suprême de ce dessin rigoureux la transportait d'admiration. Elle se rendait compte de la nouveauté du sentiment, de l'exactitude du mouvement saisi à la minute caractéristique, du raffinement de sensibilité visuelle. Certains accords de tons presque acides lui donnaient la sensation que cause un fruit vert dans la bouche, d'autres accords lui

MARY CASSATT

semblaient moelleux et fondus comme si une sorte de tendresse très noble et très intellectuelle s'était écrasée sous le pouce en même temps que le crayon de couleur. Tout lui donnait la certitude que la France possédait à son insu l'un des plus grands maîtres dans l'art de dessiner et de peindre dont un pays ait jamais pu s'honorer. Au sortir des musées où elle avait étudié les maîtres anciens, Miss Mary Cassatt reconnut sans hésitation — devant les premières œuvres de Degas qu'il lui fut donné de voir — le continuateur des grands classiques. Elle n'eut besoin de personne pour faire ce choix et elle conforma à cette façon personnelle d'apprécier les œuvres les efforts qu'elle poursuivit dans son atelier solitaire pour se perfectionner dans son art. Comme elle n'était pas dénuée de quelque superflu, il lui arriva, un peu plus tard, d'acheter

LE CHOIX DU MILIEU

pour deux ou trois cents francs, en des expositions publiques, des Degas qu'elle emporta jalousement[1]. Elle ne les montrait qu'à un petit nombre. Il lui déplaisait qu'on ne les aimât point. Or, il est à noter que lorsqu'elle commença à distinguer les œuvres de Degas et à les aimer, elle ne savait rien de la personnalité du peintre, même pas s'il était jeune ou vieux, ni s'il habitait Paris.

Une telle netteté d'opinion, une telle décision dans le choix de ses maîtres intellec-

[1]. L'exposition des impressionnistes en 1879 eut des résultats imprévus. Le public était venu pour se moquer de ces peintres, mais il était venu en très grand nombre. 17.000 personnes payèrent 1 franc d'entrée. Les frais ne dépassèrent pas 10.000 francs. On discuta sur l'emploi des 7.000 francs de reste. Les uns voulaient constituer une caisse de réserve pour assurer l'avenir des expositions futures. Comme on n'avait presque rien vendu, la majorité décida qu'il était plus agréable de se partager cette somme. Chacun toucha sa part. Avec cet argent on raconte que M. Forain acheta une montre dont il avait grande envie. Miss Mary Cassatt acheta un Degas et un Monet.

MARY CASSATT

tuels, un goût si sûr et une bravoure si juvénile, si généreuse dans l'affirmation de ses préférences, seraient dignes d'être notées dans l'histoire des débuts de tout artiste. Chez une jeune fille étrangère, relativement isolée dans Paris et vivant en un milieu où il est naturel que l'on ait le respect des gloires consacrées, cela prend à mes yeux la valeur d'une indication des plus précieuses. Ce sont des traits de caractère qui nous révèlent une singulière personnalité.

Comme il y a peu d'artistes dont on puisse dire ce que nous disons ici de Miss Mary Cassatt ! Presque tous les jeunes peintres suivent la mode ou du moins le goût de leur époque. Très peu réagissent contre cet entraînement. Il n'en est guère qui fassent, dès le début, parmi tant de maîtres qui se disputent leur attention, un choix judicieux et désintéressé.

1890

1886

LA CULTURE EUROPÉENNE

LA CULTURE EUROPÉENNE

Il se peut que certains étrangers, quand ils aiment la France et qu'il viennent y chercher un milieu favorable à leur développement, soient moins embarrassés que nous ne le sommes pour aller directement vers les véritables maîtres. Les jeunes provinciaux, quand ils sortent de milieux populaires ou bourgeois, totalement étrangers aux choses de l'art, ont aussi quelque chose de cette liberté d'esprit. Il semble que « ces barbares » aient gardé intactes des forces instinctives par lesquelles ils sont orientés avec plus de sûreté que ne sont dirigés par leur goût naturel ceux qui baignent déjà depuis longtemps dans l'atmosphère complexe de notre vaste capitale. Venu de Valenciennes, Carpeaux, par ins-

MARY CASSATT

tinct plus que de propos délibéré, s'écarte des œuvres conventionnelles en honneur à son époque et déchaîne contre lui toutes les haines de l'Institut. Je songe avec tristesse aux centaines de jeunes gens qui, vers 1874, s'empressèrent aux leçons d'un Cabanel ou d'un Bouguereau. Il est d'observation courante que les artistes, après bien des années de vaines études éprouvent la nécessité de désapprendre ce qu'on leur a enseigné. Un meilleur choix au début de leur carrière leur eût évité ces retards. Mais ce choix implique une façon propre de juger les hommes, les œuvres, et par conséquent, implique aussi une personnalité déjà vigoureuse. Peu d'artistes, au début de leur carrière, ont pu éviter les erreurs de direction.

Nous vivons dans le tumulte, nous sommes soumis à toutes sortes de préjugés qui sont

LA CULTURE EUROPÉENNE

en même temps notre force et notre faiblesse. Nous sommes encombrés de traditions et d'opinions toutes faites.

Pour un étranger, quand il ne s'agit pas d'ambitieux vulgaires courant aux gloires consacrées pour en tirer profit, la liberté d'esprit est encore plus grande. J'aime à me représenter les débuts à Paris d'une Mary Cassatt. Elle ignore tout de ce qui n'est pas l'essentiel. Elle est une jeune fille aimant la peinture et elle n'a aucune ambition. C'est un instinct qui s'éveille. Elle se figure qu'elle ne sera jamais une professionnelle. Elle va dans les expositions où il y a des tableaux qui lui plaisent et elle fait de la peinture par un entraînement instinctif. Cependant un besoin d'ordre guide ces élans, peut-être aussi un atavisme et une éducation particuliers gouvernent-ils à son insu ses préférences artistiques.

MARY CASSATT

L'ÉDUCATION ET L'HÉRÉDITÉ

L'Amérique et même l'Angleterre sont des pays de culture moyenne. Le goût et le sens artistiques ne s'y trouvent point communément. Il semble cependant que les grandes masses populaires — inorganiques si on ne les juge que d'un point de vue artiste — nourrissent obscurément et font se développer plus brillamment qu'ailleurs une élite extrêmement affinée. J'imagine qu'un Whistler ou une Mary Cassatt, rares en tous pays, sont plus rares encore en Angleterre ou en Amérique qu'ils ne le sont en France. Ce sont, à proprement parler des natures d'élite, des caractères d'exception. On dirait que l'intelligence et la sensibilité peu exaspérées dans la masse profonde de ces grandes nations se polari-

L'ÉDUCATION ET L'HÉRÉDITÉ

sent sur un petit nombre d'individus, en des types caractéristiques où se retrouvent toutes les qualités de la race et toutes les subtilités de la culture européenne. Il arrive même assez souvent qu'un peu de déséquilibre ajoute à ces tempéraments exceptionnels une sorte de séduction particulière à laquelle on est d'autant plus sensible qu'on est soi-même plus artiste et plus affiné. Un Edgar Poë ou un Oscar Wilde précisent ce qu'il peut y avoir de vrai dans cette observation. Le milieu intellectuel parisien est souvent nécessaire à ces natures exceptionnelles, de même que la température de serre chaude est indispensable à certaines plantes rares. Que ce soit dans l'ordre scientifique ou dans l'ordre purement artiste, la culture française parachève l'éducation de ces esprits supérieurs, les libère d'attaches trop lourdes à des milieux qui ont cessé

d'évoluer avec eux, les transpose dans le domaine purement intellectuel, leur permet enfin de devenir des exemples européens d'une humanité supérieure.

Je crois savoir que l'hérédité d'une Miss Mary Cassatt se compose pour une part d'ancêtres peu éloignés, attachés à la terre, vivant et travaillant sur le sol qui les nourrit, amassant silencieusement pour le bénéfice lointain d'héritiers éventuels des réserves collectives de bon sens, de probité, d'équilibre physique et moral. Cette hérédité se compose pour une autre part d'hommes d'affaires audacieux, bons représentants de la nouvelle façon de comprendre la vie, très laborieux, très actifs, doués de cette sorte particulière d'imagination qui permet aux opérations de l'esprit de se faire vite et de se traduire presque immédiatement en actes concrets. Autour d'elle pren-

L'ÉDUCATION ET L'HÉRÉDITÉ

nent leur essor des banquiers, des fondateurs de maisons de commerce, des constructeurs de chemins de fer. Les capitaux se forment et se dispersent. On se soumet aux conditions de la réussite. L'esprit s'assouplit. On envisage les affaires d'un point de vue vaste. Ce sont des hommes d'action dominés par quelques idées élémentaires mais dénuées de mesquineries. On pense vite et on réalise promptement.

Imaginons maintenant une jeune fille étrangère à toute préoccupation d'argent[1] et se développant progressivement dans un calme qui contraste avec la fièvre des hommes d'affaires. De nos jours, dans la vie américaine, les femmes, et à plus forte

1. Dans la société américaine, les femmes se sont développées les premières. Pour le moment, ce sont elles qui bénéficient d'une éducation qui exige beaucoup de loisirs. Les hommes, trop absorbés par les affaires, jouissent dans une certaine mesure de cette culture féminine, mais n'y participent guère.

MARY CASSATT

raison, les jeunes filles ne se mêlent pas au mouvement parfois désordonné des compétitions commerciales. On devine une éducation particulièrement complète : des leçons de français, des notions précises sur l'art et la littérature de tous les peuples vivants, des visites dans les musées où toutes les écoles voisinent, des cours suivis dans une académie dont chaque professeur est d'une nationalité différente de celle de son voisin. Pour la moyenne des élèves cela donne lieu à toutes sortes de confusions et n'aboutit qu'à une culture superficielle et éphémère. Pour une élite ces complexités même et ces contradictions éveillent le sens critique, le besoin de juger et de comparer, l'habitude de ne se décider que par un effort personnel de l'esprit et de la volonté.

1888 – 1889

1891

LES DISCIPLINES FRANÇAISES

LES DISCIPLINES FRANÇAISES

Connaissant ces origines et cette formation intellectuelle, nous ne nous étonnerons plus que Miss Mary Cassatt, vers la vingtième année, ait éprouvé le désir impérieux de quitter un milieu essentiellement commercial pour voyager dans la vieille Europe et contrôler ce qu'on lui avait dit de l'Espagne, de l'Italie et de la France. Elle était assez modeste pour se sentir le besoin de maîtres intellectuels. Elle était aussi, sans le savoir, assez orgueilleuse pour vouloir choisir elle-même ceux à qui elle ferait confiance. En Italie, en Belgique et en Espagne, elle chercha des directions. C'est en France qu'elle trouva l'équilibre dont elle avait besoin. Il lui plut de discipliner son indépendance. On respire dans notre pays

un je ne sais quoi qui incline à la mesure. Toute notre tradition est imbue d'un sentiment d'ordre. Nous avons une tradition classique. Elle ne se confond pas du tout avec la tradition académique. Miss Mary Cassatt se plia volontairement aux disciplines françaises.

Encore ne voulut-elle s'y plier que dans la mesure où ces tendances ne contrarieraient pas ce qu'elle pouvait avoir d'originalité. Elle était et elle demeura rebelle à toute amitié trop prochaine, à toute association qui exige le sacrifice d'une partie de soi-même, à tout groupement dont la règle essentielle ne serait pas la parfaite indépendance de chacun vis-à-vis de tous.

Ce fut un hasard qui lui fit faire la connaissance de Degas. Ce grand artiste était l'ami d'un peintre appelé Tourny qui fai-

LES DISCIPLINES FRANÇAISES

sait pour M. Thiers des copies de tableaux célèbres[1].

Ils se promenèrent ensemble au Salon de 1874. Tourny conduisit Degas devant le portrait de jeune femme[2] que Miss Mary Cassatt y avait envoyé et qu'elle avait peint à Rome. Degas s'arrêta et dit :

— C'est vrai. Voilà quelqu'un qui sent comme moi.

La première exposition des Impressionnistes venait de s'ouvrir[3]. Degas trois ans après fit avec Tourny une visite chez Miss Mary Cassatt et l'invita à faire partie de ce groupe. Elle accepta. En 1879, son nom

1. Qui en trop grand nombre se trouvent aujourd'hui au Louvre.

2. C'est de ce portrait que Cham fit, dans le *Journal amusant*, le motif d'une de ses charges. Ce genre, d'ailleurs anodin, était alors en faveur.

3. Avril 1874. La première visite de Degas, avec Tourny, dans l'atelier de Miss Mary Cassatt est de 1877.

MARY CASSATT

figure parmi les exposants de l'Avenue de l'Opéra.

LE CHOIX D'UN ORDRE DE SENTIMENTS

Les premières œuvres de Miss Mary Cassatt nous confirment dans l'opinion que nous nous sommes faite de son extrême indépendance. Ce sont des œuvres imparfaites, ce ne sont pas des œuvres d'imitation. S'il est vrai qu'on puisse y découvrir quelque réminiscence de Rubens ou du Corrège, on y découvre aussi les éléments déjà caractérisés qui allaient composer sa personnalité.

Elle s'est assigné presque tout de suite un domaine propre. Dès ses premiers envois aux Impressionnistes, elle se différencia de ses camarades par des particularités de vision qui lui sont personnelles, par une

CHOIX DE SENTIMENTS

façon de dessiner et par une qualité de sentiment qui lui appartiennent en propre.

L'instinct a des raisons que la raison ne connaît pas. Il se peut que Miss Mary Cassatt ait décidé à peu près sans s'en rendre compte du choix de ses sujets. Sans doute, ne savait-elle pas que ce choix était définitif. En réalité, dès le début de sa carrière elle faisait choix d'*un ordre de sentiment*.

Ce qui l'avait séduite dans le portrait de jeune fille que Degas remarqua (pour d'autres raisons) au Salon de 1874, c'était d'avoir éprouvé devant son modèle la sensation vague d'une sorte de symbole de la jeunesse en sa fleur. A mesure qu'elle chercha à se connaître elle-même et à s'exprimer, elle fut peu à peu amenée à restreindre ses recherches autour de ce sentiment primordial. Elle désira le comprendre autrement et plus intimement que qui que ce

MARY CASSATT

soit. Elle désira en tirer des variations entièrement nouvelles de formes, de mouvements et de couleur, elle s'y attacha, elle s'y consacra et peu à peu elle en vint à peindre presque exclusivement des enfants et des mères[1]. Ce raccourci d'humanité était assez riche pour n'être jamais épuisé. Peut-être, à plusieurs reprises, — quand elle éprouvait le besoin de se renouveler — se leurra-t-elle de l'espoir de se renouveler entièrement et de s'adonner, soit au portrait, soit au nu, soit à la composition de personnages combinés entre eux, mais une sorte de prédestination la ramena constamment à cet ordre de sentiment. Elle est le peintre des enfants et des mères. Sur l'infinie variété de ce motif inépuisable, elle a

[1]. Très peu de peintres — surtout parmi les modernes — ont su interpréter la grâce fragile de l'enfance. A l'Exposition des portraits d'enfants, organisée à Bagatelle, en 1910, cette indigence fut manifeste.

CHOIX DE SENTIMENTS

composé des variations presque innombrables. Aucune d'entre elles n'est une redite. Il n'en est pas d'insignifiante. Quelques-unes sont importantes comme une opinion raisonnée sur ce qu'il y a d'essentiel dans l'humanité.

Dans les œuvres des grands maîtres la variété de sujets n'est souvent qu'apparente. Les plus profonds, les plus assurés de survivre, aussi longtemps qu'il y aura des hommes et qui aimeront la peinture, sont ceux qui ont exprimé avec perfection quelques sentiments d'ordre général. Faire sentir le point de vue d'ensemble d'après des exemples particuliers, exprimer une opinion sur la société où l'on vit (et sur le monde en général) à travers l'interprétation d'une catégorie particulière de sujets, résumer et comme ramasser toutes ses sensations, tous ses désirs, toutes ses aspira-

MARY CASSATT

tions sur une seule catégorie de motifs concrets, tout cela est compatible avec la variété du sentiment, avec l'innombrable variété des sensations picturales, avec le renouvellement des moyens d'expression, avec des innovations de palette et des nouveautés de procédés dans l'exécution.

Le choix de Miss Mary Cassatt impliquait un souci d'observation psychologique, de vastes points de vue généraux rassemblés sur des visages d'enfants, des recherches de mouvement dans les gestes ou les attitudes et toutes les variétés d'observation purement picturales. Cependant le choix de cet ordre de sentiment suffisait à lui donner dans le groupe impressionniste, une place tout à fait à part. Degas, à proprement parler, ne faisait pas partie de ce groupe. En tous cas, son ironie amère, la terrible lucidité, dans ses tableaux, de ses

1892 - 1893

CHOIX DE SENTIMENTS

jugements sur les hommes, la cruauté de ses observations, enfin le caractère incisif et saisissant de tout son œuvre suffisent à faire sentir que — dans l'ordre du sentiment — il n'y a rien de commun entre lui et Mary Cassatt.

Les autres membres du groupe étaient presque tous des paysagistes. Ils avaient tant d'aversion pour l'anecdote, les tableaux d'histoire, les peintures à sujets, qu'ils en étaient arrivés à concentrer toute leur attention sur l'étude et sur l'interprétation, par des moyens nouveaux, des variations de l'atmosphère. « La qualité du ton dans l'air ! » voilà six mots qui résument assez bien l'œuvre de Claude Monet. Elle a été exécutée d'un point de vue exclusivement pictural. Très peu de cérébralité, sauf inconsciente (parce que c'est le propre du génie que de dépasser les limites que lui

MARY CASSATT

assigne la volonté) encore moins d'intellectualité. On résume à peu près l'essentiel de ces œuvres avec ces deux mots : un regard et une palette. Pissarro et Sisley travaillèrent aussi en envisageant la nature d'une manière purement visuelle. Renoir fut, dans ce groupe, l'un des rares peintres de figures. C'est l'un des plus grands peintres de notre époque. Cependant, parmi tant de qualités prestigieuses qui nous permettent de le considérer comme un des plus grands artistes de l'Ecole française, on s'ingénierait en vain à découvrir des subtilités de sentiment ni des préoccupations d'ordre psychologique. Il a été un prodigieux peintre de nu. Il a été l'un des plus grands interprètes du corps féminin. Il a inventé sa palette, son dessin, il est d'une personnalité, d'une originalité primesautière et ardente. Il a peint trois ou quatre mille ta-

CHOIX DE SENTIMENTS

bleaux. Il n'en est pas un qui soit indifférent. Il s'est exercé sur tous les sujets. Il a peint dans toutes les circonstances et pendant toute sa vie. C'est le démon[1] de la peinture incarné pour un siècle[2] dans une créature humaine tout entière tendue vers cette préoccupation unique : l'art de peindre. On ne voit point, cependant, qu'il ait eu d'autre pensée que de vivre par ses yeux et d'exécuter avec virtuosité dans une belle matière. Le sentiment de la matière est l'une des plus grandes qualités de Renoir. Cette matière est admirable, elle est d'une délicatesse infinie, souple, grasse, brillante, résistante. C'est un enchantement. Encore faut-il constater que Renoir aime la peinture pour la peinture, la matière pour elle-

1. Το δαιμον.
2. Renoir, né à Limoges en 1841, a aujourd'hui soixante-douze ans.

MARY CASSATT

même et que ses visages de femme sont d'une animalité magnifique mais indéniable. Les impressionnistes, dans leur ensemble, se sont passionnés pour les féeries de l'atmosphère, pour la richesse et l'éclat de la palette. Ils sont demeurés étrangers à la peinture d'expression individuelle de l'âme humaine. Miss Mary Cassatt, dans ce groupe, est une exception.

LA CULTURE INTELLECTUELLE

Peut-être était-elle d'une culture intellectuelle plus générale et plus affinée que ses camarades de l'Exposition de 1879. Elle fut l'amie de Mallarmé. Huysmans et Zola l'admirèrent sans la connaître personnellement. Elle fut, de tout temps, une liseuse patiente, une passionnée d'histoire et d'archéologie. Devant les spectacles de la

LA CULTURE INTELLECTUELLE

vie son émotion n'a pas été purement visuelle, elle a été intellectuelle et sentimentale. On sent en cette artiste un regard de peintre, mais aussi une intelligence interrogatrice, et particulièrement attachée aux problèmes du sentiment, désireuse de s'élever du sujet particulier aux idées générales.

Aussi, dans ce groupe, demeure-t-elle dans une certaine mesure une isolée. Elle a eu peu de relations personnelles avec Manet ou Renoir, très peu aussi avec Sisley. C'est le hasard d'une résidence d'été, toute proche de celle de Pissarro, dans le département de l'Oise qui décida entre elle et Pissaro de relations de voisinage. Ils travaillèrent souvent devant le même motif. « Pissarro, dit Miss Mary Cassatt, était un tel professeur qu'il eût appris aux pierres à dessiner correctement! » Cependant elle ne reçut de lui aucun conseil. Pissarro

MARY CASSATT

aura été surtout un paysagiste et Miss Mary Cassatt est exclusivement un peintre de figures. Il n'y a pas, dans son œuvre, de paysage qui ait été peint pour lui-même. Le jardin, les parcs et les verdures ne sont, dans ses tableaux, que des fonds subordonnés aux figures.

Or, dans aucun de ces personnages, on ne pourrait retrouver quelque trait qui puisse rappeler Pissaro.

Ajoutons que Miss Mary Cassatt pendant la plus grande partie de sa carrière n'a pas été une voyageuse[1]. Son point d'attache a toujours été Paris. Cet attachement pour Paris distingue aussi cette artiste des autres impressionnistes habitant presque tous la campagne, transportant leur chevalet d'un site dans un autre, vivant la vie rus-

1. De 1874 à 1897 elle n'a pas quitté Paris ou ses environs.

LA CULTURE INTELLECTUELLE

tique du paysagiste et gardant à la vie citadine en général et à Paris en particulier, je ne sais quelle sourde rancune. Miss Mary Cassatt a aimé Paris. Elle l'aime toujours. Elle ne l'a jamais quitté. Quand elle part pour l'Égypte, retourne en Italie ou en Espagne, visite les provinces de France, ces voyages sont pour elles un repos ou une distraction. Ce sont des occasions de visiter les musées [1], d'affiner sa culture, de s'intéresser aux hommes et aux œuvres, mais ce ne sont pas des occasions de travail. L'atmosphère de l'Ile de France a été nécessaire à ses recherches. Elle n'a guère travaillé en dehors de cette atmosphère [2]. Ses modèles

1. On prête à Claude Monet cette boutade ; « Je n'ai pas eu le temps d'aller au Louvre ». Renoir l'y conduisit assez souvent, mais presque de force. Il ne regardait que les paysagistes. Devant les Canaletto il s'étonnait (avec raison) que les barques n'eussent point leur reflet dans l'eau. Presque tous les tableaux l'ennuyaient.

2. De la maison de campagne dans l'Oise où elle

MARY CASSATT

sont presque toujours des citadins. Quand ce sont des enfants ou des femmes de la campagne, un raffinement dans la couleur, certaines notations dans les expressions de physionomie suffisent à prouver qu'ils ont été vus par des yeux de citadine.

Voilà sa place dans le groupe impressionniste. D'accord avec tous les autres sur la recherche des tons vifs et brillants, des accords de couleurs nouveaux et imprévus, sur certaines particularités de composition ou, à proprement parler, de la « mise en toile », sur la nécessité de n'accorder rien à l'anecdote ni au sujet conventionnel, sur le réalisme indispensable, sur une notion scrupuleuse de la conscience artistique qui exige qu'on ne transcrive jamais que des

fait chaque année de longs séjours on se rend en deux heures, en automobile, à son domicile parisien proche des Champs-Elysées. *(rue Marignan)*

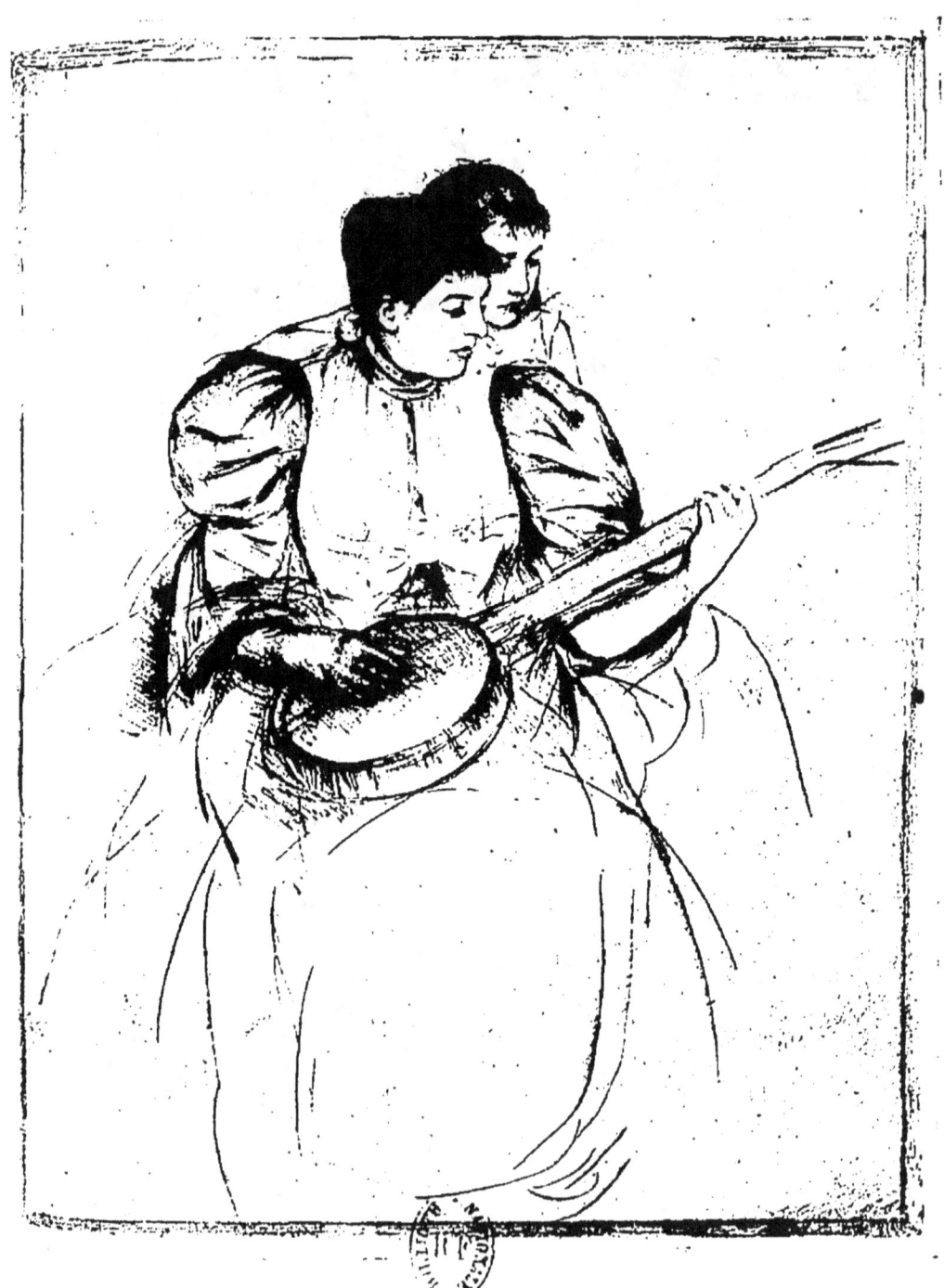

1894

LES ÉTAPES DE L'ÉVOLUTION

émotions sincèrement éprouvées, sur l'obligation de ne travailler que directement d'après nature, Miss Mary Cassatt se distingue de tous les autres par la qualité intellectuelle de ses émotions et par une sorte de lyrisme sentimental qui ne se traduit, dans son œuvre, qu'à travers des visages, des gestes ou des mouvements.

Précisons une dernière particularité. Elle a souvent travaillé en plein air. Degas travaillait dans son atelier.

LES ÉTAPES DE L'ÉVOLUTION

L'œuvre de Miss Mary Cassatt, pendant la période des essais, a été élégante, mais d'une exécution un peu molle. Elle s'est développée ensuite en profondeur et en intensité d'abord par un dessin de plus en plus nerveux et synthétique, ensuite par une

interprétation picturale du sentiment qui devenait plus riche et plus précieuse à mesure que la sensibilité s'affinait, que les yeux et la main parvenaient à une virtuosité plus grande. Cependant l'élan et l'instinct furent toujours contrôlés et contenus par une raison constamment en éveil et une conscience artistique irréprochable. Maîtresse de ses moyens d'action, sûre de sa personnalité, elle a ensuite multiplié les études rapides, les ébauches, les notations primesautières et il s'en trouve d'une liberté heureuse, d'une aisance et d'une qualité intellectuelles et picturales délicieuses.

Quand on veut embrasser d'un regard l'ensemble de cet œuvre abondant et poursuivi avec ténacité pendant plus de quarante ans, on croit pouvoir distinguer les étapes de cette évolution. A partir de 1874, les essais se précisent, le dessin se resserre,

LES ÉTAPES DE L'ÉVOLUTION

le trait devient plus nerveux et plus incisif. Miss Mary Cassatt se cherche elle-même et elle se cherche par le dessin. Dans une certaine mesure elle réfrène une qualité naturelle dont elle se sentait sûre et dont elle savait bien qu'elle tirerait un jour de beaux effets : le don de voir en coloriste. Ce don implique le plaisir de se complaire à l'analyse subtile des complexités quasi imperceptibles des nuances et la joie de regarder par taches, de ramener à des valeurs colorées les personnes, les objets ou les paysages.

Le don de voir par la couleur.

De toutes les qualités dont se compose l'art de peindre, le sentiment de la couleur est, pour celui qui en est pourvu, le plus agréable et le plus fécond en joies de toutes sortes. C'est le plus brillant et le plus sédui-

MARY CASSATT

sant de tous les dons. Il est souvent départi même à ceux qui ne se consacrent pas à la peinture et c'est pour eux une source infinie d'émotions heureuses. Regarder la nature du point de vue couleur, assister chaque jour au miracle quotidien des aubes, des midis, des crépuscules et des enchantements nocturnes, voir en tout objet sa vibration lumineuse, se complaire devant certains bleus, certains rouges, certains verts ou certaines nuances complexes, fugitives, presque évanescentes, parce qu'elles correspondent, à certaines heures ou dans certaines circonstances, à des nuances de sensibilité qui nous sont propres, voilà un premier stade de l'évolution du talent. Beaucoup ne le dépassent pas. Observer de quoi se composent et comment réagissent les unes sur les autres les inextricables combinaisons de couleurs et de tons, procéder par analyse, interroger

LES ÉTAPES DE L'ÉVOLUTION

les spectacles de la nature comme on s'interrogerait soi-même, voilà une source intarissable d'émotions heureuses! Quand on est enfant on sent par la couleur bien plus que par la forme, le mouvement ou la ligne.

Pendant la jeunesse, on se hausse dificilement à une vision plus analytique et plus approfondie des spectacles visibles et beaucoup n'y parviennent jamais. C'est le propre d'une culture déjà très avancée que de savoir analyser ses sensations. On ne parvient à en prendre conscience peu à peu que par un effet de réflexion continuel et méthodique. Savoir rassembler dans une synthèse objective les éléments disparates dont se composent les sensations constitue le dernier terme de l'évolution. Il n'est donné qu'à un bien petit nombre d'artistes de pouvoir y parvenir.

MARY CASSATT

Les peintres n'échappent pas à cette règle générale.

Fatigués de penser, d'analyser et de réfléchir, beaucoup, dans un âge avancé, se complaisent à jouir de la couleur par la couleur. Ils renoncent à compliquer ce plaisir primordial, d'une analyse subtile. Ils s'y abandonnent paresseusement. Et l'on voit des peintres de figures devenir paysagistes et s'abandonner peu à peu à des émotions purement visuelles, élémentaires et superficielles.

C'est pourquoi la meilleure partie, dans l'œuvre des peintres, est d'ordinaire celle de la maturité. Ce n'est presque jamais au début d'une carrière que la volonté consciente intervient dans le plaisir des yeux, le décompose, le gouverne, l'astreint à des lois supérieures, l'enrichit et le complète par l'interprétation des émotions visuelles qui

LES ÉTAPES DE L'ÉVOLUTION

proviennent de la beauté des lignes ou de leur caractère, de l'harmonie des formes, de la délicatesse du modelé, du sentiment raisonné des valeurs qui assignent à chaque chose sa place dans la nature ou dans le tableau. Charme insaisissable — et si difficile à transposer sur la toile — de l'enveloppe atmosphérique !

La nécessité du dessin.

Ce don de voir par la couleur et d'en jouir, comporte pour les peintres un danger grave. C'est un plaisir délicieux, mais cela peut aussi être un plaisir facile. Ne voir que par la couleur, c'est souvent ne regarder et ne peindre que d'une manière superficielle. Cela peut provenir d'une certaine paresse d'esprit. Beaucoup se sont fait illusion parce que leur main a été laborieuse et que le nombre de leurs tableaux est

devenu considérable. C'est cependant d'un esprit paresseux (ou mal doué) que de ne pas poursuivre, au delà du plaisir de la sensation colorée, la recherche des lignes, des formes et du mouvement qu'on peut désigner par ce mot « le dessin » afin de mettre les qualités de couleur au service d'idées ou de sentiments qui peuvent être importants et universels. C'est une tentation que de s'en tenir à l'aspect extérieur des choses sans s'astreindre à saisir sous les apparences la structure intime et pour ainsi dire anatomique de chaque objet. Cette recherche profonde est le propre du dessin.

Il semble que Miss Mary Cassatt ait eu le pressentiment de ce danger. Son adolescence avait été grave. Elle entrait dans la carrière artistique avec un respect sans limite pour les grands artistes anciens et pour les peintres modernes qu'elle recon-

1894

LES ÉTAPES DE L'ÉVOLUTION

naissait pour maîtres. Elle était naturellement modeste. Loin de se laisser aller à sa facilité de travail, à sa virtuosité naturelle, elle sentit la nécessité de se rassembler, de se concentrer, de pénétrer, sous les apparences colorées, les réalités de volume, de mouvement, de ligne et de sentiment. Précisément parce qu'elle était femme et naturellement portée vers le joli et le gracieux, elle se donna les maîtres les plus sévères, les plus propres à brider son tempérament, en ce qu'il pouvait avoir de facile et de superficiel. Elle sentit qu'elle devait se développer en dessin et en profondeur. L'admiration profonde pour Degas, le contact presque quotidien qu'elle s'imposa avec ses œuvres les plus graves nous sont le sûr garant de cet état d'esprit.

MARY CASSATT

LES RECHERCHES PROGRESSIVES

Pendant longtemps Degas a été le juge des œuvres de Miss Mary Cassatt.

Les toiles où se devine la préoccupation de se concilier la neutralité bienveillante de ce justicier[1] sont dans l'œuvre de Miss Mary Cassatt les plus anciennes. Ce sont aussi les plus concises et les plus énergiques. Éloquence d'un trait nerveux délimitant un contour en faisant saillir le volume et en suggérant une impression de modelé tout en laissant subsister « l'enveloppe » c'est-à-dire le je ne sais quoi d'atmosphérique qui se joue autour de chaque objet dans la nature !

1. Admirateur bourru et quelque peu misogyne, Degas, un jour, devant un tableau de Miss Cassatt, très rigoureusement précis, murmura non sans aigreur : Je n'admets pas qu'une femme dessine aussi bien que cela !

LES RECHERCHES PROGRESSIVES

Miss Mary Cassatt n'est parvenue que progressivement à cette sûreté de vision et à cette maîtrise consciente de la main.

Au Salon de 1882 Manet avait envoyé un portrait de jeune femme qu'il avait intitulé *le Printemps* et pour lequel avait posé une jeune actrice M^{lle} Demarsy. On l'appelle aussi *la Femme à l'Ombrelle*. Le succès de ce portrait fut éclatant. C'est — disait Huysmans — un portrait charmant où l'huile prend des douceurs de pastel. Ce fut peut-être le succès le moins contesté de Manet. Il était à la veille de la mort.

Si nous comparons la photographie de ce tableau à la photographie du portrait de sa sœur par Miss Mary Cassatt, nous sentons entre ces deux portraits une certaine analogie. Or, le portrait de sa sœur par Miss Mary Cassatt a été peint en 1879. La comparaison des œuvres atteste d'ailleurs dans

MARY CASSATT

la vision et dans le sentiment des différences foncières. Il n'y a donc pas lieu de s'attarder à ce rapprochement si ce n'est pour préciser rapidement dans quelle atmosphère intellectuelle Mis Mary Cassatt composa ses premières œuvres. Elle aima Manet avant qu'il fût à la mode et elle s'inspira de ses leçons dans la mesure où ces leçons étaient compatibles avec les qualités particulières de son tempérament et de sa sensibilité. Influence peu profonde et plutôt générale que particulière, mais dont on retrouverait des vestiges dans le souci constant de s'écarter de toute peinture conventionnelle en général et de toute peinture d'histoire en particulier, dans la préoccupation de saisir les caractères individuels de son temps et de l'exprimer avec des moyens nouveaux propres à cette époque, enfin dans certaines façons de « mettre en toile ». A

LES RECHERCHES PROGRESSIVES

l'appui de cette dernière observation, on peut faire un rapprochement entre *la Barque* de Miss Cassatt qui date de 1894, peinte à Antibes, et le tableau célèbre de Manet, *En Bateau*. Ce tableau avait été exposé au Salon de 1879 et n'avait été accepté ni par l'opinion publique, ni par la critique. Il choquait les habitudes du temps. Miss Mary Cassatt l'aima et le tableau ayant passé de main en main, elle eut la joie d'en conseiller l'acquisition à l'une de ses amies, Mme Havemeyer de New-York, qui lui donna dans sa collection une place d'honneur.

Il est nécessaire de se rappeler *la Barque* de Miss Cassatt quand on veut étudier la technique de ce peintre, la façon dont elle distribue les masses colorées pour aboutir à un effet d'ensemble et nous trouverons dans ce tableau l'occasion de préciser en quoi consiste son exécution « décorative ».

MARY CASSATT

Dès maintenant, il est intéressant de signaler dans la mise en toile de ces personnages, dans la façon dont le canot, coupé en deux par le cadre, s'avance vers le milieu du tableau et se détache sur le bleu-vert de l'eau et aussi dans la façon de placer à l'avant le personnage principal, une certaine similitude avec l'*En Bateau* de Manet. Il est flatteur pour Miss Mary Cassatt d'avoir été des premières à apprécier les qualités si importantes de Manet et il est honorable pour elle d'avoir suffisamment sauvegardé sa propre personnalité pour que le rapprochement accuse seulement des parentés d'esprit et des analogies qui ne touchent en rien au fond de l'œuvre.

A propos de quelques-unes des œuvres de début et notamment à propos d'un portrait de sa sœur[1], assise dans un intérieur

1. Qui date de 1879.

LES RECHERCHES PROGRESSIVES

en robe rose d'un ton très délicat, très tendre, très chatoyant, quelques-uns ont cru pouvoir établir un rapprochement avec les œuvres de Berthe Morisot. Mme Morisot et Miss Cassatt exposèrent en effet dans le même groupe et respirèrent la même atmosphère. Si l'on veut absolument établir entre elles un rapprochement, il faut constater qu'elles eurent toutes deux pour certains maîtres, d'ailleurs méconnus à leur époque, la même prédilection. Cependant les différences de tempérament et de caractère se manifestèrent rapidement. En causant avec un autre peintre à l'Exposition de 1879 devant les œuvres de ces deux émules, Gauguin si sensible à la couleur et si passionné pour l'originalité décida : « Miss Cassatt a autant de charme, mais elle a plus de force. »

A trente ans de distance, nous souscri-

MARY CASSATT

vons à cette opinion. Dans tous les tableaux de Miss Cassatt et notamment dans chacun de ceux qui, dans une certaine mesure, peuvent se rapprocher de ceux de Manet ou de Berthe Morisot, il y a en effet des accents de vigueur qui n'appartiennent qu'à Miss Cassatt et qui les marquent d'un sceau personnel. Dans ce portrait de sa sœur regardez, par exemple, la vigueur des larges stries noires et grises qui modèlent le bas-côté du fauteuil et qui font tourner le renflé du gros bourrelet d'appui en lui donnant son volume, sa consistance, sa couleur propre et son accent de vérité précise[1]. C'est du Mary Cassatt et ce n'est que du Mary Cassatt.

1. Les parties faibles sont au contraire, la jardinière, dont le modelé manque de séduction. Placée derrière le visage, elle ne lui donne pas un fond significatif ni très agréable. La nature morte est très sommaire.
Les tons de la robe sont plus délicats que vigoureux et n'accusent peut-être pas suffisamment les réalités du corps et plus particulièrement des jambes.

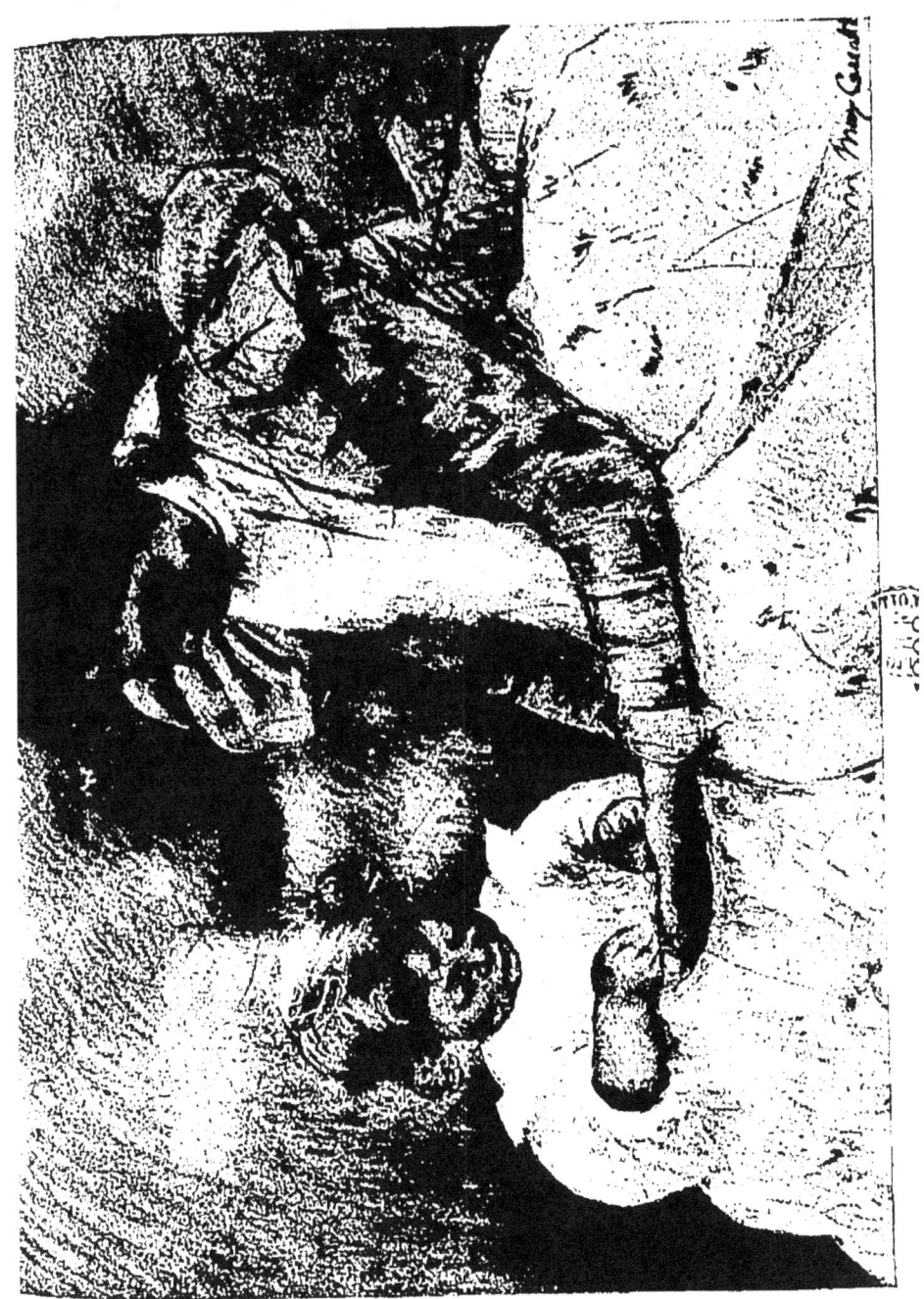

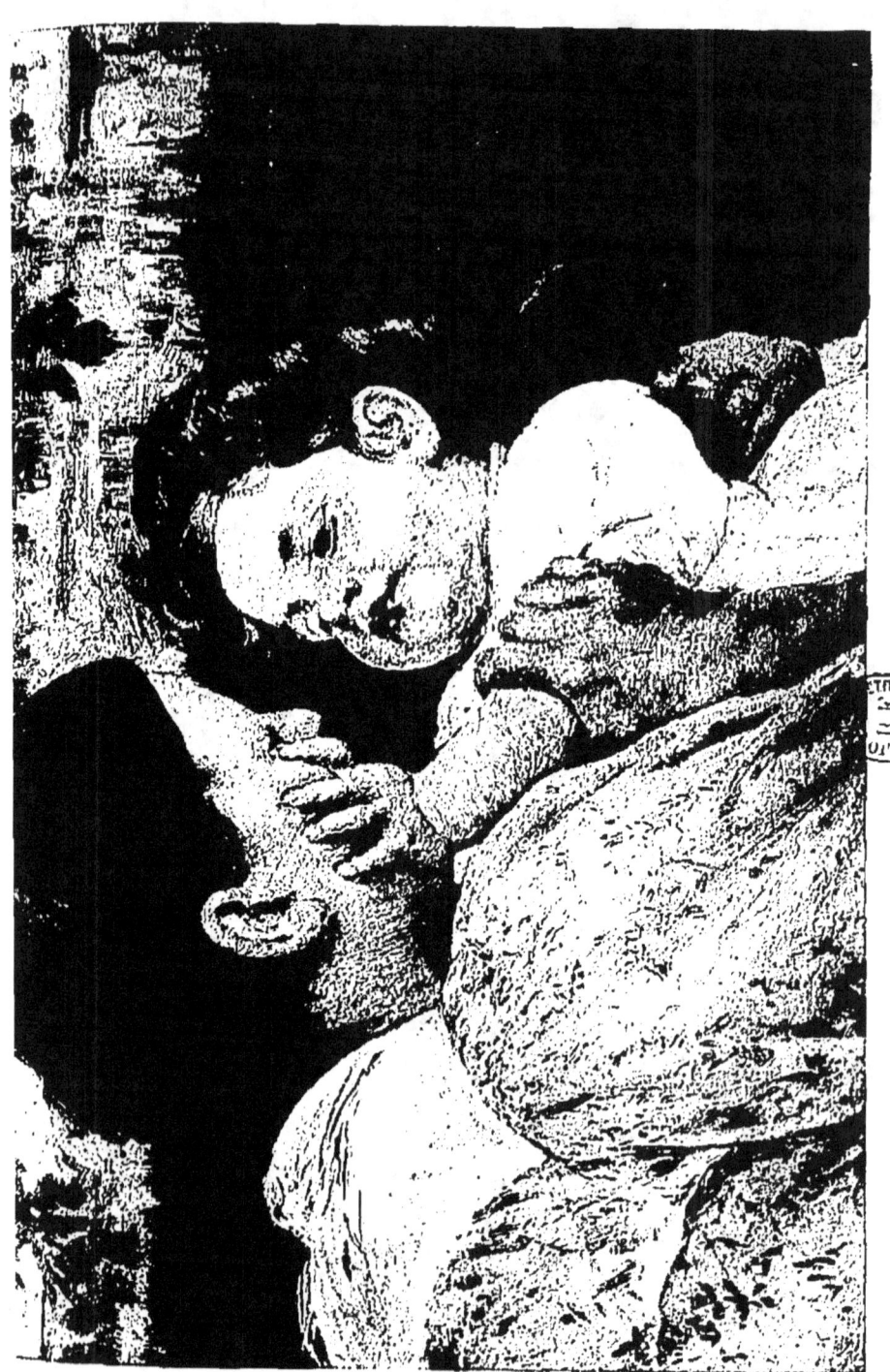

LES RECHERCHES PROGRESSIVES

On retrouvera ces accents de vigueur et cette façon nouvelle d'exécuter en quelques taches larges et justes dans le coussin en bourrelet d'un canapé rayé de jaune qui se détache sur le fond gris clair du portrait d'une Américaine[1], belle-sœur d'une amie de l'artiste et qu'on pourrait appeler « le portrait sombre ». Ce portrait date de 1878. La grande tache vert foncé du vêtement de cette jeune femme assise est riche en reflets et composée de touches heureuses dont les tons divers se fondent avec bonheur. Le visage est lumineux et très délicat. Le fond clair fait bien valoir les délicatesses de cette harmonie puissante et sobre.

La personnalité s'accentue dans un second portrait de sa sœur, fait à Marly en 1880, et exposé au groupe des Impressionnistes en 1881.

1. A appartenu à M. Vollard.

MARY CASSATT

Elle est représentée de profil, assise dans un jardin, coiffée d'une sorte de charlotte blanche, vêtue d'une robe bleue où se mêlent des accents vifs et les deux mains rapprochées pour travailler « au crochet ». Derrière elle sont indiquées les fenêtres à meneaux blancs d'une maison de campagne anglaise et une bordure de plantes vertes piquée de fleurs rouges coupe la toile presque en diagonale. Cette « mise en toile » et surtout cette diagonale de verdure piquée de rouge passait à cette époque pour une audace. Les traditionnalistes préféraient une mise en toile plus calme. Les lignes formant des angles aigus paraissaient inharmoniques.

Ce portrait atteste un progrès considérable. C'est toujours très joli et très tendre, mais on sent que la personnalité se forme, s'accentue, va enfin prendre son essor.

LES RECHERCHES PROGRESSIVES

Les qualités essentielles qui se révèlent dans ces œuvres déjà importantes mais qui en font pressentir d'autres plus complètes sont d'abord la délicatesse de la vision, une grâce naturelle, un besoin de tendresse et un élan du cœur. Ces qualités s'aviveront plus tard d'un accent plus énergique, d'une conscience mieux maîtresse d'elle-même, d'une vision aussi délicate et devenue plus riche et d'un goût plus affiné dans le choix des costumes. L'artiste peindra toujours d'après le modèle vivant et vêtu à la mode de son temps, mais elle choisira peu à peu dans ces costumes à la mode ce qu'il y aura de caractéristique et, par conséquent, d'éternel pour éliminer d'instinct les exagérations qui, en peu de temps, cessent d'être intéressantes pour devenir ridicules. A quelle date peut avoir été fait le portrait noir au profil anguleux dont les manches à

MARY CASSATT

gigot énormes et le corsage étriqué communiquent au portrait un air étroit et disgracieux ? De tels tableaux, tout intéressants qu'ils soient à d'autres points de vue, ne sont à nos yeux que des points de départ, des documents qui marquent une étape. Dans ces tableaux de début il y a plus d'exactitude que de vérité, pas assez de liberté. Les moyens d'expression sont insuffisants. Ce sont, en résumé, des œuvres d'un art délicat et sincère mais sommaire et dénué de l'accent énergique qui allait caractériser les œuvres de la belle période.

LE RÉALISME

L'un des moyens que Miss Mary Cassatt employa pour se discipliner elle-même fut de brider son élan sentimental et sa tendance naturelle vers l'art gracieux pour se

LE RÉALISME

soumettre à un réalisme sévère. Ce réalisme s'accordait aussi étroitement avec son admiration pour Manet, Courbet et Degas qu'il ne s'accordait, mais peut-être à son insu, avec les théories naturalistes que Zola et Huysmans s'évertuaient à faire prévaloir sur la littérature de salon. Par opposition avec les prétendus sujets nobles, les écrivains naturalistes choisissaient de préférence leurs sujets dans le peuple.

Octave Feuillet dans le roman et Bouguereau dans la peinture étaient en possession du succès. L'art joli était à la Mode. Zola et ses amis d'un côté, Courbet et ses admirateurs de l'autre mettaient une certaine ostentation à froisser et même à brutaliser le lecteur par des vulgarités, parfois même des grossièretés.

Par leur désir de retour à la nature, par leur aversion pour le beau conventionnel et

MARY CASSATT

par leurs affinités électives avec Manet et Courbet, les impressionnistes et Degas lui-même, si réfractaire à toute influence et surtout à toute suggestion littéraire, furent entraînés. Miss Mary Cassatt ne put y échapper. Elle retira d'ailleurs de cette fréquentation directe de la réalité, des avantages inestimables. Ce ne sont point les œuvres de son style naturaliste qui sont les plus belles, bien qu'elles aient une saveur et un accent qui, à nos yeux, leur donnent un très grand prix — mais ce sont les œuvres de cette période qui lui ont permis plus tard de ne pas perdre le contact avec la réalité même quand il lui plut de se livrer à une certaine fantaisie ou à un élan sentimental.

Parmi les plus anciennes des œuvres qui nous révèlent cette décision — instinctive ou raisonnée, la question est sans intérêt —

LE RÉALISME

s'accusent des traits de caractère nouveaux et importants.

Regardons par exemple les deux femmes lisant — dans un grand album dont nous ne voyons que la tranche et le dos — et qui date de 1896.

Le cadre les coupe à peu près à mi-poitrine. Tout l'intérêt se concentre sur les visages, l'un de profil, l'autre presque de face et placés en projection l'un sur l'autre, de façon à ce que nous n'apercevions que la partie la plus expressive du visage de la seconde, je veux dire les yeux, le nez, la bouche et une partie des cheveux. Ce ne sont pas des portraits bien que très probablement la ressemblance existe. Ce sont des études de caractère physionomique des femme du peuple en général et ce sont surtout des études de la réalité. Le fond, très sacrifié, se compose d'un peu d'eau à

MARY CASSATT

côté d'un peu de verdure où s'érige un petit arbre, probablement un érable. Ce qu'il y a d'intéressant dans ces deux têtes, c'est la sincérité qu'elles nous révèlent. Aucun arrangement, on sent une sorte de défiance contre tout ce qui pourrait donner une impression de grâce. L'étude directe de la réalité, l'observation du caractère, la notation du détail vrai. C'est un document humain (comme on disait à cette époque) saisi sur le vif. Aussi le modelé serre-t-il de près la ressemblance exacte. Regardez les asymétries des visages, la forme du nez, la forme de la bouche et ce petit trait à la commissure des lèvres que l'on sent manifestement saisi sur la réalité, observez l'expression des yeux aussi peu idéalisés que possible. Tout est sacrifié au sérieux. L'auteur se soumet à une réalité dépourvue de toute séduction. Les corsages sont si modestes qu'ils en sont presque pau-

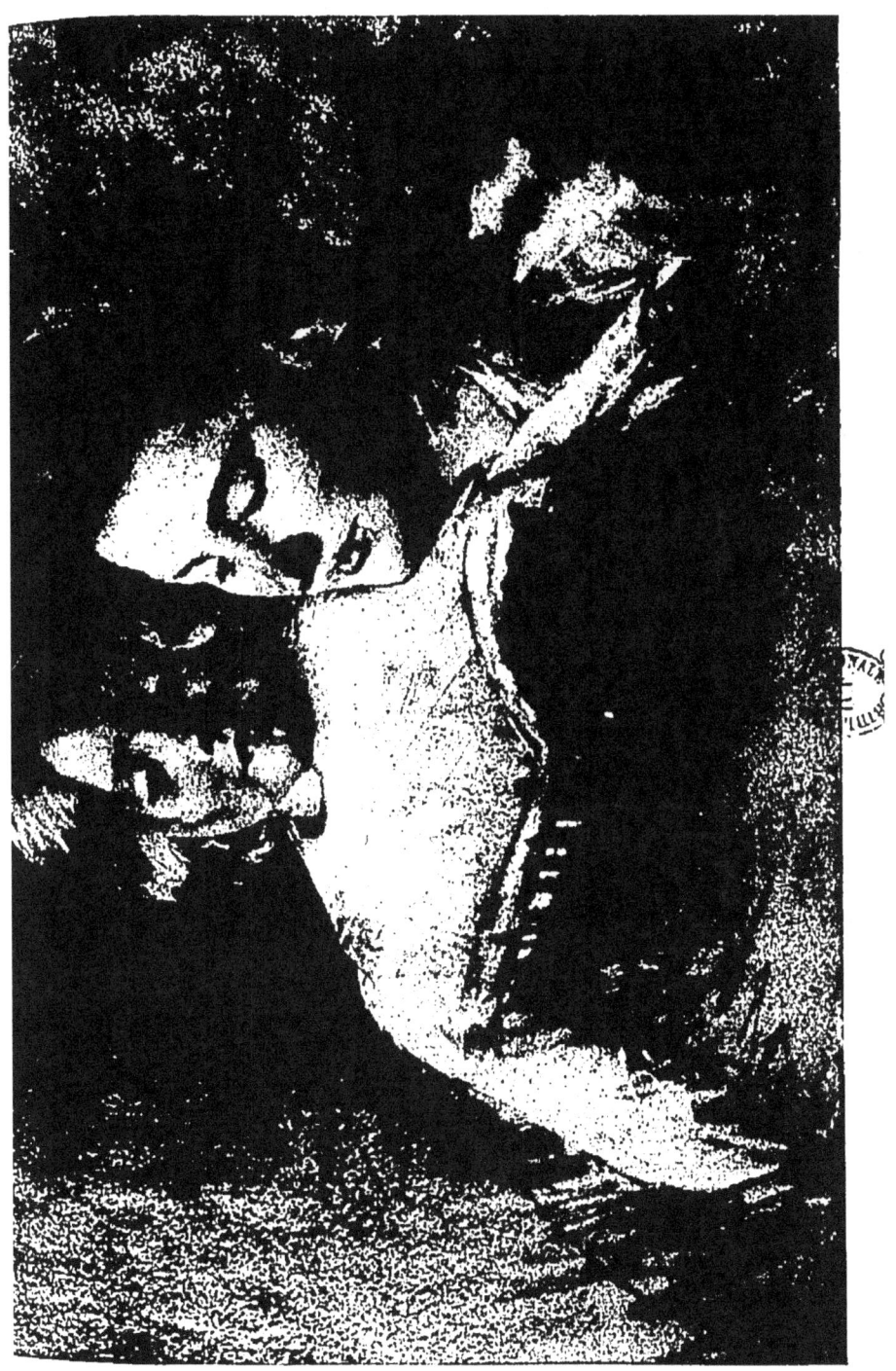

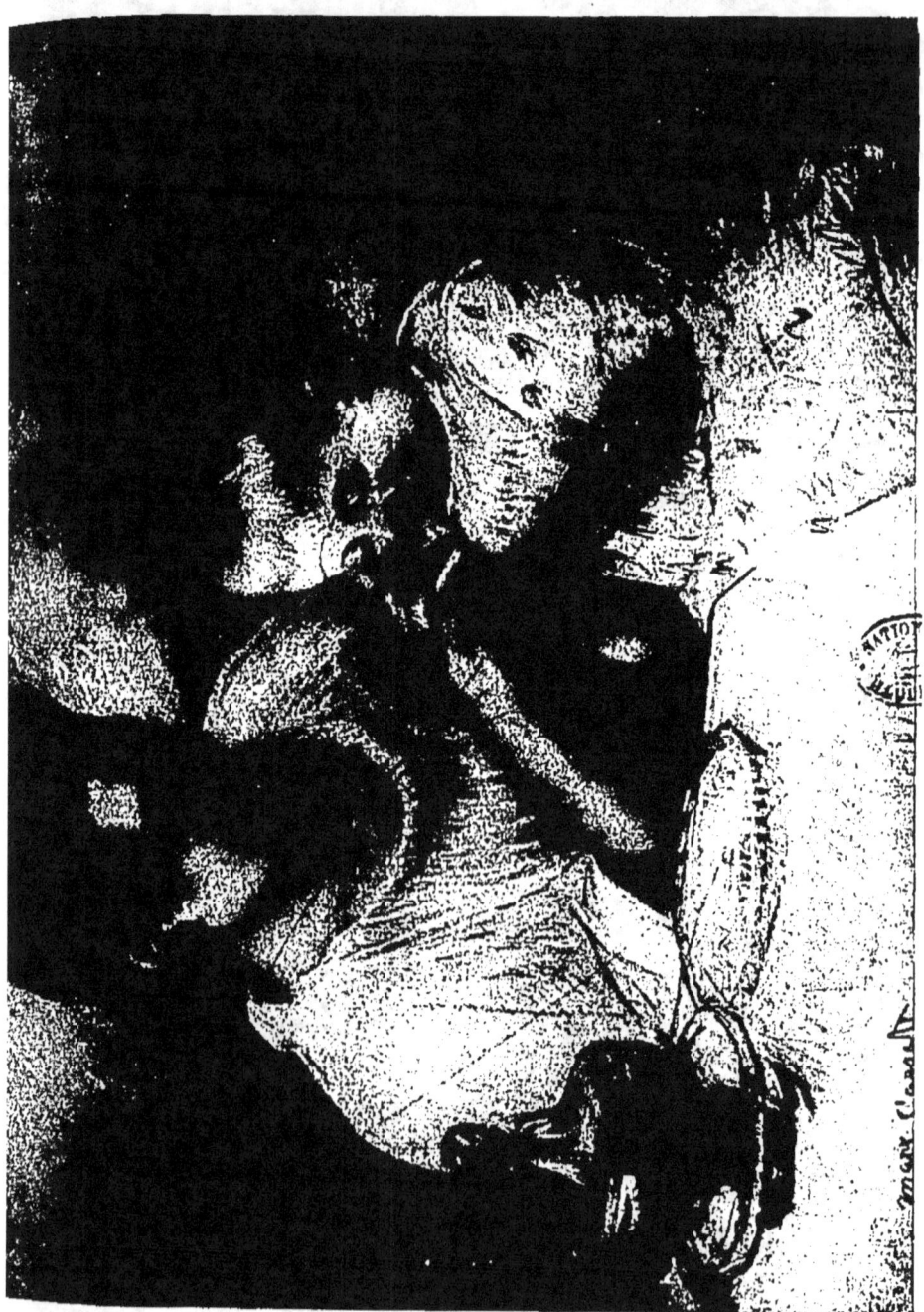

LE RÉALISME

vres. La coiffure se compose de cheveux simplement tirés en arrière, sans aucun arrangement. La couleur elle-même est subordonnée à une impression de gravité attentive et de conscience véridique. Ce tableau est un document. Il est solidement et sérieusement établi. Il faut des yeux affinés pour y reconnaître la main d'une femme.

A peu près de la même époque, une jeune mère, femme du peuple, les cheveux tirés en arrière de la même façon et vêtue d'un corsage foncé largement échancré autour du cou regarde sans penser, tenant contre son épaule et contre son cou un bel enfant qui regarde le spectateur. Même soumission à la réalité, même défiance de la séduction, du charme et même de toute grâce. Miss Cassatt travaille pour elle-même. Elle veut faire vrai, simple et vigoureux. Elle y réussit. Remarquons cependant qu'avec un

peu plus d'expérience et de savoir, elle prend aussi plus de liberté. Un sentiment maternel relie entre elles toutes les qualités purement picturales de ce tableau. La main est naturelle et enveloppante. Le petit bras potelé dit l'abandon et la tendresse. Le visage de l'enfant est tranquille et affectueux. Le visage de la mère est sans pensée mais recueilli, paisible et dévoué. Il n'y a pas encore une recherche très personnelle ni très artiste de lignes combinées d'une façon nouvelle, les rapports de tons ne sont que véridiques et justes, mais il y a un sérieux, une gravité et un recueillement qui en arrivent à être émouvants.

Les modelés des visages sont si justes qu'ils en sont touchants. On commence à sentir un accent neuf. C'est une personnalité de peintre qui s'enrichit par le travail et par l'observation, mais qui a le

LE RÉALISME

désir d'exprimer aussi son élan sentimental.

Un troisième tableau nous montre l'artiste aussi sérieuse, aussi grave, mais déjà libérée d'un je ne sais quoi de strict et d'appuyé qui est indéniable dans les deux tableaux précédents. L'artiste commence à traduire sa propre sensibilité avec une liberté plus grande et un sens artiste plus allègre, sans toutefois perdre avec la réalité les plus intimes contacts.

Voici une jeune mère coiffée de la même façon, vêtue d'un corsage gris, les manches bouffant aux épaules et qui penche la tête presque en profil perdu vers un bébé vêtu lui aussi de blanc et qui la regarde avec de grands yeux tendres. La toile date de 1896. Cette fois on voit les deux mains de la mère et elles se nouent autour du corps de l'enfant dans une étreinte d'une infinie tendresse. On voit aussi les charmantes menottes de

MARY CASSATT

l'enfant et ses bras potelés. Ils sont de la plus extrême ingénuité. Et nous constatons une recherche de plus en plus personnelle dans l'arrangement des lignes. Le geste puéril de l'enfant s'appuyant la joue gauche sur son petit poignet replié, l'épaule gauche de la mère beaucoup plus haute que l'épaule droite, la façon de faire se couper en angles inattendus les lignes principales du sujet, tout cela est déjà d'une vision très personnelle et d'une modernité très curieuse.

Moins exact que les deux autres, ce tableau est aussi sincère et il est plus « vrai » dans le sens général du mot parce que l'expression va plus loin que l'aspect momentané pour atteindre aux sources plus profondes d'une vérité plus générale et par conséquent plus durable.

Du même caractère sont, entr'autres tableaux, la mère (coiffée de la même façon) au

L'AU-DELA DU RÉALISME

corsage très simple et même pauvre, dont le visage se présente en profil perdu et que regarde, en la tenant par un pli du vêtement, son garçonnet aux cheveux rabattus sur le front, debout, et vêtu d'une blouse noire d'écolier. Le tableau est de 1893.

Notons encore pour bien préciser ce style « réaliste » un tableau qui date de 1896 et qui représente une mère aux cheveux lisses et chignon noir, assise, et qui tient appuyé contre son visage (dont nous ne voyons que le profil) son enfant assis sur son bras gauche.

L'AU-DELA DU RÉALISME LITTÉRAL

A mesure qu'elle acquérait plus d'aisance et plus de liberté sans toutefois sacrifier le respect de la réalité qui est, pour elle, l'une des formes de la probité, Miss Cassatt se rapprochait peu à peu des grands maîtres

MARY CASSATT

de toutes les époques. On peut qualifier de chef-d'œuvre la jeune mère assise, vêtue d'un corsage noir largement ouvert sur la chemise, la poitrine demi-nue, et donnant le sein à un gros bébé en chemise qui aspire, extatique, en la regardant dans les yeux, la vie fluide et tiède. Très artiste de lignes et très juste de mouvement, ce tableau est aussi d'une délicatesse de coloris et d'un éclat admirables. L'opposition entre les gris blancs de la chemise et les tons plus sombres du corsage, les délicatesses du modelé dans les visages, dans la poitrine, par-dessus tout l'intensité du sentiment d'amour maternel et, chez l'enfant, de vie élémentaire et ardente, enfin une tendresse extrême partout répandue tout cela est d'une grande artiste et d'un grand cœur. Voilà un chef-d'œuvre. Il date de 1899.

Les avantages de la discipline que s'im-

L'AU-DELA DU RÉALISME

posa Miss Mary Cassatt sont devenus éclatants. Elle retira de ce réalisme sévère des bénéfices de tout ordre. L'un d'entre eux, c'est une précision de plus en plus nette de la vision. Par une élimination progressive elle en arrive à inventer des combinaisons de lignes qui sont rigoureusement expressives et qui lui appartiennent en propre.

Si l'on veut constater le chemin parcouru dans cette direction, reportons-nous à un tableau daté de 1880 et qui représente une jeune femme assise, vêtue d'une robe grise du matin et mettant la main droite sur une éponge dans une cuvette pour laver la frimousse d'un bébé en chemise qu'elle tient assis sur ses genoux et qui la regarde demi-riant, demi-révolté avec la jambe gauche presque déjà glissée sur le sol pour s'enfuir devant cette éponge. Ce sujet qui pourrait

MARY CASSATT

être une anecdote est traité avec sérieux par un peintre qui regarde avant tout des lignes, des volumes et des couleurs et qui ne s'attache que par besoin d'observation directe à ce que le sujet aurait pu lui offrir de pittoresque ou d'anecdotique. C'est d'un peintre. C'est exécuté en peintre. Et c'est d'un joli arrangement. Cependant il y a dans la couleur, dans toute cette gamme de gris un je ne sais quoi d'un peu mou. Cette mollesse relative fait d'autant mieux valoir les accents vigoureux des peintures plus récentes. Le dessin est juste et d'une assez grande liberté, mais il n'a ni l'imprévu, ni l'accent viril, ni la science des raccourcis des œuvres moins anciennes. Plus de tendresse que de science et plus de don naturel que d'intelligence consciente dans le tracé de l'arabesque et dans la recherche de ce qu'il y a d'expressif dans une rencontre de

L'AU-DELA DU RÉALISME

lignes, voilà l'impression que nous donne ce tableau.

Comparons-le, par exemple, à la mère se jouant avec son enfant sur une prairie, pastel qui appartient à M. Durand-Ruel et qui date de 1898. Quel progrès ! Le dessin est d'une énergie singulière. La mère est assise dans l'herbe, vêtue d'un corsage vert avec des manches bouffantes, d'une jupe blanche, et elle tend des objets dans sa main droite (le bras traverse presque tout le tableau en diagonale) à un bébé assis très attentif et déjà sérieux qui, de ses petites mains potelées prend dans la main ces objets. Les indications de couleur sont faites par des hachures. C'est d'une extraordinaire liberté et c'est aussi d'une concision expressive, d'un nerveux extraordinaire.

Quelle sobriété de moyens et quelle réussite ! il y a un minimum de traits, mais ils

MARY CASSATT

sont d'une précision quasi mathématique tant ils sont ce qu'ils doivent être. Le modelé est à peine indiqué, mais par accents si précis que les volumes tournent. Les indications de ton ont l'air d'être hâtives et elles sont si justes que tout prend, à sa place, son intérêt et sa couleur.

De ce point de vue la facture du corsage est vraiment d'un joli travail, d'un métier étonnant. C'est bref et saisissant. Rien que ce morceau-là, si le reste était détruit, garderait une signification, pour un amateur affiné, en dehors de toute ressemblance avec un tissu quelconque.

Comme modelé de tête d'enfant Miss Cassatt n'a rien fait de mieux ni de plus simple. C'est « poussé » jusqu'aux extrêmes limites du possible, et cela s'arrête à temps. Cela demeure jeune, puéril, espiègle et frais. L'expression est charmante. Il y a un

L'AU-DELA DU RÉALISME

sourire diffus, une attention éminemment puérile c'est-à-dire intense et qu'on sent plus qu'éphémère, on devrait dire instantanée. Le tout est d'une joliesse touchante, sans mièvrerie ni fadeur. Tant de lignes qui s'entrecroisent dans un ordre presque mystérieux pour aboutir à une démonstration si claire ! cela tient de la géométrie dans l'espace et de l'arabesque magnétique d'une main qui décrit dans l'air des signes cabalistiques, pour, tout à coup, révéler une vérité précise ! indication de taches de couleurs rapides et enchevêtrées concourant toutes au même but et démontrant pour l'éternité — c'est-à-dire aussi longtemps que la toile subsistera — la vérité de cette minute-là.

Il est instructif de constater que pour arriver à cette liberté et à cette simplification significative des lignes, il est utile,

pour un artiste, d'être passé par une période de soumission parfaite à la réalité ardemment et étroitement interrogée avec le souci de l'exactitude.

Par la courbe de cette évolution dont nous essayons de tracer progressivement le graphique nous parvenons à mieux connaître les tendances d'esprit, les efforts et les progrès de l'artiste. Nous entrons dans son intimité.

Une peinture qui semble concilier l'énergie presque farouche de la période réaliste et la prescience d'une liberté heureuse dans le dessin et dans la couleur, représente une femme déjà âgée (la grand'mère probablement) tenant affectueusement par le bras un enfant de quatre ou cinq ans qui lui pose sa menotte sur la joue et qui, faisant effort de tous ses petits muscles, l'écarte en manière de jeu. Ce tableau nous reporte à 1896.

L'AU-DELA DU RÉALISME

Moins libre que d'autres œuvres anciennes, mais d'une saveur singulière et d'une énergie de trait caractéristique, cette peinture à l'huile, d'une couleur nette et franche, vaut encore plus par le dessin que par le coloris pourtant si sérieux et si parfaitement adapté aux types et au paysage qu'on le sent copié directement sur nature par une main attentive et des yeux précis.

On voit par ces exemples dans quel sens la personnalité vigoureuse de Miss Mary Cassatt s'est progressivement développée.

Il se peut que M. Degas, par son exemple et par des appréciations d'une intransigeance qui, parfois, s'adoucissait d'un éloge, ait contribué pour une part importante à cette formation sévère du caractère de Miss Mary Cassatt. Ce dessinateur rigoureux a toujours refusé de s'intéresser à des œuvres mal établies.

MARY CASSATT

On chercherait cependant en vain dans l'immense majorité des œuvres de Miss Cassatt la trace précise de l'influence de M. Degas.

LA GRAVURE EN NOIR ET EN COULEURS

Pour s'imposer à elle-même une précision quasi absolue dans le dessin d'après le modèle vivant, Miss Cassatt s'imposa un procédé de travail qui exclue toute tricherie ou toute inexactitude. Elle ne se contenta point de dessiner avec le crayon. Elle voulut graver sur le cuivre, avec la pointe de fer, afin que la plaque gardât la trace de ses erreurs ou de ses repentirs.

Magnifique discipline ! Il n'y en a pas de plus sévère, ni qui puisse donner de plus beaux résultats.

La gravure en noir lui rendit sur ce point

GRAVURE EN NOIR ET EN COULEURS

des services inappréciables. Elle commença très tôt à pratiquer cet art difficile. Le public ne se rendit compte des recherches et des résultats de cette artiste éminemment consciencieuse qu'à son exposition d'avril 1891.

Cette exposition était peu abondante[1]. Elle ne se composait que de quatre tableaux peints à l'huile — magnifiques il est vrai —

[1]. Galerie Durand-Ruel. Jusqu'en 1891 Miss Cassatt avait exposé avec les autres graveurs. En 1890, ils se constituèrent, sous la présidence d'Henri Guérard, en société des peintres-graveurs français. Cette dénomination excluait Miss Mary Cassatt. Elle en fut d'abord très affectée. Reprenant courage elle obtint de MM. Durand-Ruel une salle particulière pour exposer 13 estampes en même temps que ses émules exposaient les leurs dans la grande galerie.

Le public, par son empressement, lui donna raison. On devine cependant que ce succès n'alla point sans déterminer contre elle des animosités. L'artiste se souvient d'un diner qui eut lieu le lendemain de l'inauguration chez le peintre-statuaire Bartholomé. Les convives la plaisantèrent et parfois si malignement qu'elle sortit de cette réunion toute bouleversée presque en larmes. On devine par cet exemple que ses débuts ne furent pas exempts de difficultés.

MARY CASSATT

et d'une série de 10 gravures en couleurs formant une série tirée à 10 exemplaires par l'artiste elle-même. Cela avait été fait dans une sorte de hâte fiévreuse, avec un matériel rassemblé à la hâte, en collaboration avec un artisan habile en son art, que l'artiste, par une sorte de scrupule de délicatesse, voulut associer à son succès en inscrivant son nom sur le catalogue. Ce qui fit dire à Degas : Pourquoi cet homme ?...

Cette série est aujourd'hui à peu près introuvable[1]. Elle était à la fois un point de départ et un aboutissement. C'était déjà un aboutissement parce que l'auteur pratiquait cet art avec conscience depuis plusieurs années. C'était aussi un point de départ,

[1]. Il en demeure une série complète chez l'auteur, une autre chez MM. Durand-Ruel et une troisième chez M. Vollard.

1899

GRAVURE EN NOIR ET EN COULEURS

car elle se dépassa dans ce domaine, à maintes reprises depuis cette date.

Miss Mary Cassatt avait commencé ses études de gravure par des pointes sèches. L'une d'entre elles avait été publiée dans le journal dont M. Yveling Rambaud était le directeur : *L'art dans les Deux Mondes*[1], En première page du numéro, en date du 22 novembre 1890, fut reproduite une gravure en noir : ce sont deux fillettes penchées sur une table de lecture. On ne voit de la première que le profil. Le corps n'est qu'indiqué en perspective fuyante. De la seconde fillette on voit un visage de trois quarts penché aussi vers le papier. Les indications des visages sont légères, presque sommaires. Cela ne vaut ni par le modelé, ni par l'énergie du trait, mais par

[1]. 43, rue Saint-Georges. La publication a disparu depuis longtemps.

MARY CASSATT

le sentiment gentil de ces deux petites sœurs laborieuses. L'une a les bras fuyants sous la table pour tenir le moins de place possible, l'autre allonge son bras gauche pour maintenir le haut de la grande feuille contre le bois de la table. Elles sont serrées l'une contre l'autre, attentives, se ressemblent comme des sœurs. C'est une charmante vision d'intimité familiale. Cependant nous sommes encore loin des belles gravures parfaites que recherchent aujourd'hui les amateurs. D'autres œuvres exécutées peu après sont plus nerveuses et d'un trait plus sûr.

L'artiste a gardé à peu près de tous ses essais, une épreuve documentaire. Avant la série de dix gravures en couleurs exposée en 1891, elle avait exécuté une série de douze en noir — également introuvable — et un grand nombre de pièces isolées. Il

GRAVURE EN NOIR ET EN COULEURS

n'entre pas dans le cadre de cette étude de les décrire toutes. Cette nomenclature serait un supplément indispensable au catalogue complet de l'œuvre peint de Mary Cassatt. Notre rôle se borne à choisir dans ce grand nombre de planches, sinon les principales, du moins les plus caractéristiques de l'évolution de son talent.

Je pense en ce moment à une gravure en noir représentant une jeune mère assise et allaitant son nourrisson dont elle tient le pied dans sa main droite. L'arabesque en est ronde, sans fadeur et très tendre. Toutes les molécules des deux êtres semblent se toucher pour mieux prendre contact et en éprouver de la joie. Quelques rares indications marquent les ombres, les plis indispensables. Tant de calme et de douceur donnent à cette maternité de la grandeur. Cela est indiqué en très peu de traits. Ceux-

MARY CASSATT

là seuls qui étaient indispensables. Et ce nourrisson tracé en raccourci est vraiment blotti contre sa mère. Il est en chemise. On devine les plis de la chemise. Les deux visages sont d'une expression touchante sans qu'on puisse dire de quoi ils sont faits ni d'où vient cette expression.

Maints autres nouveau-nés, dans ces eaux-fortes, sont exquis sans qu'on puisse définir exactement d'où provient leur séduction. Certains de ces visages de bébés sans âge, encore dans les limbes de l'existence, sont indiqués si légèrement, d'un trait si fin et si cursif, qu'ils devraient être inexistants. Cependant ils vivent. Ces petits visages sans forme définie, sans traits marqués, sans personnalité, semblent au contraire ne pouvoir être transcrits que par une pointe aussi peu appuyée que ne le sont leurs traits. Ils vivent. Une ligne

GRAVURE EN NOIR ET EN COULEURS

courbe enferme exactement le volume de leur crâne et en épouse la forme. Une imperceptible ondulation de cette ligne nous dit le peu de consistance de leur enveloppe crânienne, et les dépressions encore si sensibles des diverses parties se resserrant entre elles. D'imperceptibles hachures indiquent l'ombre et mettent en pleine lumière des blancs où un trait léger modèle un nez ou des yeux. Ces traits dans la réalité existent à peine. Dans l'eau-forte, c'est à peine s'ils existent davantage. Ce sont des indications de traits, et pourtant cela est juste, vigoureux, précis, net et vivant.

On peut dire de ces petits traits noirs qu'ils sont « révélateurs ». A certains endroits, ils semblent frottés par une estompe qui serait munie d'une pointe imperceptible. Le trait est enveloppé, il modèle des gris et des noirs qui semblent produits par

MARY CASSATT

une pointe extrêmement fine. A certains endroits cela est aussi doux et aussi gras que si l'artiste s'était servie d'un fusain ou d'un procédé lithographique. A d'autres endroits il semble que la pointe devienne nerveuse et qu'en griffant le papier elle découvre dans son grain la partie du visage que je ne sais quel maléfice avait rendu invisible et qui cependant préexistait et dormait dans le blanc vierge de la feuille.

Les visages des mamans sont admirables et sacrifiés, heureux, semble-t-il, de s'effacer devant la toute jeunesse de leur race, de se fondre dans la personnalité encore virginale du tout petit. Cette conception du rôle maternel n'empêche pas la pointe de les marquer d'un trait individuel, ni de noter telle ou telle asymétrie de leur visage de sorte que le spectateur n'a pas devant soi une image conventionnelle de la mater-

GRAVURE EN NOIR ET EN COULEURS

nité, mais qu'il a sous les yeux une vraie maman telle qu'elle est apparue à l'artiste à telle minute déterminée.

Quelques études ont été faites d'après des bambinettes dont l'âge ne dépasse guère quatre ans. A l'instant où j'écris j'en revois une par la pensée qui a dans les yeux quelque chose d'espiègle et d'un peu sournois avec ce je ne sais quoi de vague et d'indécis qui est le propre des physionomies de cet âge. Elle nous donne cette opinion à cause d'une expression fugitive du regard, à cause d'un trait qui s'ébauche autour des yeux et autour de la bouche, et qui disparaîtra peut-être plus tard, mais qui peut-être aussi (selon l'éducation, les circonstances, le bonheur ou l'infortune) s'accentuera pour marquer peu à peu d'une façon indélébile le visage de l'enfant devenue grande. Ce trait est encore indécis, il pourra deve-

MARY CASSATT

nir, dans la vieillesse, un stigmate. A côté de cette enfant, une servante impassible représente la créature sans pensée et dont le visage, par conséquent, n'a aucune raison de varier ni d'exprimer quoi que ce soit, sinon la vie élémentaire. Tout cela est obtenu en quelques traits, en quelques hachures, par des indications à peu près imperceptibles, parfois même tout simplement par l'absence d'indications, c'est-à-dire par une réserve de blanc dans la feuille de papier. Que de trouvailles gentilles dans l'ordre sentimental autant que dans l'ordre des combinaisons de lignes ou du modelé par les ombres ! Je pense en ce moment à une pointe sèche qui représente une jeune femme tenant un enfant dans les bras. Le petit visage se découpe sur le visage de la mère comme, à certains jours, un astre vient se placer devant un autre astre et

1900

GRAVURE EN NOIR ET EN COULEURS

dessine sur sa surface brillante la courbe élégante de son profil. Or, les deux visages — d'âge si différent — se ressemblent. Ils montrent des analogies, que peut-être l'artiste elle-même n'a pas remarquées, mais que la nature lui a suggérées et qui sont d'autant plus séduisantes de sentiment que l'exécution est plus tendre. De cette série de gravures, on pourrait dire qu'elle rassemble autant d'images de tendresse qu'il y a de planches de cuivre.

Un petit nombre de ces études ont été faites d'après des modèles plus âgés. L'une d'entre elles représente, assise, une jeune fille en toilette de bal, si lasse, si absente, si distraite et presque si écœurée de tout, qu'on devine que de sa bouche, si elle parlait, ne sortirait que l' « A quoi bon » de la jeunesse déprise de tout avant d'avoir rien essayé, lasse par avance de tout effort et

MARY CASSATT

de tout succès. Tout cela s'explique sobrement par de petites lignes de grosseur inégale et par quelques accents expressifs. Parfois en douze ou quinze traits une mère et son enfant surgissent du papier et disent au spectateur leur amour réciproque. Parfois même le désir d'exprimer ce sentiment avec autant de force que possible suggère à Miss Cassatt de supprimer presque entièrement les corps pour ne garder que les visages. Et encore, dans ces visages, ne transcrit-elle que les traits qui expriment l'amour. Peut-être même pourrait-on aller jusqu'à dire qu'elle ne garde du corps humain que juste ce qu'il faut pour localiser les cinq sens par lesquels on éprouve et on exprime l'amour. Certains états ne sont que des notes cursives. Cependant l'impression est d'une précision et d'une justesse extrême. Avant que l'artiste soit

GRAVURE EN NOIR ET EN COULEURS

parvenue à cette virtuosité combien faut-il supposer de travaux préparatoires et de planches biffées ou détruites ? Une de ces planches représente M^{lle} Mallarmé, la fille du poète, dans une loge de théâtre, et tenant à la main son éventail. C'est un vernis mou, aussi gras par endroits que peut l'être une lithographie, mais avec des noirs lumineux, et un curieux enchevêtrement de lignes rondes indiquant les balcons. Ces lignes rassemblent tout l'intérêt sur le modèle qui se présente de profil. C'est une recherche graphique, compliquée d'une recherche de couleurs en blanc et en noir, pour aboutir à l'expression d'un sentiment. Cela est vu par des yeux de peintre.

D'autres, enfin, de ces eaux-fortes[1] font

1. L'une de ces eaux-fortes, *La Femme à l'Eventail*, a été faite pour un journal dont Degas avait pris l'initiative avec Pissarro et Bracquemond. *Le Jour et la Nuit* n'eut qu'un seul numéro. Cette eau-forte demeura donc

MARY CASSATT

partie de ces études minutieusement réalistes et dans lesquelles l'acuité de l'observation se double d'une recherche du caractère jusqu'aux limites (qu'elle ne dépasse jamais) au delà desquelles on aboutit à la déformation systématique ou à la caricature. Telle est, par exemple la pointe sèche qui représente une fille au moment où elle se peigne et qui, non dénuée de vulgarité, vaut cependant par le nerveux du trait et par je ne sais quelle fièvre qui se communique par l'extrémité de la pointe au papier et au spectateur. Cette série est peu nombreuse.

Quelques-unes enfin de ces eaux-fortes paraissent avoir été des croquis pour un tableau projeté. Tel, par exemple, cette jeune fille lisant dans un jardin. Cela vaut par

inédite. Le tableau d'après le même motif fait partie de la collection Louis Rouart.

GRAVURE EN NOIR ET EN COULEURS

l'élimination de tous les détails superflus et par la justesse d'accent qui précise tout ce qui est essentiel. Dans cette gravure, par exemple, quelques traits indiquent un commencement de prairie, quelques pots de fleurs, les persiennes d'une maison proche. C'est une notation visuelle extrêmement artiste.

La série de dix eaux-fortes exposées chez Durand-Ruel en 1891 témoignaient, dès cette date, d'un très grand effort en ce sens qu'elles visaient à représenter des scènes plus complètes et d'une exécution plus poussée. C'est une série de dix grandes feuilles[1] tirées en couleurs et mettant en scène un ou deux personnages d'assez grande taille dans un intérieur et parmi des objets familiers. La première de ces eaux-fortes est la seule

1. Dimensions de chaque planche : Environ 35 cm. sur 25 cm. de large.

MARY CASSATT

qui soit à peine colorée. Elle représente un enfant nu se détachant sur la jupe jaune de sa mère accroupie à côté de lui. Au catalogue de 1891, elle portait cette désignation : Essai d'imitation de l'estampe japonaise. Les neuf autres, libérées presque totalement de cette imitation, sont rehaussées de grandes teintes plates obtenues à la presse et d'une grande délicatesse de ton. Ces eaux-fortes valent par la composition, par la justesse des mouvements, d'ailleurs généralement très calmes, et davantage encore par des qualités de dessin. Regardez, par exemple, dans la quatrième feuille, le pot à eau d'un relief si net, d'un volume si juste, et observez comment cette impression de volume et de relief est obtenue : rien que par la puissance d'un contour rigoureusement exact. Observez le travail particulier de la manche, ornée de dentelles et

GRAVURE EN NOIR ET EN COULEURS

qui bouffe autour du bras. C'est d'un travail infiniment curieux. Elle est faite de quelques traits rapides mais sûrs. On sent de quelle matière est ce tissu, sa forme, sa légèreté, sa mobilité, et qu'un membre vivant peut l'animer de son mouvement.

Observez encore la quatrième feuille. Elle représente une jeune femme vêtue d'une jupe à grandes rayures vertes, blanches et rose-éteint devant sa table de toilette d'un jaune mêlé de gris, le tout posé sur un tapis gros-bleu et se détachant sur du papier peint qui est presque du même bleu. C'est d'une grande simplicité et d'une force tranquille. C'est établi par grandes masses avec, çà et là, des rappels des tons principaux gris ou bleus qui n'étaient perceptibles qu'à des yeux extrêmement fins, et sachant simplifier leur vision, afin de l'intensifier.

MARY CASSATT

C'est dans cette feuille que le pot à eau découpé dans la réserve du papier nous apparaît convexe et consistant sans que l'artiste ait recouru à d'autres ressources que la précision du contour.

Cependant le morceau le plus extraordinaire de cette quatrième feuille qui est peut-être la plus belle, est le dos de la jeune femme. Il est tracé d'un seul trait et cependant il est rond et consistant. Il tourne comme tournent dans la nature les dos charnus des jeunes femmes. Devant cette feuille, Degas a dit : « Ce dos, vous l'avez modelé ? » Or, pour obtenir ce résultat, l'artiste n'a même pas eu besoin d'indiquer l'ombre. Ce dos tourne par la seule puissance de la ligne parfaitement juste. C'est d'une précision souple, d'autant plus remarquable que ce morceau de maîtrise a été obtenu directement sur cuivre, sans dessin préparatoire.

GRAVURE EN NOIR ET EN COULEURS

Ce dos, « d'un trait mis en sa place enseigne le pouvoir » et si toutes les feuilles de cette série se composaient de tels morceaux, ce serait une suite incomparable.

Dans la cinquième feuille, une jeune femme est accroupie par terre, en jaquette tailleur brune rayée de brun ton sur ton. Elle est étonnante de netteté, de vigueur et de simplicité. Elle regarde une amie qui est debout, les cheveux presque roux, en robe pâle rayée de gris. L'exécution en est extrêmement curieuse. La manche s'attache sur l'épaule avec une précision parfaite. Remarquez le pli du coude, la torsion du poignet qui vient s'appuyer sur le ventre, c'est d'un mouvement tranquille mais juste et qui s'infléchit là où il faut. Celle qui est debout se regarde dans un miroir où apparaît le reflet de la manche et du bras, le tout sur fond jaune enrichi d'arabesques

MARY CASSATT

entremêlées. On remarquera que le tracé du miroir est d'une sécheresse extrême. Je sens bien que cette sécheresse fait d'autant mieux valoir le moelleux de certaines autres lignes, je ne puis m'empêcher cependant de le constater.

Chacune de ces feuilles forme une belle composition. Cependant, à mes yeux, la qualité de certains morceaux prime la valeur de l'ensemble. Il est fréquent que les visages soient sacrifiés par un mouvement de perspective fuyante. Ce sont, presque toujours, des notations rapides, extrêmement justes, plutôt que des œuvres composées à loisir et dans lesquelles se rassemble une synthèse. Il ne faut les comparer ni aux gravures de Rembrandt, ni même à quelques-unes de Méryon ou de Lepère, mais, pour certains morceaux, elles supportent la comparaison avec n'importe quelle estampe. On n'a pas

GRAVURE EN NOIR ET EN COULEURS

fait mieux. La couleur est distribuée en trois ou quatre grandes teintes plates par lesquelles paraissent prendre une coloration même les réserves du papier gris.

Elles ont d'autant plus de spontanéité que le procédé de travail de Miss Cassatt est plus immédiat. Elle grave directement sur cuivre, d'après le modèle, sans étude ni dessin préalable. Elle se sert de la pointe, comme d'autres se servent du crayon. Or, comme le procédé ne comporte ni retouches (que les peintres appellent repentirs) ni corrections, il s'ensuit qu'elle doit obtenir du premier coup le résultat désiré ou qu'elle supprime la planche. On devine qu'elle n'a pu parvenir à cette maîtrise que par de longues recherches préparatoires. Cette précision, cette sûreté de traits sont la récompense d'innombrables exercices. Il est surprenant qu'elle ait pu parvenir, par ce pro-

MARY CASSATT

cédé direct, à la concision synthétique de certains raccourcis. Dès maintenant, nous devinons les bénéfices moraux que lui a valus cette discipline sévère. Devant l'aquatinte qui représente la mère et la sœur de l'artiste, l'une lisant, l'autre cousant, dans l'ombre d'une pièce intime, auprès du globe lumineux d'une lampe placée sur une table qui recueille toute la lumière, et qui projette une grande tache claire, Miss Cassatt un jour s'écria devant moi : « Voilà qui vous apprend à dessiner » ! Par ce mot, nous saisissons le but que, le voulant ou non, elle a poursuivi. La gravure a été pour elle une école de dessin.

Quant à l'influence japonaise, elle est sensible dans certaines de ces estampes, mais l'artiste a rapidement réussi à s'en libérer.

Ce n'est que par instants, de loin en loin, qu'on pense à la façon dont les grands japo-

GRAVURE EN NOIR ET EN COULEURS

nais ont déroulé leurs lignes sur le papier de riz pour faire vivre les figures et faire saillir les objets. Miss Cassatt a aimé les Japonais et elle les a étudiés, mais elle les a imités en esprit et en vérité. Son imitation est aussi peu littérale que possible. Elle est remontée à la source, aux principes éternels qui s'appliquent à toute œuvre d'art, dans quelque siècle qu'elle ait été faite et de quelque race que soit l'interprète. Elle n'a voulu imiter ni le sujet, ni le procédé, ni le parti pris décoratif. Elle s'est bornée à vouloir « sur des pensers nouveaux » reprendre pour ainsi dire à pied d'œuvre, la tradition éternelle des courbes heureuses. Elle y a réussi dans une très grande mesure, et sa tendresse sentimentale, si européenne, on pourrait dire spécialement anglo-saxonne, a donné à cette série un accent qui n'est qu'à elle.

MARY CASSATT

L'ENSEIGNEMENT DES JAPONAIS

Il n'en est pas moins vrai que les Japonais ont contribué pour une part importante, à la formation intellectuelle et artistique de Miss Mary Cassatt. L'Exposition organisée à l'École des Beaux-Arts en 1890 fut pour elle une révélation. Ce serait l'objet d'une étude intéressante que de préciser brièvement, avec dates et preuves à l'appui, l'influence heureuse que le génie d'un Hok'saï ou d'un Outamaro a eu sur l'art européen en général et sur l'art français en particulier.

Même un Degas — d'une originalité si profonde et si entière — se découvrit à leur égard une admiration déférente. Aussi savant que qui que ce soit dans tout ce qui concerne l'art, ce grand artiste assigne aux

L'ENSEIGNEMENT DES JAPONAIS

Japonais une place hors de pair. Il est hors de doute qu'il recueillit de l'étude sagace et patiente qu'il fit de leurs chefs-d'œuvre des avantages très importants. Les connaisseurs très affinés sont les seuls qui puissent trouver dans ses œuvres la trace quasi imperceptible de l'influence des Japonais. C'est parce que Degas était déjà dans la maturité de son âge et de son caractère quand il les étudia et qu'il se contenta de ne leur emprunter que l'essence même de leur génie. Tout au plus, de loin en loin, reconnaît-on leur influence dans le procédé, la mise en pages (toujours si particulière chez Degas), dans certaines particularités de l'arabesque, certains tours d'esprit ou de crayon, qui, d'ailleurs, ne sont pas exclusivement japonais. On peut citer notamment les perspectives très rapprochées, les lignes d'horizon se rapprochant

MARY CASSATT

dans un raccourci immédiat, ce je ne sais quoi de particulier qui s'explique plus facilement dans la vision d'hommes qui vivent assis par terre qu'on ne le conçoit dans la manière de voir de Français assis sur des sièges ou penchés sur une table. Notons aussi le parti pris de coloration par grandes taches distribuées par à plats de préférence aux coloris plus minutieux de la tradition française.

Envisagés d'un point de vue très élevé, tous les chefs-d'œuvre ont, pour les yeux qui savent voir, une parenté. Malgré les antinomies de race, les différences de civilisation, malgré toutes les différences d'époques, de costumes, de civilisation et de sensibilité, il n'y a rien d'inconciliable entre le dessin qui court autour d'un marbre grec, l'enroulement des traits dans une estampe de O'Kousaï et l'arabesque d'une

L'ENSEIGNEMENT DES JAPONAIS

miniature persane de la bonne époque.

Si nous ne savions, par des conversations et des témoins, que Degas a bénéficié de cet enseignement, son œuvre ne le révèlerait que rarement. Dans l'œuvre de Miss Cassatt l'influence est moins occulte.

Il y a chez M. Stillman, à Paris, un tableau qui représente un enfant nu dans les bras de sa mère debout en robe rose, et qui tend le bras vers les branches d'un arbre où il y a des fruits.

Cette toile s'appelle la *Cueillette des pommes*, elle a été exécutée en 1893 et il existe une gravure du même sujet. Il est infiniment probable que la gravure faite sur cuivre directement et comme d'élan a précédé ce tableau. Peut-être serait-ce à cette particularité que serait due une certaine sécheresse de lignes dans l'œuvre peinte. La jupe tombe en ligne assez droite pour

MARY CASSATT

faire avec les montants de la bordure presque des parallèles. Les branches de l'arbre, dans le haut, ont aussi quelque chose de géométrique. Le ton de la robe sur le vert de la prairie est joli, mais cette pelouse est verticale plutôt qu'horizontale et le pommier donne une impression graphique plutôt qu'une impression de nature. L'ensemble est un peu étriqué et se ressent d'un je ne sais quoi de japonais dans le souci de simplification décorative. Ce qui sauve tout c'est la gentillesse de l'enfant vraiment puéril, désireux de la pomme, et d'un modelé très précis sans qu'il cesse d'être enfantin.

Où l'on retrouverait encore un je ne sais quoi qui rappelle la netteté du métier de graveur, et, dans la mise en toile, peut-être aussi quelque chose de japonais, c'est le tableau qui représente une jeune mère

L'ENSEIGNEMENT DES JAPONAIS

assise sur un tapis oriental (très joli de couleur) et tenant sur ses genoux une fillette presque nue tandis qu'elle tient dans la main droite au-dessus d'un bassin, à côté d'un pot à eau, le pied droit de l'enfant. Ce tableau qui date de 1894, est d'ailleurs d'un dessin extrêmement sûr, d'un accent vigoureux et parfaitement personnel.

Ce je ne sais quoi de japonais, provient beaucoup moins d'une imitation littérale que de la concision et de l'énergie du trait, de l'enroulement décoratif de l'arabesque et de la recherche du style par l'élimination de tous les détails superflus, donnant d'autant plus de relief aux traits essentiels.

LE PROCÉDÉ DE TRAVAIL

L'étude des gravures de Miss Mary Cassatt nous permet de deviner quel a été,

MARY CASSATT

même pour ses œuvres peintes, le procédé de travail. Sauf exceptions infiniment rares, l'artiste ne fait pas de dessins ni d'essais préparatoires. C'est du premier coup et non par une série de reprises qu'elle veut obtenir l'impression de volume, de poids, l'illusion de la convexité, la sensation du modelé.

Le dessin, pour un homme comme M. Degas, c'est une volonté inscrite dans un trait. Pour Miss Mary Cassatt, c'est une volonté gouvernée par une recherche d'expression sentimentale. On imagine qu'elle a sacrifié un grand nombre de plaques de cuivre où le trait avait pu manquer de précision. Sur la même plaque elle ne se reprend jamais et surtout elle ne triche jamais. Tout le monde sait comment des hachures d'ombre peuvent dissimuler des reprises. On n'en trouve point dans les

LE PROCÉDÉ DE TRAVAIL

eaux-fortes de Miss Cassatt. Cela vient d'élan ou va se perdre au rebut.

Il est hors de doute que ce caractère primesautier de l'exécution s'accorde si bien avec l'impressionnabilité nerveuse de l'artiste que le procédé de travail doit être le même quand l'auteur poursuit la réalisation d'un tableau.

En ce cas les études au pastel, dans une petite mesure, servent de travaux préparatoires. Certains morceaux en sont toujours aussi finis que possible. Cependant il est presque sans exemple que le tableau ne soit pas tout à fait différent. Ces pastels rapides, non terminés, sont pour l'artiste ce que sont les gammes pour un pianiste. Ce ne sont pas à proprement parler des dessins préparatoires. Miss Mary Cassatt est en effet rebelle à toute contrainte, même à la contrainte qu'elle s'imposerait elle-même

en conformant l'œuvre présente à l'œuvre qui a précédé.

Tout au plus imagine-t-on que sur la toile blanche qui va devenir le tableau, un travail cursif au crayon ou au fusain, distribue — d'un premier élan — le volume des masses et l'indication des mouvements. En aucun cas, ce travail préparatoire ne doit être assez poussé pour gouverner l'œuvre future et asservir le peintre. Le pinceau à la main, il faut qu'il garde sa liberté, sa spontanéité et, dans une certaine mesure, sa fantaisie. Son tempérament le lui impose.

Et cette façon de travailler qui pourrait donner l'impression d'une exécution hâtive et d'une certaine improvisation se concilie chez Miss Mary Cassatt avec un souci constant du dessin le plus serré et de l'harmonie de couleurs la plus volontaire. Tant il est

LES DIFFÉRENTS STYLES

vrai que la réponse de Whistler à son fameux procès est d'une vérité constante. « Oui, Monsieur le Juge, dix minutes pour l'exécuter, et toute une vie pour le mériter ! »

LES DIFFÉRENTS STYLES

On peut donc diviser la carrière de Miss Mary Cassatt en périodes à peu près distinctes. Après les essais sans importance, quelques œuvres où se révèle l'admiration pour Courbet, Manet, Degas, ensuite une période d'étude et des essais d'interprétation nouvelle des maîtres japonais dont l'influence se restreint à une leçon de sérieux et d'élégance dans le trait, ensuite une période de retour au réalisme et enfin une ère de liberté heureuse avec des retours, en ces dernières années, vers un art gracieux

MARY CASSATT

et tendre qui n'eût pas été aux antipodes de Chaplin, du moins dans la compréhension du nu, si celui-ci eût été plus peintre au sens visuel du mot, c'est-à-dire s'il s'était tenu plus étroitement en conformité avec la réalité de sa vision. A peu près dans toutes les périodes se place un grand nombre d'esquisses d'après des enfants, peu poussées sauf dans les visages, et dans lesquelles des indications rapides de pastel écrasé établissent des harmonies de couleur que l'artiste a négligé de pousser jusqu'à l'achèvement. Elles ont le charme des esquisses où l'imagination du spectateur collabore avec celle du peintre et termine l'œuvre selon son caprice. Cependant il ne faut pas leur attacher une importance exagérée. Quand elles ne préparent pas des œuvres plus complètes, elles révèlent une sensibilité ardente mais élémentaire. Elles

1906

1907

LES DIFFÉRENTS STYLES

gardent quelque chose de sommaire. Il est permis d'être séduit par leur spontanéité instinctive et leur élan : ce ne sont pas des œuvres.

L'avantage de la classification que nous indiquons est de nous fournir des points de repère et d'établir une sorte de gradation dont le point culminant se placerait entre les années 1890 et 1910. On ne peut cependant se dissimuler que toute classification a quelque chose de factice et de sommaire. En fait, plusieurs tendances difficiles à concilier se sont toujours manifestées dans les œuvres de Miss Cassatt et à toutes les époques : d'abord la tendance réaliste qui ramène toutes choses à la vision précise de la réalité, ensuite la tendance spiritualiste ou plutôt l'élan sentimental qui entraîne l'artiste à transposer dans le domaine de l'art, et plus particulièrement dans le

domaine intellectuel et de l'idéal les sensations directement éprouvées devant la nature.

Ajoutez que le souci despotique du dessin qui ramène toute vision de nature à un ensemble de lignes expressives et de traits caractéristiques s'est trouvé assez souvent supplanté par la tendance coloriste qui s'enivre de l'intensité des tons, de leur variété, de leurs valeurs réciproques, de leurs délicatesses respectives et de leur harmonie totale en négligeant dans une certaine mesure la structure intérieure des objets ou des personnages, leur squelette invisible ou le réseau occulte des muscles et des tendons sous l'apparence veloutée de l'épiderme ou l'éclat coloré des visages. Entre 1896 et 1899, certaines œuvres attestent, chacune pour sa part, les diverses sollicitations de ces tendances. Suivant les

LES DIFFÉRENTS STYLES

heures, ou plutôt suivant son état nerveux, l'artiste donne libre essor à telle ou telle des qualités qui composent l'ensemble de sa personnalité.

L'enfant au verre d'eau [1] date à peu près de 1897 et la mère jouant avec son bébé [2] datent à peu près de 1898. Ces deux tableaux procèdent plus spécialement d'une préoccupation graphique, bien que le coloris en soit intéressant et personnel.

A peu près de la même époque c'est-à-dire de 1897, date *La petite fille au grand chapeau*, esquisse heureuse qui procède d'un point de vue presque exclusivement coloriste. En 1899, a été peinte la mère au bébé extatique, qui associe à un dessin rigoureux, à une tendance intellectuelle et sentimentale, la préoccupation très nette du

1. Collection Stillman.
2. Collection Durand-Ruel.

MARY CASSATT

coloris. On doit enfin placer aussi vers la même date des œuvres étroitement soumises à la réalité, sorte de gymnastique manuelle, exercices indispensables que Miss Mary Cassatt s'est toujours imposés, comme si elle avait éprouvé constamment le besoin de ne pas se laisser entraîner vers la peinture sentimentale, afin de rester attachée étroitement à la réalité interrogée avec conscience par des yeux de dessinateur et de peintre.

Il ne faut pas oublier enfin que l'un des chefs-d'œuvre de Miss Mary Cassatt *Le Thé* de la collection Rouart[1] date de 1880. Ce tableau représente sur un fond de papier peint rayé de rouge tendre et de gris, deux jeunes femmes assises sur un canapé gris et rouge qui s'accorde avec le tapis rouge.

1. A la vente de cette collection, en décembre 1912, ce tableau a été adjugé pour 11.700 francs.

LES DIFFÉRENTS STYLES

L'une, châtaine, en vêtement brun-brillant s'appuie contre le menton le revers des doigts de la main gauche et regarde dans le vague. L'autre est blonde, vêtue de noir, avec un petit chapeau sombre et gantée de gris et elle boit le thé dans une petite tasse grise relevée d'une bordure bleue.

Bien que le dessin de cette composition soit admirable, c'est la préoccupation coloriste et sentimentale qui donne à ce tableau une vie intense. Les modelés des visages sont justes et touchants. La jeune rêveuse aux cheveux châtains se fond dans l'atmosphère de cet intérieur comme se fondent dans leur atmosphère les meilleures figures de Fantin-Latour.

L'harmonie de couleurs se compose des rouges localisés et diffus, du brun brillant du vêtement de l'une des sœurs et du noir bleu de l'autre robe. Le jaune des

gants répond à l'or du cadre placé au-dessus de la glace et au blond de l'une des chevelures. Les argenteries posées sur une table avivent le tout sans accaparer l'attention.

Tout est stable, bien établi, d'une puissance sobre et d'une grâce extrême.

L'UNITÉ DU SENTIMENT

Peut-être, cependant, les contrastes sont-ils moins accusés et les tendances moins opposées qu'elles ne nous paraissent à première vue. Sans doute poussons-nous jusqu'à l'abus le plaisir de l'analyse.

Ce qui caractérise l'œuvre de Mary Cassatt dans son ensemble, c'est l'unité du sentiment et le choix presque exclusif d'une catégorie particulière de motifs.

A peu d'exception près — sur lesquelles nous reviendrons — elle n'a peint qu'un

L'UNITÉ DU SENTIMENT

seul sujet : des enfants, et le rôle qu'elle a donné dans un très grand nombre de toiles à la mère du bébé n'a été, d'ordinaire, qu'un rôle de second plan destiné à préciser l'intention sentimentale et à faire valoir par les taches claires ou sombres de son costume ou la justesse de son mouvement l'harmonie générale.

C'est une exception dans cette œuvre qu'un tableau comme celui de 1910, qui pourrait être intitulé *L'Orgueil maternel* et qui représente sur le même plan une jeune femme en buste, vêtue d'une sorte de saut-de-lit qui laisse à découvert le cou et une petite partie de la poitrine, le visage de face en pleine lumière, les cheveux relevés, et tenant dans ses deux mains les deux mains de l'enfant qui, debout sur le canapé où elle est assise, son bras gauche passé derrière le cou de sa mère, la tête auréolée de

MARY CASSATT

cheveux blonds serre son visage contre le visage de sa mère et regarde vers sa droite, son jeune corps impubère à demi caché par l'épaule et le bras de la jeune maman.

Dans ce tableau, la mère a presque autant d'importance que l'enfant. Ils sont vus et peints avec le même soin et le même amour. Le modelé, dans les deux visages, est également délicat. Peut-être cela donne-t-il au tableau moins d'unité de sentiment et moins d'intensité dans l'expression de ce sentiment. Si l'enfant attire tout de même un peu plus l'attention, c'est par une sorte d'élan qui dépasse pour ainsi dire la volonté du peintre. A cause de ce manque d'unité si joli qu'il soit, nous ne classerons cependant pas ce tableau parmi les meilleurs de Miss Mary Cassatt.

Dans les tableaux qui n'expriment pas l'amour maternel ou la gentillesse potelée

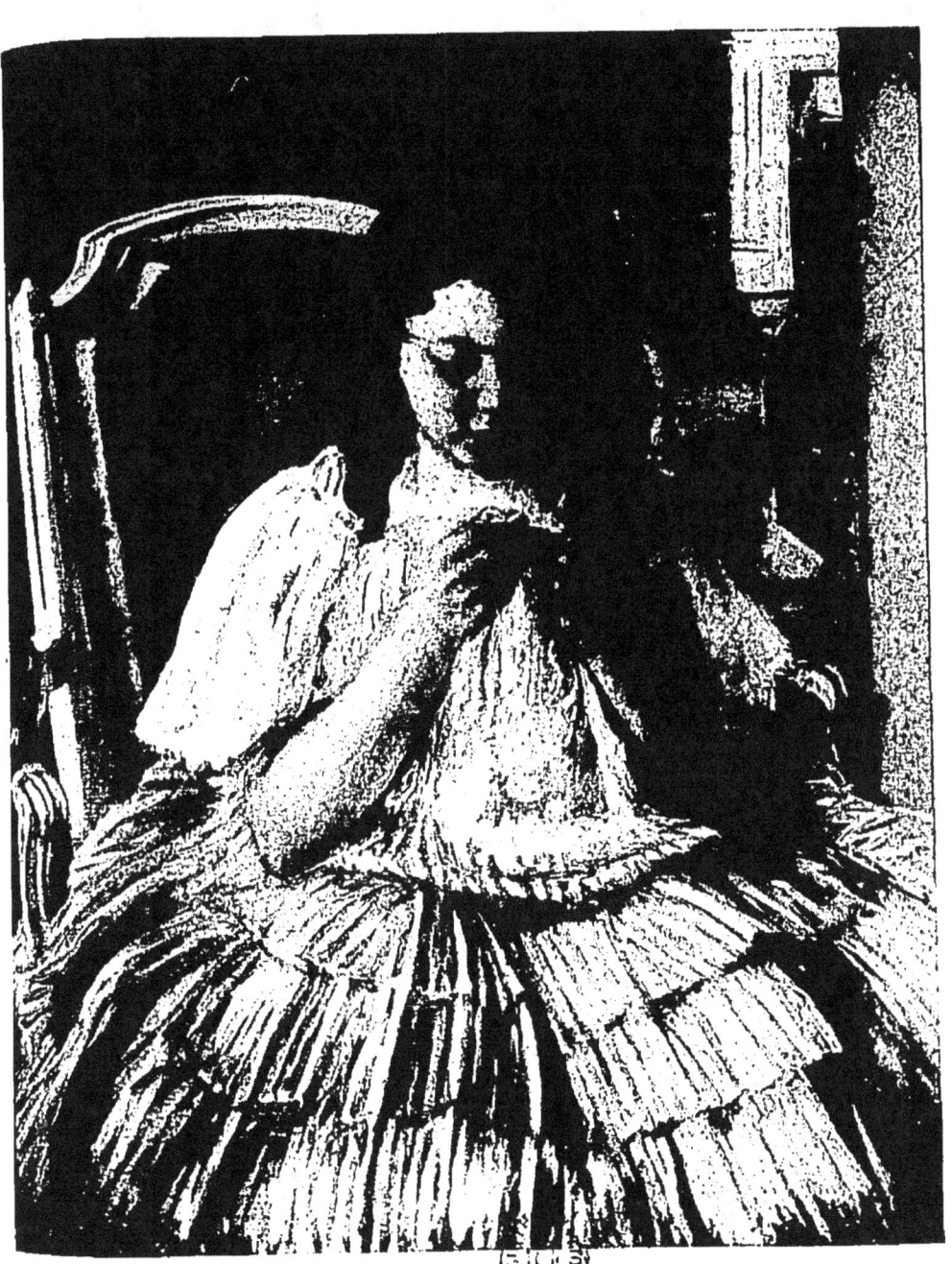
1908

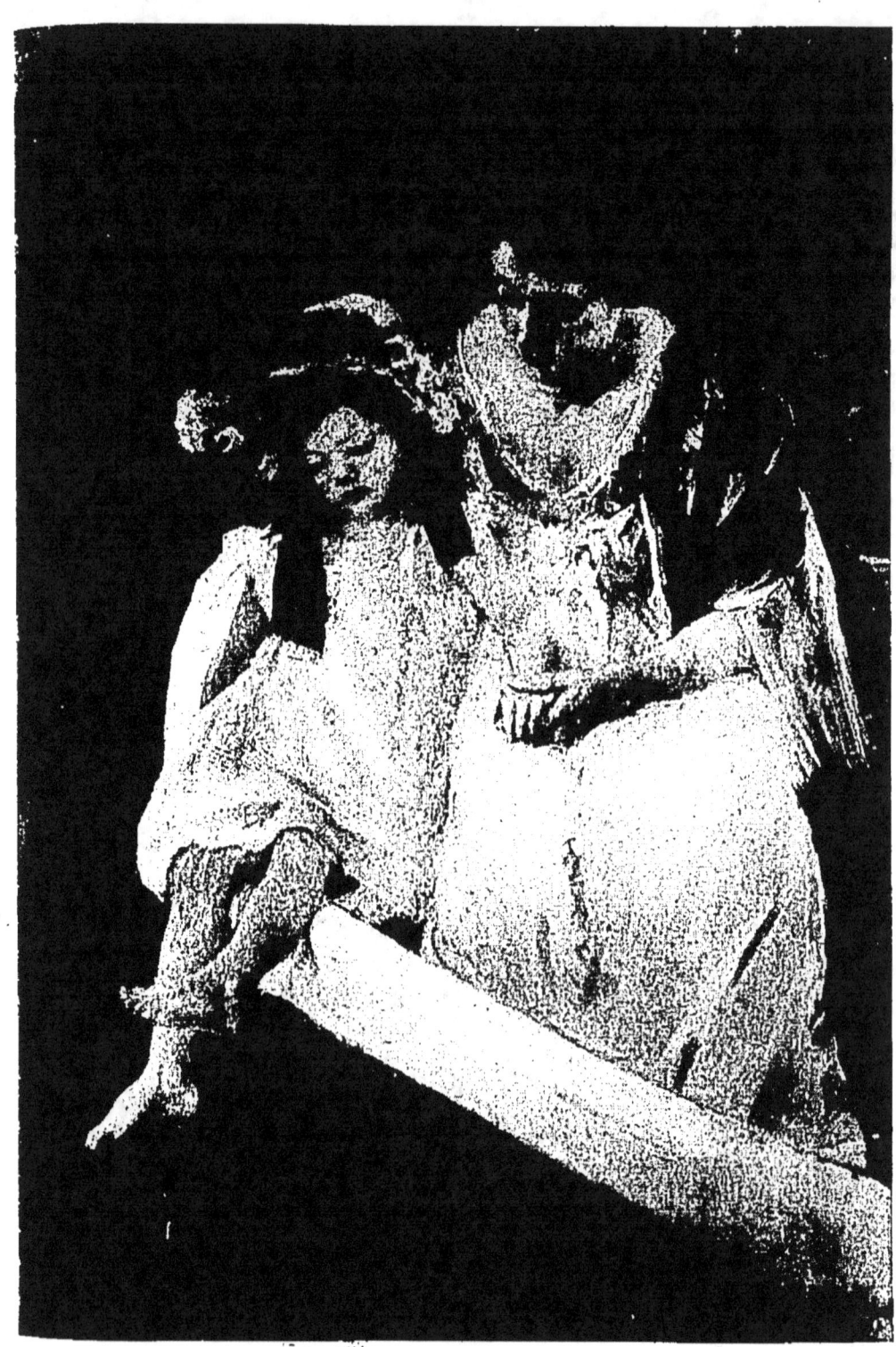

L'UNITÉ DU SENTIMENT

des enfants, Miss Mary Cassatt ne donne pas toute sa mesure.

Regardons, par exemple, les deux grands tableaux à l'huile qui appartiennent à M. Stillman. *Le banc du jardin* et *la Barque*. Ce sont deux très belles œuvres[1]. Cependant, les qualités que nous allons y découvrir ne sont pas celles qui sont les plus importantes dans l'œuvre de Miss Mary Cassatt.

La première représente, assise sur un banc vert de jardin, une jeune femme aux cheveux châtain-foncé relevés en couronne, vêtue d'une robe verte, d'un seul ton, presque en teinte plate, mais avec des accents qui indiquent les plis et les brisures. Elle a, sur les deux épaules, une écharpe rose-rouge. Un décolletage en carré justifie une

1. Elles datent de 1909 et de 1910.

guimpe grise qui monte jusqu'au cou avec des rappels de vert et de jaune dans la contexture de son tissu. Elle penche la tête vers un livre à couverture bleu sombre[1]. Sur les genoux de cette jeune femme s'appuie, penchée sur son coude droit et presque étendue sur le banc, une fillette aux yeux bleus de dix à douze ans, et qui regarde dans le vague. Sa robe est rose avec des bouillonnés au-dessus de la ceinture. Derrière elles, un étang où se mirent des verdures, une prairie où le vert se mélange à beaucoup de jaune et, dans le fond, la verdure très fraîche de quelques arbres traités par petites touches.

C'est par conséquent une harmonie de vert et de rose-rouge par grandes teintes presque plates. Cela procède d'une simplifi-

1. Ce bleu sombre est presque noir, mais le noir est banni de la palette impressionniste.

L'UNITÉ DU SENTIMENT

cation extrême des masses colorées. Les expressions de visages sont aussi calmes[1] que le paysage. Elles s'accordent avec cette harmonie de couleurs très simplifiée où deux dominantes — le vert et le rose — donnent le ton pour que les gammes des autres nuances montent ou descendent à leur unisson. Les cheveux blonds de l'enfant jouent dans cette combinaison de couleurs un rôle important. Même dans le bleu de ses yeux, un peu de jaune se devine. Il y a des paillettes de jaune dans tous les verts dont la variété se ramène aux quatre grandes notes : robe, étang, arbres et banc, de même qu'il y a des filaments de vert dans tous les jaunes.

Et j'admire l'arabesque de cette composition (bien que les parallèles du banc m'en-

[1]. Comme toujours dans l'œuvre de Miss Cassatt qui n'aime le tumulte ni dans les mouvements, ni dans les visages.

nuient un peu) j'en aime le dessin juste et tendre, le modelé des bras enfantins, des mains et des visages. Cependant j'eusse préféré sentir le nu sous la robe et la proéminence des genoux plus vivants. Somme toute, cela vaut par l'établissement solide, par la construction et c'est d'une vraie coloriste. Peut-être l'exécution est-elle plus décorative, c'est-à-dire plus simplifiée par grandes taches, que ne le comporte le tableau de chevalet. La difficulté, avec cette distribution de taches, est d'échapper à un peu de lourdeur ou de monotonie. L'artiste y a réussi dans une grande mesure.

Et voici un autre tableau conçu de la même manière. Ce sont presque les mêmes rapports dans la recherche de l'harmonie, mais en des gammes différentes. La jeune femme est assise à l'avant d'une barque. Elle est vêtue d'une robe gris-rose, avec

L'UNITÉ DU SENTIMENT

une écharpe rouge-rose sur les épaules. Elle avance le bras gauche demi nu et tient dans sa main la main d'une fillette aux bras nus qui est debout, vêtue d'une robe bleu-vert, mais assez bleue pour trancher avec le vert des arbres qui forment le fond. Elle porte sur ses cheveux blonds un chapeau de paille jaune rehaussé d'un ruban. Toutes deux ont les yeux baissés et regardent dans l'eau quelque invisible poisson. Les deux visages sont d'un très joli modelé, surtout celui de la fillette où les yeux forment une ligne charmante ombrée de longs cils. La bouche est exquise. Toute sa petite personne est d'une grâce flexueuse et charmante.

Une large ligne grise part de l'angle à notre droite et au bas du tableau, pour monter à peu près aux deux tiers de la toile. C'est le rebord de la barque qui mire dans l'eau ses blancs grisés.

MARY CASSATT

Dans ce tableau je vois encore une préoccupation presque uniquement coloriste. On peut le résumer ainsi : sur fond vert, une robe bleue et une robe rose se font valoir et mettent en valeur les modelés roses des visages et des bras nus, tandis que l'écharpe rouge fait tout chanter, devenue elle-même presque flamboyante parmi les autres tons. Le rouge de cette écharpe joue dans le tableau un rôle capital. On ne le remarque qu'à force d'analyse, mais on le remarque. La mise en toile est parfaite, bien que peut-être la grande ligne grise du bord de la barque joue un rôle un peu disproportionné à son importance psychologique. Je constate avec plaisir que les personnages demeurent le centre optique du tableau et qu'ils ont une expression morale. Ils nous disent quel lien d'affection les unit et le bonheur qu'elles éprouvent d'être ensemble.

L'UNITÉ DU SENTIMENT

Comme distribution des taches, comme exécution décorative, comme éclat et comme qualité de modelé, ce tableau vaut le précédent et aucun des deux ne le cède à l'autre. Cependant, je tiens celui-ci pour très supérieur. Pourquoi ? Je crois avoir la certitude que c'est parce que les personnages, au lieu d'être seulement l'occasion de bien modeler et de bien peindre sont aussi des reflets d'âme. Ils expriment une tendresse, ils suggèrent une impression de bonheur, ils nous renseignent sur leur état d'esprit ou plutôt sur leur état d'âme sentimental et ils arrivent à ce résultat par des moyens exclusivement picturaux. Cette sensation provient des expressions de visage, du contact entre les deux personnages, de l'union expressive de leurs mains. Peu m'importe dès lors si je trouve aux petites jambes nues ou au petit pied, quelque chose de som-

MARY CASSATT

maire, si je remarque que cette exécution par grandes taches simplifiées serait mieux appropriée à sa destination si elle s'appliquait à une décoration murale plutôt qu'à un tableau de chevalet. Je suis bien plus sensible à la beauté de la composition, à l'éclat et à la fraîcheur du coloris et, par-dessus tout à ce qu'il y a de tendre, d'exquis et de puissant dans l'expression morale. C'est cette tendresse qui met le tableau hors de pair. Et cela est si vrai qu'il y a dans la même collection un troisième tableau conçu à peu près de la même façon et que j'oserais dire à peu près manqué s'il n'y avait là encore pour le sauver un morceau exquis et tendre : le délicieux portrait d'une fillette nue. Le tableau représente sur une eau verte une barque grise où deux jeunes femmes l'une en jaune, l'autre en robe gris-bleuté et en manteau fraise-écrasée sont assises

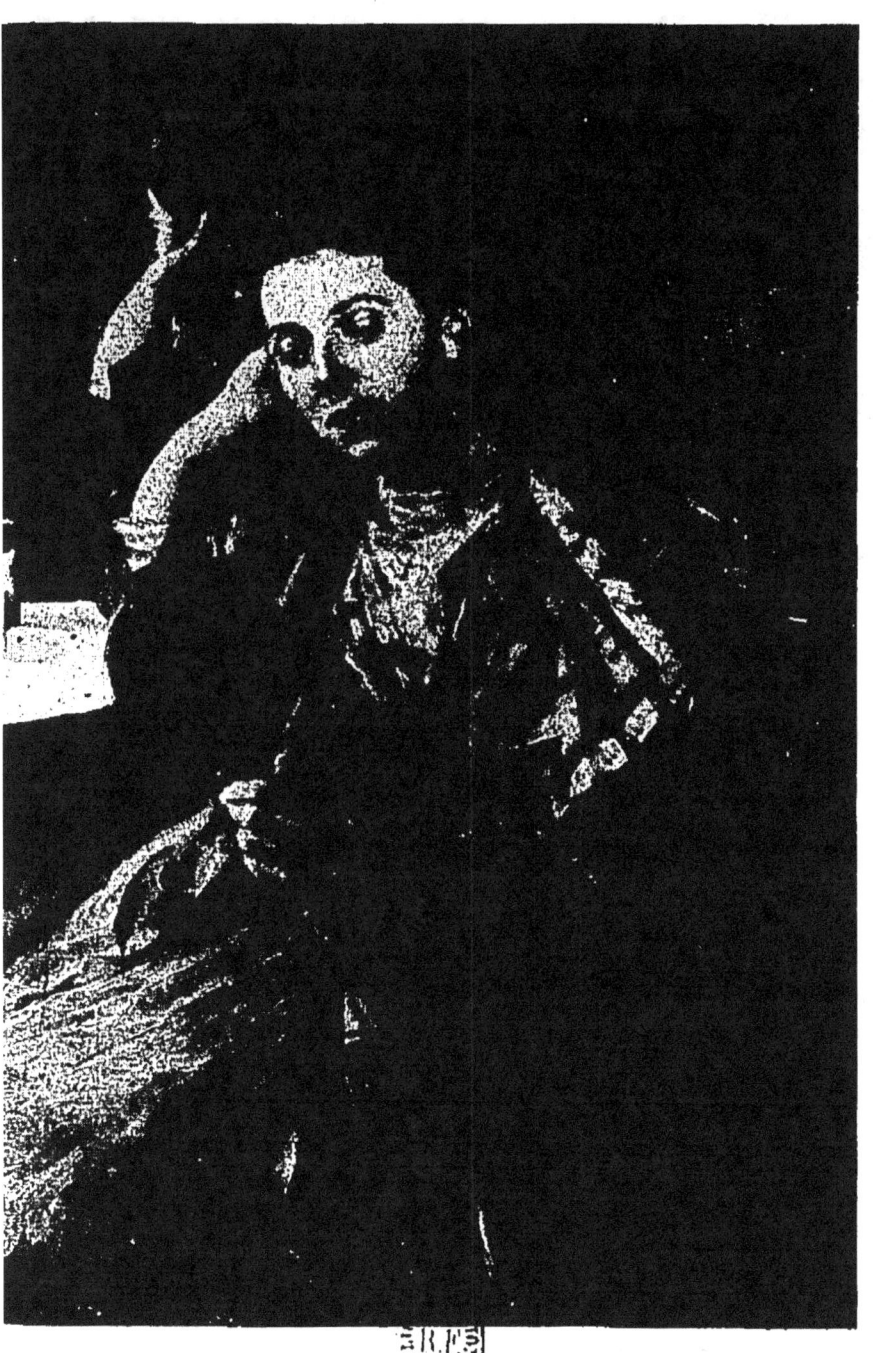

1909

1910

L'UNITÉ DU SENTIMENT

tenant chacune auprès d'elles un enfant nu qui avant ou après le bain se plaît à demeurer quelque temps au soleil. Ce tableau est conçu à peu près de la même manière que les deux autres. Sur le vert de l'eau et le gris de la barque, deux grandes taches éclatantes de vêtements féminins, l'une jaune, l'autre violette, avivées par deux nus d'enfants. Il y a, par conséquent, beaucoup d'ordre et de simplicité. Cependant ce tableau est froid. Qu'y manque-t-il donc ? Il y manque l'âme. Ces deux femmes n'ont pas l'air d'être les mamans. Ce sont des modèles qui posent. Il n'y a pas de lien intime entre elles et les enfants. C'est à peine s'il y a contact. Le groupe n'est pas rassemblé. Cela n'émeut pas. La jeune femme en jaune qui sourit est un modèle qui joue assez bien son rôle. La jeune femme en violet est tout à fait en dehors. Malgré l'éclat de son manteau on

MARY CASSATT

voudrait lui dire : Retirez-vous, puisque cela ne vous intéresse pas. Et voilà que, ces éliminations faites, je ne veux me complaire que devant les nus d'enfant et plus particulièrement devant celui de la fillette parce que c'est sur eux que s'est concentré l'élan sentimental de Miss Cassatt. Par cet exemple nous sentons nettement que les tableaux de Miss Mary Cassatt valent, à nos yeux, par la qualité du sentiment servie par une technique parfaite et des yeux de peintre plus encore que par des qualités de dessin ou de composition.

Du bien-fondé de cette opinion, la preuve se retrouve dans la même collection. C'est un tableau qui représente à mi-corps une jeune mère à cheveux châtains vêtue d'un corsage violet pâle enrichi par un jaune qui transparaît avec discrétion sous la manche. Elle embrasse sur le front un enfant nu

L'UNITÉ DU SENTIMENT

qu'elle tient sur ses genoux et que nous voyons de face. Le visage de la mère présenté en profil perdu est comme dissimulé. Tout le tableau se compose d'une étoffe violette et d'un nu d'enfant sur un fond gris-perle. Cela suffit. C'est un élan de tendresse. Cela est émouvant. Ce bambin blond qui sourit et qui laisse voir sans la moindre gêne, en toute ingénuité, son petit corps nu fait de rondeurs et de renflements potelés voilà tout l'intérêt du tableau. Le plaisir que peut nous donner le bel accord chaleureux de cette tache violette sur ce gris-perle n'est qu'un plaisir complémentaire. Comme le reste, il se subordonne à l'objet principal qui est d'exprimer par des lignes et des couleurs un sentiment exquis et touchant. On sent ici de la force, et même je ne sais quoi de tranquillement éternel. L'élan du cœur est indéniable. Le tableau a jailli,

MARY CASSATT

spontané comme un geste ou un appel soudain. Et il m'est agréable de remarquer que le costume de la jeune mère est si simple qu'il ne porte aucune date. Il ne se démodera donc pas et tout en jouant un rôle important il n'essaie pas de lutter pour attirer l'attention. Il laisse le rôle primordial à l'objet du tableau : l'expression du sentiment par des moyens picturaux.

L'observation est si importante pour ceux qui cherchent à se préciser les caractères principaux de l'œuvre de Miss Cassatt qu'on me permettra de chercher une nouvelle preuve de la vérité de ce point de vue. Nous la trouverons décisive dans un tableau qui est le chef-d'œuvre de cette collection et qu'on pourrait intituler « la vie de famille ».

Sur le fond conventionnel d'un mur d'appartement gris-perle avec quelques accessoires tel, par exemple, qu'un pot gris con-

L'UNITÉ DU SENTIMENT

tenant une plante verte, une jeune mère aux cheveux châtain-clair est assise, la tête un peu penchée pour que le visage aux larges méplats apparaisse en raccourci. Elle se penche vers le garçonnet nu âgé d'environ trois ans qu'elle soutient de ses deux mains sous les bras et qui la regarde, assis à cheval sur ses genoux. Près d'elle se tient debout une fillette blonde aux belles joues roses, penchée sur l'épaule de sa mère avec un gentil geste de la main gauche posée sur cette épaule. Tel est le sujet. Nous constatons que ce tableau procède d'une vision presque exclusivement coloriste. Sur le gris de ce fond l'artiste a vu principalement la tache de la robe gris-jaune de la mère, son écharpe d'un jaune très vif et le rose mêlé de gris chaleureux du nu de ce garçonnet aux cheveux très foncés, enfin la robe rose-tendre avivée de broderies (vues par la

masse et partant très peu détaillées) de la fillette aux cheveux presque jaunes. C'est donc une grande teinte plate à deux tons, fortifiée à droite et à gauche d'un rose tendre et d'un rose vif, le tout sur un fond gris-vert. Voilà la vision du peintre. Voilà les matériaux qu'il s'agit de rassembler pour aboutir à quoi ? A l'expression des trois sentiments qui n'en font qu'un. Par une sorte de travail occulte dans l'esprit du peintre, ces trois teintes correspondent à trois nuances de sentiments : l'amour maternel, l'amour filial et fraternel, enfin l'ingénuité du bambinet ouvrant les yeux sur la vie, respirant déjà par tous ses pores, et sentant confusément le plaisir que lui causent tous ses sens : le toucher, la vue et l'ouïe autant que les tièdes effluves de ce milieu familial. Le plaisir de peindre se subordonne au plaisir d'exprimer ces nuances de sentiment, mais

L'UNITÉ DU SENTIMENT

il n'est en rien sacrifié. Pour simplifiées qu'elles soient, les couleurs sont franches et justes. Il y a autour de ces personnages de l'enveloppe atmosphérique. Le dessin est précis, sans dureté. Il suggère autant qu'il délimite. Sauf peut-être l'indication un peu sommaire de l'avant-bras droit de la mère, tout me paraît juste, stable, les épaules sont à leur place, les bras bien attachés, la tête juvénilement portée par les muscles jeunes du cou et l'indication des mouvements — intérieurs plutôt qu'extérieurs — est suffisante. Peut-être pourrait-on préférer que les jambes et les genoux de la mère sous la robe fussent plus accentués, qu'on sentît davantage qu'il y a des muscles et des os, mais ce qu'il y a de sommaire dans ces indications, est la rançon naturelle du parti pris d'exécution décorative que le peintre a adopté. Manifestement, le plaisir de voir et

MARY CASSATT

d'interpréter largement des taches de couleur réagissant les unes sur les autres a primé la préoccupation d'anatomie. Mais ce sont vétilles. Le nu du garçonnet est délicieux. Il est ferme et frais. On sent toutes les rondeurs, tous les renflements et déjà les lignes viriles de ce petit homme. Le modelé du visage n'est pas moins savoureux. Ses grands yeux aux pupilles sombres sont éclatantes comme des diamants noirs et d'une profonde expression d'ingénuité. La fillette aux yeux bleu-gris (avec le détail amusant de ses cheveux presque jaunes qui retombent en queue au-dessous de la nuque) est d'une couleur et d'un modelé qui enchantent. Enfin, le visage de la mère est peut-être le plus doux et le plus puissant de tous les visages de maman que Miss Mary Cassatt ait peints. Il est vu et exécuté par le modelé. C'est d'un faire

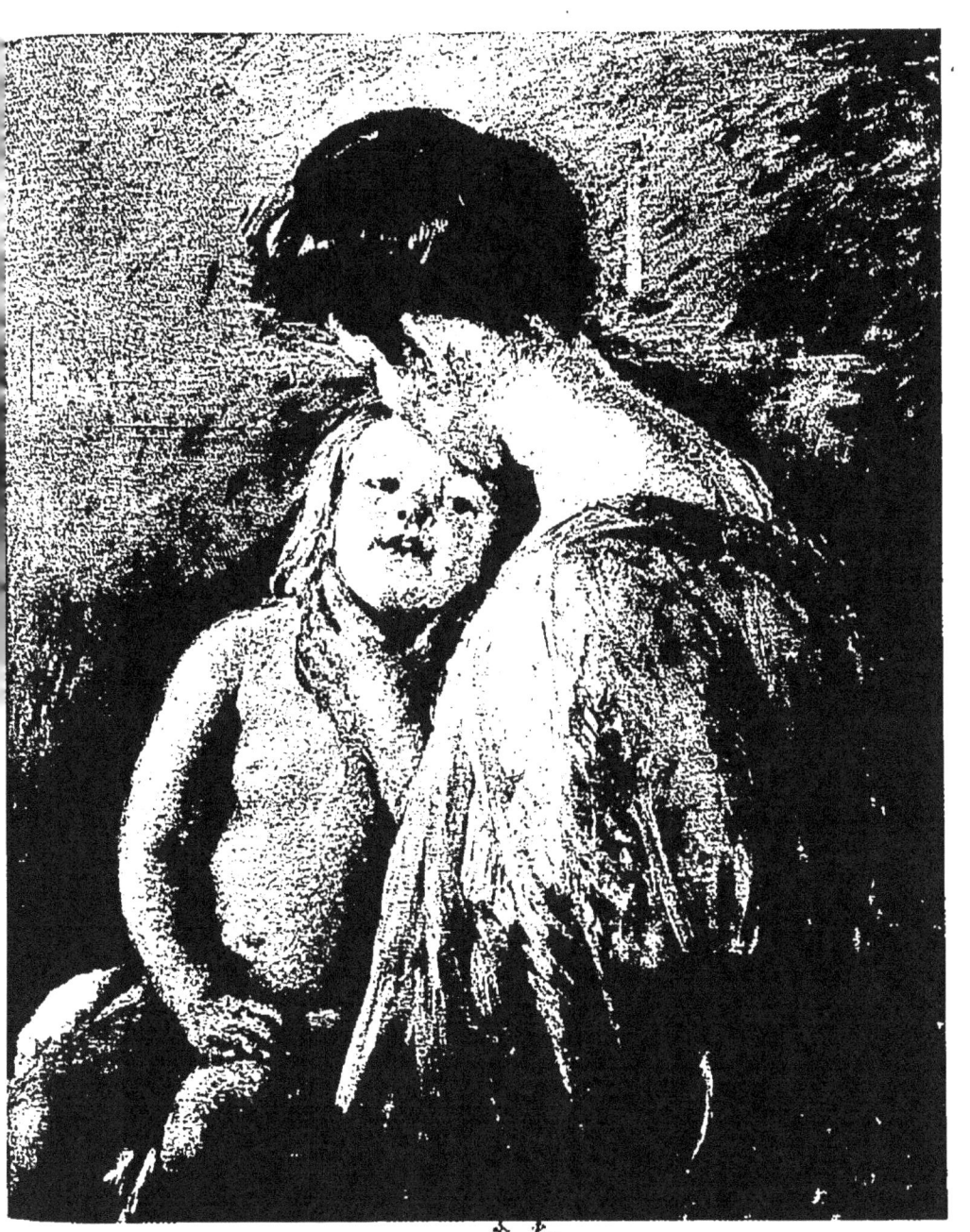

1910

L'UNITÉ DU SENTIMENT

large, gras, souple et ferme. C'est la vérité même et d'un raccourci excellent.

L'ensemble donne une impression de sérieux et de gravité attendrie qui ne font que mieux sentir l'âme même du tableau. Car ce tableau a une âme. Il exprime en nuances délicates, mais distinctes, l'amour réciproque de ces trois êtres. Ils ont besoin de se toucher. L'enveloppement des mains maternelles qui s'arrondissent pour l'enserrer autour de ce petit torse nu et qui se plient de façon à ce que l'une d'elles sente directement battre le cœur est une trouvaille de peintre, mais aussi une trouvaille d'ordre sentimental. C'est d'un arrangement parfait, d'une extrême délicatesse féminine et d'un sentiment infiniment tendre. L'auteur s'est arrêté à temps. Il pouvait pousser plus loin encore le souci du modelé et la précision des lignes. Mais

MARY CASSATT

il risquait de perdre ce je ne sais quoi de velouté et de primesautier qui donne à ce tableau sa fraîcheur et sa signification. Il faut craindre le « cuisiné ».

Et nous sentons presque une philosophie, en tous cas un sentiment d'ordre très général dans cette conception sérieuse de l'art de peindre et dans ce choix presque exclusif de sujets.

Regardons encore le pastel qui appartient à M. Durand-Ruel et qui a pour titre : *La sortie du bain*. On pourrait l'intituler : l'*Adoration*.

Une jeune maman aux cheveux bruns vêtue d'une robe verte, et une autre jeune femme (peut-être sa sœur) aux cheveux blonds et vêtue d'une robe violette se penchent toutes deux vers un garçonnet nu dont nous ne voyons que la tête et le torse mais développés dans toute leur longueur

L'UNITÉ DU SENTIMENT

pour qu'il soit le centre optique du tableau et son sujet principal. Les deux femmes sont debout. Leurs visages, d'un beau modelé, sont en raccourci, mais encore assez en lumière pour que nous distinguions leur signification. C'est l'élan affectueux. Elles se penchent vers l'enfant-roi. Le bras et la main droite du garçonnet s'allongent le long de son petit corps, tandis que le bras et la main gauche de l'une des femmes accompagne parallèlement le mouvement et caresse l'enfant autant qu'elle le soutient.

Ce bambinet est joyeux. Il rit et il élève vers sa mère sa petite main gauche que celle-ci étreint et serre dévotement contre sa bouche.

Penchées toutes deux vers ce petit homme ces deux femmes expriment l'amour sans limite, le dévouement sans bornes, la

vie tout entière concentrée dans un but unique : le renoncement à tout ce qui leur est personnel pour l'accomplissement éventuel d'une destinée parfaitement heureuse. Elles sont penchées vers l'avenir et lui sacrifient le présent. Il est « la jeunesse » c'est-à-dire l'innocence radieuse et peut-être aussi la cruauté ingénue. On sent qu'il croit que tout lui est dû et que ces hommages éperdus n'ont rien que de naturel. Il est blond. Il a les yeux bleus. Tout son petit corps est souple et cambré. Il commence la vie et il est heureux. Son bonheur est déjà égoïste. De ces mains maternelles, qui l'enlacent, un jour il se sauvera et peut-être n'aura-t-il même pas un souvenir pour une si extrême tendresse et ces sacrifices sans mesure. C'est le petit prince, le jeune tout-puissant, l'idole qui trouve naturel que tout le monde soit à ses pieds. Dans son

L'UNITÉ DU SENTIMENT

égoïste ingénuité cet enfant nous offre un raccourci de l'histoire du monde.

Et la ferveur silencieuse des mamans en présence de cette jeune énergie qui leur échappera fait penser à la « Course du Flambeau » et à la dure loi de nature qui veut que l'amour descende, se sacrifie silencieusement et ne remonte que rarement. Le flambeau passe, mais ne revient point.

Si ce pastel est émouvant et s'il suggère un sentiment d'ordre si général, c'est qu'il a été fait avec émotion par une artiste qui a sur la vie et sur le rôle des mères vis-à-vis des enfants cette conception générale.

Il se pourrait que Miss Mary Cassatt, n'ayant eu à aimer que les enfants des autres, s'exagère, dans une certaine mesure, le rôle des parents à l'égard des enfants. Je sens qu'elle ne le comprend que comme un sacrifice absolu, un anéantissement total.

MARY CASSATT

Et sans doute cette conception de la vie de famille n'est-elle que la conséquence d'une opinion plus générale encore (et peut-être inconsciente) sur le monde visible et sur l'univers invisible : rien ne vaut que par l'amour et l'amour ne vaut que par les sacrifices qu'il comporte.

Si cette conception de la vie est la sienne, elle s'accorde merveilleusement avec sa conception de l'art de peindre.

Et l'élégance morale de cette doctrine, de cet état d'esprit sentimental s'accorde aussi très intimement avec l'élégance des lignes, des arabesques déliées et qui se rejoignent, des tonalités délicates et des caresses du pinceau.

Si solide et si riche qu'elle soit cette peinture n'est pas « matérielle ». L'esprit anime la matière et le cœur vivifie tout. A toutes les étapes de la carrière de cette ar-

L'UNITÉ DU SENTIMENT

tiste et même pendant les périodes où elle s'appliquait à copier exactement le réel, à saisir le caractère vrai pour le pousser presque jusqu'à l'exagération, l'élan sentimental animait son crayon de couleur, sa pointe ou son pinceau.

Par des études rigoureuses, ce peintre a mérité une liberté de facture, une aisance de la main dont nous voyons, par exemple dans ce pastel, la preuve manifeste. Ce pastel est d'un éclat magnifique. Les vêtements ont des cassures brillantes et justes. Les mouvements sont d'une extraordinaire liberté. « La patte » en est étourdissante, et le jeu capricieux des lignes se rencontrant ou s'écartant sans perdre un je ne sais quoi de moelleux et de tendre, ne font que nous faire mieux sentir la finesse des modelés et la délicatesse des accords de tons.

MARY CASSATT

LA TRANSPOSITION SENTIMENTALE DES SENSATIONS ET L'INTENSITÉ DU TON

L'élan d'amour ! On le sent même dans les sujets où sans doute l'artiste croyait n'avoir rien mis d'elle-même.

Voici, par exemple, une grande peinture à l'huile qui appartient à M. Vollard.

Ce tableau représente une fillette de cinq ans environ, aux cheveux rabattus sur le front, vêtue d'une robe de linge blanc avec une large ceinture écossaise où il y a un peu de rouge, mais où le bleu domine, les jambes nues, avec des chaussettes bleu-sombre, rayées de deux fils rouges et chaussée de souliers qui ont l'air noir, mais qui sont du bleu de Prusse très sombre. Elle est assise, presque couchée sur un énorme pouf bleu et trois autres grands

TRANSPOSITION SENTIMENTALE

poufs bleus (d'un effet assez étrange) meublent la pièce de leurs grosses masses pansues. Ils ont presque l'air d'animaux et un petit griffon frisé à museau roux dort sur le rebondi de l'un d'eux. Le tout est posé sur un plancher brun qui, par un effet de perspective, monte très haut sur la toile. Deux portes-fenêtres blanchâtres sont indiquées.

Le visage de l'enfant est assez poussé. Il a une expression de douceur et presque de gravité précoce, mais le personnage n'est pas ici le sujet du tableau. Par une originalité et même par une sorte d'étrangeté, les vrais personnages sont les grands poufs bleus. Ils ont l'air de vivre d'une vie obscure et latente mais individuelle tout de même, à la manière de certaines bêtes non douées de mouvement et dont l'organisme élémentaire ne se différencie guère

MARY CASSATT

de la vie élémentaire des masses végétales.

Ce qui a séduit l'artiste — on le sent bien — c'est de hausser jusqu'au rôle de personnages de braves fauteuils rembourrés et de composer son tableau d'une manière imprévue, avec la préoccupation de faire chanter sur un fond neutre de vastes taches bleues, une tache blanche et les détails amusants de la ceinture écossaise et du chien griffon.

Dans ce tableau, il semble que les noirs aient leur rôle. Or — si l'on examine — on s'aperçoit qu'il n'y en a pas. Les taches les plus sombres sont des bleus foncés et ils forment pour ainsi dire une base colorée sur laquelle s'appuient toutes les variations de bleus pour se soutenir entre elles et s'exalter mutuellement. Le vrai motif du tableau, c'est le plaisir de faire chanter des bleus les uns à côté des autres, de les dis-

TRANSPOSITION SENTIMENTALE

poser par gammes et de pousser volontairement jusqu'à l'extrême leur gradation et leur variété.

C'est un plaisir exclusivement visuel et pictural. Même dans les fenêtres aux vitres blanchâtres, il y a des reflets de bleu. Et la construction de ces poufs rebondis — toute solide qu'elle soit, — n'est obtenue que par des touches rapides, des indications de taches qui, d'ailleurs, ne font que mieux ressortir en leur donnant une importance plus grande les deux points où doit tout de même se concentrer l'attention du spectateur : le visage de l'enfant et — en second lieu — le gentil petit chien griffon.

Il me plaît de constater que l'instinct pictural dans un tableau comme celui-ci joue un rôle plus important que le soin de l'exécution et le goût affiné dans les arrangements. Le sujet même du tableau écarte

MARY CASSATT

toute idée qui soit étrangère à l'art de peindre, c'est de la peinture pour de la peinture. C'est par conséquent un document caractéristique d'un état d'esprit et cependant on peut, dans ce tableau, discerner un ordre, un style et une âme, parce qu'il exprime tout de même un élan de l'âme de l'artiste. Même quand elle s'astreint à penser uniquement par la couleur et à s'enivrer de ce seul plaisir, Miss Mary Cassatt pense, éprouve, et réussit à nous faire partager son émotion intellectuelle. Les bleus sont d'une intensité de couleur et d'une liberté heureuse étonnante. C'est exclusivement peintre, en ce sens que le sujet ne compte guère et que l'enfant lui-même est vu et exécuté comme les objets qui l'entourent, mais il serait plus juste de dire que les poufs sont vus et exécutés avec le même plaisir visuel que l'artiste a éprouvé en re-

TRANSPOSITION SENTIMENTALE

gardant cette enfant. L'ensemble est dénué de toute vulgarité, très distingué, très impulsif, très volontaire et très artiste.

De cette préoccupation exclusivement picturale procède une partie assez importante de l'œuvre de Miss Cassatt pour qu'on puisse, dans un classement idéologique, lui reconnaître une place à part. Je classerais par exemple volontiers dans cette catégorie la série des petites filles cousant ou tricotant et même toute une série de tableaux faits à partir de 1903, d'après de jeunes femmes d'une vingtaine d'années, parce que leurs robes roses, leurs écharpes de couleur vive et même les nus roses des fillettes ou des garçonnets ont primé dans la préoccupation du peintre l'expression psychologique ou sentimentale.

Il n'est pas impossible que cette série d'œuvres soit liée aux divers modèles par

MARY CASSATT

une ressemblance assez grande pour qu'on puisse dire de quelques-uns d'entre eux : « Ce sont des portraits. » D'autres tableaux ont été exécutés d'après le modèle vivant avec un souci si évident de la ressemblance qu'une question s'impose : ce peintre des enfants et des mères est-elle aussi un portraitiste ? La réponse est malaisée. Expliquons-nous.

LES PORTRAITS

Nous appellerons portraitiste le peintre qui interroge les visages humains, devine de quel état d'esprit certains traits sont révélateurs, de quelles déformations et parfois de quelles tares l'hérédité ou la profession a laissé les marques sur les visages. Il observe les expressions de physionomie, devine les traits principaux du caractère

LES PORTRAITS

physique et du caractère moral, se fait du modèle en particulier et du milieu où il vit, une opinion personnelle, de ses origines et de ses tendances une opinion générale. Le portraitiste regarde en peintre, c'est-à-dire qu'il voit des modelés, des plans, des lignes et des couleurs, mais regarde aussi en psychologue qui subordonne toutes ses impressions purement picturales à l'interprétation d'un caractère, d'un milieu social et d'un état d'esprit.

Si telle est la définition du portraitiste, nous dénommerons tableau et parfois même tableau de genre plutôt que nous ne désignerons sous le nom de portrait, les peintures faites d'après un modèle vivant sans que la préoccupation principale n'ait été la divination psychologique et le souci d'exprimer par des moyens picturaux une opinion raisonnée sur un caractère individuel.

MARY CASSATT

C'est en ce sens que les petites filles cousant et que maintes « maternités » faites d'après des modèles particuliers (si ressemblantes au surplus qu'elles puissent par occasion avoir été) ne sont pas à proprement parler des portraits. Miss Cassatt a choisi ses modèles afin qu'ils lui fournissent des éléments de comparaison avec l'idée préconçue qu'elle se faisait de ses tableaux plutôt qu'elle ne s'est soumise au modèle pour subordonner son œuvre à la vérité particulière que ce modèle portait en lui. Voulant exprimer par exemple telle nuance de l'amour maternel, elle a cherché et elle a trouvé certaines jeunes mères et certains enfants dont le type physique et les expressions de visages concordaient avec sa manière de comprendre le sujet et avec les moyens picturaux qui sont les siens. Certaines couleurs de peau et de cheveux, certaines expres-

LES PORTRAITS

sions de physionomie, certains gestes et certaines façons de s'habiller lui offraient dans la réalité ce qu'elle désirait fixer sur la toile et il est arrivé que le modèle répondît si exactement aux désirs du peintre, que celui-ci a cru de bonne foi, qu'il n'avait qu'à copier exactement la réalité pour fixer dans son œuvre son rêve intérieur.

Si parfaite que puisse être la ressemblance, il y aura toujours entre un tableau ainsi conçu et un portrait proprement dit une telle différence de point de départ que pour des yeux perspicaces aucune confusion n'est possible. Pour qu'il y ait portrait, il faut que l'idée du tableau jaillisse de la psychologie du modèle et s'impose au peintre. C'est le modèle qui est le sujet et pour ainsi dire le maître de l'œuvre. Le rôle du peintre est de se soumettre au modèle et de mettre à son service toutes les qualités d'intuition

MARY CASSATT

psychologique qu'il peut avoir et toutes les ressources de sa science et de son habileté. Quand le peintre, à propos du modèle, n'a souci que d'exprimer une idée ou un sentiment préconçus qu'il précise par occasion sur tel modèle déterminé, mais qu'il aurait pu déduire de tel ou tel autre, il ne fait pas à proprement parler un portrait. C'est ainsi que — du même modèle professionnel par exemple — chaque peintre tirera des effets qui lui sont particuliers et habituels. Les résultats peuvent être des chefs-d'œuvre sans qu'ils soient pour cela des portraits.

Le portraitiste-né comprend tous les visages et il les aime tous. Asymétries ou prétendues laideurs ne le découragent pas. Ce sont souvent des traits de caractère et, en tous cas, elles font partie du problème dont il cherche la solution. Il ressemble un à géomètre-né qui se trouve devant un ter-

LES PORTRAITS

rain particulièrement capricieux, et qui s'acharne d'autant plus à le répérer et à le mesurer avec une parfaite exactitute. Le paysagiste-né a une opinion particulière sur chaque région et presque sur chaque motif qui se présente à sa vue. De même le décorateur-né voit sur chaque espace susceptible de recevoir une décoration peinte de grands rythmes de lignes onduleuses, des formes et des couleurs disposées par grandes taches. Le peintre de figures qui n'est pas un portraitiste-né ne comprend, au contraire, qu'une certaine catégorie de visages humains et souvent même quand il s'agit d'artistes subjectifs comme le sont, par exemple, les poètes lyriques, ils ne comprennent qu'une seule catégorie de visages, ceux-là seuls où ils trouvent le reflet de leur propre sensibilité et de leur façon de comprendre le monde.

MARY CASSATT

Quand ils ont la chance de rencontrer un visage qui porte le reflet de leur propre pensée, comme ils ont raison de s'y attacher! Par cette heureuse coïncidence, quand ils sont de bons peintres, ils en arrivent à exécuter non seulement de magnifiques tableaux, mais aussi *à cause de cette coïncidence*, de magnifiques portraits. Ce sont des portraitistes d'occasion.

Tel est le cas de Miss Mary Cassatt.

A cause de la mobilité perpétuelle de ses modèles de prédilection, l'artiste s'est trouvée dans l'impossibilité de les faire poser. Les enfants ne sont jamais immobiles. Or, cette particularité a servi plutôt que desservi le tempérament de l'artiste. Si ses visages de maman sont presque toujours plus exacts, ses visages d'enfant sont presque toujours plus vrais, c'est-à-dire d'une vérité plus générale. Il est d'observation courante

LES PORTRAITS

qu'un peintre copie plus littéralement un visage qu'il observe à loisir dans une immobilité d'ailleurs forcée. Il arrive même que la préoccupation de transcription exacte lui fasse subir une sorte de servilité. Il travaille au contraire avec plus de liberté quand le modèle ne peut ou ne veut pas poser. Il se trouve alors dans la nécessité de réinventer par un effort mental et un élan de sensibilité le visage qu'il n'entrevoit que par éclairs. Dans cette faculté de reconstitution mentale il entre plus d'intuition et d'imagination que de mémoire et plus de divination que d'observation. Telle a été, semble-t-il, la tendance d'esprit de Miss Mary Cassatt[1]. Bien qu'elle ait fait de

[1]. L'un des meilleurs portraits est peut-être celui du graveur Desboutin exécuté vers 1880 avec une préoccupation évidente de belle matière et de beau modelé. Cependant l'originalité propre de Miss Mary Cassatt ne s'y révèle pas manifestement. Ce portrait faisait partie de la vente Viau.

MARY CASSATT

très bons portraits je ne la considère pas exactement comme une portraitiste. J'imagine en effet qu'elle n'a peint que les visages où elle trouvait le reflet de sa propre pensée et de sa propre conception de la vie. Elle a refusé de peindre les autres. Et si par occasion, elle s'est efforcée de peindre d'après un modèle qui ne lui plaisait qu'à demi, elle s'est trouvée gênée, guindée, et n'a pas donné sa mesure. Les meilleurs de ces portraits sont évidemment ceux qui correspondaient le plus étroitement aux nuances particulières de sa sensibilité. Quand le modèle était une image parfaite de la tendresse maternelle, de la douceur sentimentale ou de l'ingénuité puérile, le portrait a été très beau. Tel a été, par exemple, le portrait de sa Mère qui exprime le calme, la douceur apaisée et beaucoup d'ordre dans l'esprit comme dans l'organisation de sa vie. Il se

LES PORTRAITS

peut que ce visage ait été plus compliqué et qu'un autre aurait pu y découvrir le reflet d'autres sentiments. Il est clair que Miss Cassatt n'a pas regardé ce visage avec le regard scrutateur d'un juge. Elle n'a pas cherché à pénétrer les sentiments cachés, les détours du cœur. C'est de ce point de vue qu'elle n'a pas été exactement un portraitiste. Cependant elle avait une opinion sur ce visage, toute simplifiée ou toute complaisante qu'elle fût et c'était tout de même une opinion psychologique et sentimentale. Cela suffit. C'est un portrait. Comme il est bien peint, c'est aussi un beau tableau.

Du même caractère sont aussi les divers portraits qu'elle a exécutés d'après sa sœur ou d'après ses amies. Je ne crois pas que Miss Mary Cassatt ait jamais accepté d'entreprendre pour un prix fixé le portrait

MARY CASSATT

d'un inconnu présenté par un intermédiaire. Une sorte d'instinct secret l'avertissait qu'elle ne ferait une belle œuvre que si elle était unie au modèle par une certaine communauté de goût et de sentiments. Sa conscience artistique scrupuleuse lui a toujours interdit d'entreprendre un tableau sans y avoir été conviée par une impulsion intérieure.

C'est donc le portrait d'une amie que ce portrait charmant de jeune femme en robe décolletée, l'éventail dans la main droite, souriant sous ses cheveux blonds et que Miss Mary Cassatt a représenté dans une loge de théâtre[1] parmi les courbes des bal-

[1]. Aujourd'hui dans la collection Louis Rouart. Miss Mary Cassatt a fait aussi le portrait de Degas. On a peine à croire qu'elle ait pu traduire avec intensité tout ce qu'il y a d'amer et de désabusé dans ce visage de misanthrope. Il ne m'a pas été donné de voir ce portrait. Il a dû être détruit ou volé dans la remise où il était déposé.

LES PORTRAITS

cons et sous un lustre de cristal. Portrait d'une amie, encore, ou d'une jeune fille vers qui elle s'est sentie attirée, que celui de cette jeune fille assise en costume de sport et qui appuie son bras droit sur le dossier d'un fauteuil, portraits de sentiment enfin, plutôt que portraits individuels, ces mamans avec leurs fillettes déjà grandes ou leur nourrisson glouton contre la poitrine.

On sent parfaitement que le souci de la ressemblance n'a pas été la principale des préoccupations de l'artiste. Avant tout elle ambitionnait de faire un beau tableau. C'est pourquoi elle n'a peint que les visages qu'elle aimait. Or, elle n'a aimé que les âmes pures. Des laideurs morales qui se décèlent dans les visages, dans les gestes ou dans les paroles, elle s'est détournée. Un grand portraitiste doit laisser à la postérité une collection de types principaux de

MARY CASSATT

son époque comme Balzac en a laissé dans ses livres. L'œuvre d'un portraitiste, c'est aussi *La Comédie Humaine*, mais Miss Cassatt s'est limitée volontairement à n'exprimer qu'un petit nombre d'idées ou de sentiments.

Est-ce ou non un portrait cette jeune fille qui mord le bout d'une paille ? Elle est représentée[1] assise dans l'herbe qui, par un effet de perspective monte jusqu'au bord supérieur du tableau sans qu'on aperçoive le ciel. Elle peut avoir dix-sept ou dix-huit ans. Elle est vêtue d'un corsage clair en forme de blouse sur laquelle se développe une énorme manche de tissu moins léger. Elle est coiffée d'une sorte de charlotte blanche surmontée d'un nœud de velours et tout en suçant sa paille regarde dans le

1. 1899.

vide avec une vague expression d'innocence. C'est un sujet plutôt qu'un portrait. Bien qu'un peu méticuleux, cela est joli et séduisant. Le sentiment en est un peu factice et particulier. Ce n'est pas une œuvre importante.

LE PEINTRE DES ENFANTS

Le sujet principal de l'œuvre de Miss Cassatt, ce sont, par conséquent, les enfants. Elle est le peintre des enfants et des mères. Encore faut-il préciser que d'ordinaire elle ne s'est intéressée aux mamans qu'à cause de leur enfant. Bien souvent elle n'a peint les mères qu'à titre d'indication pour laisser à l'enfant la place prépondérante.

Précisons davantage encore : les enfants ont été pour elle un motif de recherche dans le domaine des formes et dans le do-

maine de la couleur autant que dans l'ordre du sentiment. Elle ne s'est point attachée particulièrement à leur psychologie parfois si compliquée et qui laisse pressentir parfois les caractères les plus importants de leur avenir. Dans la multitude des sentiments et dans la diversité des caractères elle n'a guère voulu voir et elle n'a exprimé avec perfection que le charme ingénu et à peu près indéfinissable des mouvements puérils, des joues fraîches, des yeux ingénus, des sourires diffus. Elle a interprété avec une grâce infinie le velouté pénétré de rose de la peau, la puérilité des gestes ou des attitudes, les rondeurs potelées des petits pieds ou des mains qui se relient par un bourrelet à l'avant-bras qui n'est lui-même qu'une rondeur. La forme se devine plus qu'elle ne se précise. Le cou semble porter la tête comme une tige porte sa corolle.

LE PEINTRE DES ENFANTS

L'accord des cheveux blonds et des yeux bleus ou l'opposition de ce blond avec des yeux noirs, le ton de fleur des petites bouches, l'insaisissable des formes du nez ou du menton, les modelés fuyants des pommettes ou la dépression, dans les joues qui se gonflent à cause d'un sourire, d'une fossette qui semble creusée par le coup de pouce du créateur, tout a été pour le peintre, dans ces petits êtres, une cause de plaisir et une occasion de peindre avec joie.

Plus ils étaient petits, plus l'observatrice était attendrie. Quand ils dépassent cinq ou six ans, il semble que l'artiste commence à se désintéresser d'eux. Dès qu'ils deviennent fillettes ou garçonnets, c'est-à-dire dès que le caractère particulier se précise et qu'un peu plus de complexité dans l'expression du visage impliquerait aussi plus de recherche psychologique, les enfants

MARY CASSATT

échappent pour ainsi dire à leur admiratrice émue. Le domaine de Miss Cassatt, c'est la première enfance plus que la jeunesse ou l'adolescence. Et, encore dans cette catégorie restreinte de sujets, n'a-t-elle voulu voir que l'enfance heureuse, ingénue et délicatement choyée.

Ne cherchez pas dans son œuvre les souffreteux, les misérables, ceux qui portent les stigmates héréditaires des tares ancestrales. N'y cherchez pas le sentiment tragique des enfants d'Eugène Carrière. Un Pisanello a pu s'intéresser à la princesse d'Este[1] dont chacun se rappelle la déformation crânienne et l'expression aristocratique qui n'exclut pas l'idée d'une certaine dégénérescence. Un Velasquez a pu faire des chefs-d'œuvre d'après des

1. Musée du Louvre.

LE PEINTRE DES ENFANTS

enfants-nains ou des infants sur le visage desquels se révélaient déjà les signes d'une hérédité dangereuse. Dans l'œuvre de Miss Cassatt, vous ne trouverez ni « Poil de Carotte », ni bébés malades, ni enfants présentant quelques marques, fussent-elles légères, de dégénérescence. Pas un enfant qui souffre ! Pas un enfant qui pleure ou crie de colère. Pas un visage méchant. L'enfance malheureuse lui briserait le cœur.

Il semble que l'idéalisme anglo-saxon et le besoin de justice de Miss Cassatt l'aient écarté de ces réalités et de ces tristesses. Trop sensible et toute pénétrée de tendresse fière, il eût été pour elle trop pénible d'en faire la matière de son œuvre.

A Paris ou à la campagne, on l'imagine pleine de pitié, prodiguant aux déshérités ses visites et ses aumônes, les consolant, les réconfortant, leur consacrant une partie

MARY CASSATT

très importante de son temps et de ses ressources, sorte de sœur charitable pour tous ceux que les circonstances peuvent placer sur son chemin, mais éprouvant au sortir de ces visites charitables l'impérieux besoin de retrouver des enfants joufflus et des mamans heureuses, s'écartant résolument de ces tristesses pour reprendre dans la vie heureuse le contact avec la santé, le bonheur, les espoirs indéfinis et la vie telle qu'elle devrait être. Ainsi l'exigeait la philosophie latente de Miss Mary Cassatt et son idéalisme transcendental. Les rares exceptions que l'on pourrait citer et dans lesquelles se sent de la pitié affectueuse pour de petits enfants bien portants, mais fils de pauvres, ne détruisent pas cette impression générale. On pourrait citer aussi, notamment parmi les esquisses au pastel (et qui sont charmantes), des notations de

LE PEINTRE DES ENFANTS

visages d'enfants d'une gravité précoce et dans lesquels se devine un peu de leur caractère futur. Mais il est à noter que la plupart de ces esquisses ont été faites du premier coup et sont demeurées telles qu'elles étaient après la première séance. L'artiste ne s'y est point reportée pour composer à loisir des tableaux exigeant un long travail. Une sorte d'instinct la conduisait à négliger les expressions purement individuelles pour ne retenir que les expressions les plus calmes et, par conséquent, les plus durables. Elle ne s'est pas attachée particulièrement à deviner et à fixer des vérités psychologiques. On sent dans son œuvre un idéalisme constant, un besoin de justice et de bonheur surtout pour les plus faibles.

Les enfants qu'elle a le mieux peints sont aussi les mieux portants, les plus beaux et

MARY CASSATT

les plus choyés. Qu'on imagine ce qu'eût fait Degas, s'il avait travaillé d'après des enfants et le plaisir amer qu'il eût trouvé à reconnaître dans ces petits les défauts et les vulgarités que son œil investigateur a su si subtilement découvrir dans presque tous les modèles qui ont posé devant lui et l'on sentira mieux encore à quel point sont différentes les œuvres de ces deux peintres.

Degas s'est douloureusement enivré de vérité psychologique. Miss Cassatt a été le peintre de la tendresse et de l'amour. L'un a été aussi sincère que l'autre. Tous deux ont travaillé selon leur tempérament.

LE RACCOURCI D'HUMANITÉ

Miss Mary Cassatt s'est vouée à l'art comme à une religion. Elle avait les yeux d'un peintre et dans une certaine mesure

LE RACCOURCI D'HUMANITÉ

la mentalité d'une sœur de charité. Elle s'est consacrée aux enfants comme si elle avait eu l'intuition qu'elle se devait à tous et non à quelques-uns. Elle a peint les enfants avec amour. Si elle n'avait été peintre, on imagine qu'elle se serait tout de même consacrée à eux comme telle de ses amies qui devint Fondatrice d'œuvre. Il y a quelque chose de religieux dans la conception qu'elle s'est faite de la vie et de l'art. Quand elle peint le nu, c'est sans fausse honte ni pudibonderie, mais avec une pudeur quasi monacale. On sent très bien que, pour elle, l'objet n'existe qu'en raison du sentiment dont il est l'occasion. Toutes ses œuvres sont d'une réserve, d'une délicatesse de sentiment extrême. L'instinct de la maternité et l'amour du prochain se sont transposés en œuvres d'imagination, mais ils ont gouverné sa vie. Elle s'est vouée aux

MARY CASSATT

enfants comme certaines âmes d'apôtres ramènent toutes leurs préoccupations au service d'une œuvre déterminée. On sent qu'elle a le sentiment profond que l'enfant dans la société est d'une importance sans limites puisqu'il est à la fois le présent et l'avenir, le gage de durée, la condition nécessaire de la continuité de la race et de sa perpétuité. Philosophie instinctive beaucoup plus que théorique et par laquelle se concilièrent ses aspirations vers l'idéal, sa sensibilité féminine, ses qualités de peintre et le besoin de se libérer non seulement du détail anecdotique, mais aussi des contingences trop étroites pour se hausser jusqu'aux points de vue généraux et se mêler à l'universel.

A cause de ces aspirations obscures ou précises l'émotion que suggère l'ensemble de son œuvre, loin d'être superficielle, éphé-

mère, paraît importante et durable. D'un point de vue particulier, elle a eu des coups d'œil sur l'ensemble de la vie du monde et de l'humanité.

En peinture il n'y a pas, il ne peut pas y avoir de Shakespeare ou de Balzac. Il n'y a pas de peintre dont l'œuvre ait un caractère absolu d'universalité. Nous ne pouvons demander aux artistes que d'avoir, dans une certaine mesure, le sens de l'universel et, dans la catégorie de motifs qu'ils ont choisie, de dégager le sens général plutôt que de ramener leurs sensations à un particularisme trop étroit.

Envisagée de ce point de vue, l'œuvre de Miss Mary Cassatt n'est pas dénué d'universalité. S'étant limitée par goût ou par nécessité à un choix restreint de motifs et à l'interprétation d'un ordre de sentiments qui se résume à peu près par le seul amour

maternel, elle a su voir tout de même, à travers ce sujet relativement peu varié, la vie de l'humanité. Loin de rapetisser ses sujets, elle les a amplifiés par une vision synthétique et qui dépasse le modèle pour atteindre à l'interprétation de sentiments généraux.

La variété des motifs n'est pas du tout le signe péremptoire d'une plus grande richesse d'inspiration. D'après le même modèle, mille peintres feront mille tableaux qui n'auront entre eux que des analogies insignifiantes. Sur un seul motif, à plus forte raison quand il est vivant et, par conséquent, en état perpétuel de transformation, le même peintre pourra faire mille tableaux qui pourront ne pas se ressembler entre eux. Indépendamment du sujet, on pourra suivre l'évolution de ses idées, de sa palette, de son dessin, de sa façon de mettre en toile.

LE STYLE PAR LE DESSIN

On pourra deviner ses divers états nerveux, sa fatigue ou son enthousiasme, la prédominance momentanée de sa faculté de comprendre ou de sa faculté de sentir.

La monotonie apparente des motifs peut cacher aux yeux du vulgaire la plus grande variété d'observation, de technique et de sensibilité. J'ai le droit de dire que l'œuvre de Miss Mary Cassatt est très variée.

LE STYLE PAR LE DESSIN

En toutes circonstances, ce peintre a été distingué. Dans notre esprit, ce mot s'oppose directement au mot commun. Même dans ses œuvres les plus réalistes, elle est toujours dénuée de vulgarité et à plus forte raison de grossièreté. On devine l'acuité de ses perceptions visuelles, on sent obscurément ce qui a provoqué son émotion nerveuse,

MARY CASSATT

on voit l'élégance du travail technique, on sent une distinction d'âme. C'est une artiste. Elle voit, elle sent et elle exécute en artiste.

Elle a un souci constant de simplification, un désir de transfiguration, une préoccupation de l'effet à produire, mais par des moyens purement picturaux (et dans ce sens on pourrait dire d'une scrupuleuse probité), elle atteint à une certaine profondeur de sentiment et par le sentiment à une certaine grandeur, elle parvient au style.

On raconte qu'un jour, devant Degas, Miss Cassatt jugeant un grand peintre de leurs amis osa dire : « Il n'a pas de style. » Et Degas se mit à rire, haussant les épaules, d'un mouvement qui signifiait : voyez-vous ces femmes qui se mêlent de juger ! Savent-elles seulement ce que c'est que le style ?

Alors Miss Cassatt se piqua. Elle choisit pour modèle une femme fort laide, une

LE STYLE PAR LE DESSIN

sorte de servante au type vulgaire. Elle la fit poser en chemise à côté de sa table de toilette, avec le mouvement d'une femme qui se prépare à se coucher, la main gauche saisissant par la nuque la maigre tresse de cheveux relevés et l'autre tirant sur cette tresse pour la nouer. Cette fille est vue presque entièrement de profil. La bouche reste ouverte. L'expression est stupide et lasse.

Quand Degas vit le tableau, il écrivit à Miss Cassatt : Quel dessin ! quel style !

Et l'œuvre est en effet superbe. Elle a du style. D'abord à cause de l'élimination de tous les détails inutiles et de la gradation donnée avec goût à tous les détails essentiels qui concourent à une impression d'ensemble parfaitement nette et vigoureuse, ensuite par l'accent de sincérité profonde et de vie qui anime toute l'œuvre, enfin par l'heu-

MARY CASSATT

reuse combinaison de lignes concourant avec précision et harmonie à la démonstration de la vérité que le peintre veut démontrer, en dernier lieu par l'heureux balancement des masses et des taches qui, avec une parfaite mesure, se subordonnent elles aussi à une impression d'ensemble pour qu'on ne puisse rien y changer, ni ajouter, ni retrancher, sans diminuer l'ordre, la stabilité, la tranquillité et pour ainsi dire la mathématique de l'œuvre. C'est de ces qualités que se compose le style. Il ne dépend en rien du choix du sujet ni de sa prétendue noblesse. Les tableaux d'histoire les plus prétentieux, eussent-ils été faits d'après toutes les règles canoniques internationales, peuvent être dénués de tout style. Une blanchisseuse bâillant, par Degas, ou une fille devant son absinthe par Toulouse-Lautrec peuvent être des modèles de style.

LE STYLE PAR LE DESSIN

Même dans ses œuvres exécutées sur des motifs peu séduisants Miss Cassatt a du style.

Chose curieuse, il arrive souvent qu'elle en ait d'autant plus que le sujet s'y prête moins. Sans doute, cela tient-il à une sorte d'émulation qui jaillit de la difficulté même du problème à résoudre. Devant un sujet vulgaire sa distinction d'âme se rebelle. Elle rassemble pour ainsi dire toutes ses forces pour dominer cette vulgarité tout en demeurant sincère et exacte. C'est de la combinaison des lignes, des formes et de leur simplification, c'est-à-dire de l'arabesque et du balancement des masses que doit jaillir le style. Telle est la tradition des maîtres.

Il ne m'a pas été donné de voir un ensemble décoratif[1] qu'elle a exécuté pour une

[1]. Miss Mary Cassatt esquissa aussi quelques projets pour décorer le salon des dames au Parlement de Pen-

MARY CASSATT

salle d'exposition à Boston. C'était un fronton sur des motifs de fruits, de fleurs et d'enfants. On a dit que c'était un chef-d'œuvre et non seulement par la conception et l'exécution décoratives, mais aussi par le style.

SA PLACE DANS L'HISTOIRE DE L'ART

Miss Mary Cassatt est une Française d'adoption, mais elle est demeurée Américaine. Il faut envisager son œuvre de ce double point de vue.

La tradition artistique dans les États-Unis est encore trop récente pour n'être pas dans une grande mesure tributaire des diverses Écoles européennes. L'œuvre d'art

sylvanie dans la capitale de cet état : Harrisburg. Elle n'obtint pas cette commande. Il ne demeure de ces projets qu'un groupe d'enfants auprès de leur mère, de forme ronde, et qui était destinée à un dessus de porte. Cette peinture date de 1905. Nous la reproduisons en couverture.

DANS L'HISTOIRE DE L'ART

ne s'improvise pas. A plus forte raison une tradition artistique ne s'établit-elle que lentement et par des efforts collectifs plus encore que par des œuvres individuelles. Tous les peintres américains ont senti la nécessité de se rattacher à l'une de ces Écoles et de prendre leur place à la suite de tel ou tel maître — ancien ou moderne — choisi par eux dans l'innombrable variété des artistes du passé ou du présent. Au delà de Carolus Duran qui fut son maître, un peintre comme Sargent se rattache à Vélasquez. D'autres ont fait d'autres choix.

Miss Mary Cassatt aura contribué à fonder une tradition artistique particulière, issue de la tradition française et qui, selon toute probabilité, ira s'enrichissant et s'individualisant rapidement.

Comme elle et peut-être à cause d'elle beaucoup d'artistes américains — parmi

MARY CASSATT

les plus importants — ont fait leur profit des découvertes techniques d'un Claude Monet ou d'un Renoir. A travers leurs œuvres et par l'intermédiaire de Degas ou de Corot ils ont retrouvé la grande tradition classique qui les a conduits, pour les peintres de figures, jusqu'à Ingres, Fragonard ou Watteau, et pour les paysagistes à Claude Gellée ou à Poussin. Le rôle d'une Mary Cassatt a été de contribuer à fournir aux nouveaux venus des éléments d'appréciation tout proches de leur sensibilité particulière et de décider le choix d'un très grand nombre d'entre eux pour l'École française en général et l'École impressionniste en particulier.

De ce point de vue, l'influence de Miss Mary Cassatt sur l'évolution artistique de ses compatriotes a été beaucoup plus grande qu'on ne s'en est rendu compte jusqu'à pré-

DANS L'HISTOIRE DE L'ART

sent. Cette influence s'est exercée par le prestige légitime des chefs-d'œuvre qu'elle a peints en France et qui sont allés se proposer comme modèles dans les diverses collections publiques et privées d'Amérique, mais elle s'est exercée encore d'une manière décisive par une sorte de rayonnement particulier de sa personnalité et par l'autorité qui s'est attachée peu à peu à ses conseils.

C'est par l'influence personnelle de Miss Mary Cassatt que sont entrés, en certaines collections privées d'Amérique aussi importantes que des musées de premier ordre, un très grand nombre de Degas d'une qualité exceptionnelle, des Manet caractéristiques, des Courbet de la plus belle époque.

Miss Mary Cassatt a senti de quel intérêt capital pour ses compatriotes étaient ces acquisitions. Quels que fussent les prix demandés pour ces œuvres décisives, elle a

MARY CASSATT

été d'avis que leur présence était nécessaire dans les musées pour qu'elles aidassent à la formation progressive de la peinture américaine. Elle-même, prêchant d'exemple, a offert au Métropolitan Museum de Philadelphie deux Courbet de la meilleure qualité. Or, par une sorte de logique silencieuse et irrésistible se sont groupées autour des œuvres de ces grands initiateurs, les œuvres de Renoir, de Claude Monet, de Sisley, de Toulouse-Lautrec, de Berthe Morisot, d'Eva Gonzalès, de Pissarro, de Monticelli, de Cézanne, de Gauguin, de Seurat et de leurs continuateurs.

Les musées américains consacrés aux tableaux contemporains contiennent aujourd'hui quelques-unes des œuvres les plus caractéristiques de l'une des écoles françaises contemporaines.

Si l'on consent à se rendre compte que

DANS L'HISTOIRE DE L'ART

c'est dans ces musées et dans ces collections illustres que les jeunes artistes américains, encore indécis sur le parti à prendre, vont chercher parmi tant d'autres œuvres de toutes les Écoles des éléments de comparaison et des raisons de faire un choix, on se rendra compte en même temps que l'influence personnelle d'une Miss Mary Cassatt a pu être et sera encore pour longtemps d'une portée incalculable.

Il est hors de doute que les jeunes Américains ont le désir de concilier leur respect pour le passé des Européens et leur désir impulsif de vivre leur vie intellectuelle en accord avec leurs contemporains sans superstition archéologique. Ils veulent donner une expression artistique à leurs conceptions particulières de la vie et de la nature. N'étant pas retenus comme nous le sommes en France par des habitudes d'esprit très

anciennes et des préjugés extraordinairement tenaces, ils aiment d'élan la nouveauté, se retrouvent eux-mêmes dans les œuvres qui passent encore chez nous pour révolutionnaires et ne retrouvent que par ces intermédiaires la chaîne qui les fait aboutir progressivement — quand ils poursuivent leur culture — jusqu'aux grands classiques.

Miss Mary Cassatt n'a pas échappé à cette tendance. Entre tant d'Écoles et tant d'artistes qui sollicitaient ses préférences, elle a choisi les Français. Son exemple sera longtemps encore persuasif.

Par son œuvre et par son influence personnelle elle a contribué à diriger ses compatriotes dans la voie qui est pour eux la meilleure. Lorsque l'École américaine se sera entièrement individualisée, on s'apercevra que cette période de transition était

DANS L'HISTOIRE DE L'ART

indispensable et on rendra justice à ceux qui auront aidé à faire éviter les erreurs d'orientation.

Miss Mary Cassatt aura eu encore un autre mérite et qui est capital. Elle a donné à ses compatriotes l'exemple d'un art d'aristocratie qui s'oppose nettement aux tendances brutales de certaines Écoles récentes qu'on pourrait appeler démocratiques.

Dans l'École française où elle a conquis son rang et dans le groupe des Impressionnistes en particulier, Miss Mary Cassatt occupe une place importante.

Techniquement, il se peut qu'elle n'ait rien inventé. Les grands initiateurs ont été Manet et Courbet. Le grand analyste des variations de la lumière en plein air a été Manet.

Miss Cassatt a reçu de Manet, de Courbet

MARY CASSATT

et de Degas la tradition qu'elle a enrichie d'œuvres entièrement personnelles. De l'effort collectif du groupe dont elle faisait partie elle a reçu aussi la palette, c'est-à-dire cette gamme particulière de tons qui, à l'exclusion de certaines couleurs, donne à certaines autres une prédominance. Elle compte parmi les premiers adeptes de la doctrine nouvelle. Des principes généraux elle a trouvé des applications qui lui appartiennent en propre.

Sa qualité de peintre de figures — parmi tant de paysagistes — et sa spécialisation dans un ordre particulier de sentiments contribuent à lui donner dans le groupe une physionomie particulière. Ses qualités originales de dessinateur et de coloriste, sa nuance de sensibilité, la maîtrise souvent prestigieuse de son exécution et pour tout dire, en un mot, l'accent personnel et la

DANS L'HISTOIRE DE L'ART

beauté de ces tableaux lui assurent dans l'histoire de cette période de l'art français une place des plus importantes. Demeurée une isolée par goût autant que par tempérament, elle a mis à profit le grand effort collectif qu'on appelle « Impressionnisme » et nul ne pourra écrire l'histoire de ce groupe sans étudier son œuvre. Elle a été l'un des peintres de la vie moderne. Ses tableaux ont fixé pour longtemps — sinon pour toujours — des minutes de notre histoire artistique. Servie par un instinct qu'elle a constamment soumis au contrôle de la raison, par une culture intellectuelle d'autant plus remarquable qu'elle est devenue plus rare chez les peintres contemporains, elle a vu en peintre, elle a senti en artiste et elle a exécuté en virtuose. Son œuvre est vigoureuse, originale et d'une grande fraîcheur de sentiment. C'est une contribution à la glorifica-

MARY CASSATT

tion des grands élans de l'âme humaine et plus particulièrement du sentiment maternel. L'intuition et la volonté aboutissent à une harmonie. L'émotion visuelle se double dans son œuvre d'une émotion intellectuelle et d'un élan sentimental. Elle représente la grâce féminine non dénuée d'énergie virile dans un groupe qui n'a pas voulu être séduisant. Si elle avait été moins modeste, elle aurait pu être très tôt le trait d'union entre les grands initiateurs et le public plus sensible à la grâce et à la douceur qu'à la force brutale et à l'âpreté du vrai. Elle n'a pas voulu laisser se créer un malentendu. Elle a préféré demeurer à sa place qui n'est pas la première, mais qui est toute proche de la première. Dans la vie et dans son œuvre, elle a été délicate, énergique et scrupuleuse. Elle laisse de beaux tableaux et un bel exemple.

DOCUMENTS ET BIBLIOGRAPHIE

EXPOSITIONS

France. — Avec le Groupe Impressionniste : en avril-mai 1879 ; en avril 1880 ; avril 1881 ; en mai-juin 1886. Exposition particulière en avril 1891, aux galeries Durand-Ruel : quatre peintures et des gravures en noir et en couleurs. Exposition d'ensemble d'œuvres de Mary Cassatt, novembre-décembre 1893 dans les galeries Durand-Ruel. Expositions de tableaux et pastels par Mary Cassatt, en 1907 dans la galerie Vollard, rue Laffitte. En novembre 1908, aux galeries Durand-Ruel, 23 tableaux et 22 pastels, en tout 45 numéros, et postérieurement, diverses expositions fragmentaires aux mêmes galeries.

États-Unis. — Avril 1895 ; à New-York, galeries Durand-Ruel : novembre 1903. En 1905 à Pittsburg, Exposition du Centenaire de l'Académie de Pensylvanie.

Angleterre. — A Manchester, Exposition des Impressionnistes, organisée par Durand-Ruel, en décembre 1907 et janvier 1908.

MUSÉES

France. — Musée du Luxembourg.

DOCUMENTS ET BIBLIOGRAPHIE

États-Unis. — Musées de Washington, Chicago, Pittsburg, Worcester, Buffalo, Détroit, Boston. Nouvelle-Orléans, Philadelphie.

COLLECTIONS PARTICULIÈRES

Paris. — Collections Durand-Ruel, Vollard, Stillman, Rouart, Degas, Roger Marx, André Mellerio, Olivier Sainsère, Henri Marcel, Morel d'Arleux, Théodore Duret, Mme S. Mayer, M. Kelekian, Pierre Decourcelles, Comte Doria, Pierre Hugo, Vever, O. de Sailly, Rheims, L.-J. Blocq, Vilbœuf, Dr Gosset, Gallimard, Leclanchet, Comtesse de Béarn, etc., etc.

États-Unis. — Collections de Mme H. O. Havemeyer — M. A. A. Pope (Cleveland). — M. H. Whittemore (Connecticut). — Mrs Sears (Boston). — M. Hammond (Boston). — M. Hugo Reisinger (New-York). — M. Isman (Philadelphie), etc., etc.

BIBLIOGRAPHIE

ARTICLES ET REPRODUCTIONS D'ŒUVRES

France. — *Y. Rambaud*, Mary Cassatt, L'Art dans les deux Mondes, 19 novembre 1890. *Georges Lecomte*, l'Art impressionniste, 1892, p. 171 et suiv. *André Mellerio*, préface de l'Exposition des œuvres de Mary Cassatt (galeries Durand-Ruel, 1893). *Gustave Geffroy*, La Vie Artistique, 3e série, Mary Cassatt, p. 275 et suiv.

DOCUMENTS ET BIBLIOGRAPHIE

C. Mauclair, Un peintre de l'Enfance : Mary Cassatt, *L'Art Décoratif*, août 1902. *C. Mauclair*, l'Impressionnisme, 1902, p. 154. André Mellerio : Mary Cassatt, *L'Art et les Artistes*, novembre 1910.

États-Unis. — *People*, Philadelphie, numéro du 2 novembre 1902. *Brush and Pencil*, New-York, mars 1905, article avec reproductions, par M^{me} Helen W. Henderson. *The Scrip*, New-York, octobre 1905, art. avec repr. par M^{mo} Elisabeth Luther Cary. *Broadway Magazine*, New-York, août 1907, art. avec repr., par M^{mo} Florence Finck Kelly. *Good Housekeeping*, Massachussets, février 1910, art. avec repr. par Gardner Teall. Art. dans l'*Inquirer*, de Philadelphie, 1^{or} juin 1913.

Angleterre. — *Wynford Dewhurst*, Impresionnist painting, Londres, 1904, chap. IX, *Frank Weitenkaupf*, Some Women Etchers, *Scribners Magazine*, décembre 1909, avec reproduction de pointes-sèches.

Italie. — *Vittorio Pica*, Gli Impressionnisti Francesi, Bergame, 1908.

ICONOGRAPHIE

Il n'existe pas de photographie de Miss Mary Cassatt antérieure à celle que nous reproduisons et qui était jusqu'à ce jour inédite. Degas vers 1879 et Pissaro un peu plus tard, avaient fait de Miss Mary Cassatt des portraits. Ces œuvres ont été détruites ou égarées.

TABLE DES ILLUSTRATIONS

Esquisse pour un panneau décoratif (1905). Couverture.
Portrait de l'auteur. Frontispice.
Portrait de la sœur de l'artiste dans un intérieur, peinture exposée aux Impressionnistes en 1879.
La loge de théâtre, peinture exposée aux Impressionnistes en 1879 et acquise par M. Alexis Rouart.
La toilette de l'enfant, peinture exposée aux Impressionnistes en 1880. (Ce tableau est le premier où l'artiste ait représenté un enfant.) Coll. Pope en Amérique.
Le thé, peinture exposée aux Impressionnistes en 1880, acquise par M. Henri Rouart.
La sœur de l'artiste dans son jardin, exposée aux Impressionnistes en 1881.
Jeune fille assise auprès d'une table à thé, exposée chez Durand-Ruel, en 1890 gravure.
La fille à sa toilette, exposée aux Impressionnistes en 1886, appartient à M. Degas.
Mère et enfant, peinture faite à Septeuil près Mantes en 1888-89 (Coll. Havemeyer).
La caresse de l'enfant, pastel fait à Paris en 1891 (Coll. Hawemeyer).
Femme et enfant, pastel, 1892-1893.

TABLE DES ILLUSTRATIONS

Enfant cueillant une pomme, peinture, 1893 (Coll. Stillman à Paris).

La barque, peinture, exécutée à Antibes (hiver de 1893) (appartient à l'auteur)

Deux jeunes femmes assises dont l'une joue du banjo, gravure 1894

La toilette de l'enfant, peinture, 1894.

Mère et enfant du peuple, peinture, hiver de 1894.

Mère jouant avec son enfant, pastel, 1898.

Caresse à la grand'mère, peinture, 1896.

Mère et enfant lisant, pastel, 1898 (Coll. Roger Marx).

Mère donnant à boire à son enfant, pastel, 1898 (Coll. Stillman).

La sortie du bain, pastel, 1898 (Coll. Durand-Ruel).

Mère allaitant son enfant, pastel, 1899.

La mère, la fillette et le bébé, peint à Mesnil-Théribus en 1902 ou 1904 (Coll. Stillman).

Jeune fille assise sur l'herbe, peinture, 1899 (Coll. Stillman).

Femme au corsage rouge et portant un bébé appuyé sur son épaule, peinture, 1900.

Mère et enfant (le corsage est orange et bordé de fourrure), peint en 1902.

Mère et enfant, pastel, 1903 (Coll. de Mme Mayer).

Mère et enfant devant un vitrage et fond de parc, peinture, 1904.

Caresse enfantine, peint à Mesnil-Théribus en 1906.

Mère et Enfants jouant avec un chat, peinture, 1906.

Portrait de Mme Morel d'Arleux et de sa fille, pastel, 1906.

TABLE DES ILLUSTRATIONS

Mère et enfant nu, peinture, 1907 (Coll. Stillman).

Jeune fille enfilant une aiguille, peinture, 1908.

Dans la barque, peinture, 1909 (Coll. Stillman).

Jeune femme se mirant auprès de sa table de toilette, peinture 1909.

Mère et enfant sur un banc dans un parc, peinture, 1910 (Coll. Stillman).

Baiser maternel, peinture, 1910 (Coll. Stilman).

TABLE DES MATIÈRES

Le Choix du milieu.	12
La Culture européenne.	25
L'éducation et l'hérédité	28
Les Disciplines françaises.	33
Le Choix d'un ordre de sentiments.	36
La Culture personnelle.	44
Les Étapes de l'évolution.	49
a. Le don de voir par la couleur.	51
b. La nécessité du dessin	55
Les Recherches progressives.	58
Le Réalisme.	68
L'au-dela du Réalisme littéral.	77
La Gravure en noir et en couleurs	86
L'Enseignement des Japonais.	110
Le procédé de travail.	115
Les Différents Styles.	119
L'Unité du Sentiment.	126
La Transposition sentimentale des sensations et l'intensité du ton.	152
Les portraits.	158
Le Peintre des enfants.	171

TABLE DES MATIÈRES

Le Raccourci d'Humanité. 178
Le Style par le Dessin. 183
Sa place dans l'Histoire de l'Art. 188
Documents et Bibliographie. 199

ÉVREUX, IMPRIMERIE CH. HÉRISSEY, PAUL HÉRISSEY, SUCCr